KB123167

창조적
행위:
존재의
방식

창조적
행위 :
존재의
방식

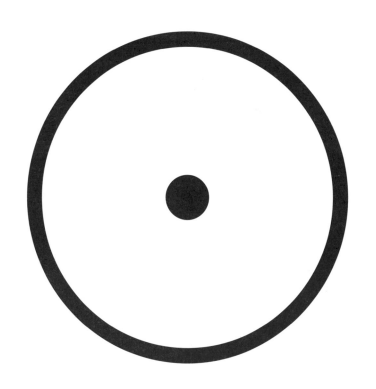

릭 루빈 지음
정지현 옮김

코쿤북스

예술을 만드는 것 자체가 아니라

예술을 만들 수밖에 없는

멋진 상태에 놓이는 것을 목표로 삼아라.

— 로버트 헨리Robert Henri

78가지 생각 지대

이 책에 담긴 내용 가운데
사실로 증명된 것은 하나도 없다.
전부 내가 알아차리고 사색한 것들뿐이다.
사실이라기보다는 생각에 가깝다.

그렇기에 공감할 수 있는 생각도 있고
그렇지 않은 생각도 있을 것이다.
알고 있었지만 잊고 지냈던 것들,
그것을 일깨워주는 생각들도 있으리라.
도움이 될 만한 것들은 이용하고
나머지는 흘려보내라.

이 모든 순간이
진전된 탐구를 위한 초대장이다.
더 깊이 들여다보고,
더 멀리 물러나거나 더 가까이 다가감으로써.
새로운 존재 방식의 가능성을
여는 것이다.

누구나 창조한다

전통적인 예술 분야에 종사하지 않는 사람은 스스로를 예술가라고 부르기가 망설여질 것이다. 어쩌면 창의성을 대단히 특별한, 자기 능력 밖의 무언가로 여기고 있을 수도 있다. 타고난 특별한 소수를 위한 길이라고 말이다.

하지만 다행스럽게도 잘못된 생각이다.

창의성은 결코 드문 능력이 아니다. 창의성에 접근하는 것은 전혀 어렵지 않다. 그것은 인간의 기본적인 측면이다. 인간의 생득권이다. 누구나 활용할 수 있다.

창의성은 꼭 예술 작품을 만드는 것하고만 관련 있지는 않다. 사람은 누구나 매일 창의적인 행위에 개입하면서 살아간다.

창조한다는 것은 이전에 존재하지 않았던 무언가를 만

들어낸다는 뜻이다. 대화가 될 수도 있고, 문제의 해결책이 될 수도 있고, 친구에게 쓴 메모가 될 수도 있다. 방 안의 가구를 재배치하는 것도, 교통 체증을 피해 새로운 퇴근길을 알아내는 것도 전부 다 창조다.

당신이 만드는 무언가가 예술 작품이 되기 위해 반드시 다른 누군가에게 보이거나, 기록되거나, 판매되거나, 유리로 둘러싸일 필요는 없다. 지극히 평범한 존재 상태를 통해서도 사람은 현실의 경험을 창조하고 자신이 인식하는 세계를 구성함으로써 누구나 이미 가장 심오한 방법으로 창조자의 길을 걷고 있는 것이니까.

매 순간 우리는 미분화된 물질 영역에 잠겨 있으면서 감각을 이용해 정보 조각을 모은다. 외부 세계는 우리가 인식하는 것과 완전히 똑같지 않다. 우리는 전기적, 화학적 반응을 통해 내적인 현실을 창조한다. 숲과 바다를 만들고 온기와 냉기를 만든다. 단어를 읽고 목소리를 들으면서 해석한 뒤 순식간에 반응을 만든다. 이 모든 것은 우리가 창조한 세계 안에서 이루어지는 일이다.

공식적으로 예술 작품을 만드는지와 상관없이, 우리는 모두 예술가로 살고 있다. 인식하고 필터링하고 수집한 정보를 토대로 자신과 다른 사람들을 위하여 경험을 큐레이팅한다. 의식적이든 무의식적이든, 단지 살아 있다는 이유만으로 우리는 늘 현재진행형인 창조 과정에의 적극적인 참여

자이다.

예술가로 산다는 것은 세상에 존재하는 한 방식이다. 인식의 한 방법이자 주의를 기울이는 하나의 연습이다. 좀 더 미묘한 음을 알아차리기 위해 감각을 연마하는 것이다. 나를 잡아당기고 밀어내는 것을 찾는 것이다. 어떤 감정이 샘솟고 또 어디로 이어지는지 알아차리는 것이다.

이렇듯 적절한 선택이 계속해서 이어질 때, 당신의 삶 전체가 자기 표현이 된다. 창조적인 우주에서 당신은 창조적인 존재로 존재한다. 우수에 단 하나뿐인 예술 작품으로.

신호를 받는 안테나처럼

창조를 끝없는 우주의 펼쳐짐이라고 생각하라.

나무가 꽃을 피운다.

세포가 자기복제를 한다.

강이 새로 물길을 튼다.

세상은 창조의 에너지로 고동치고 이 별에 존재하는 모든 것은 그 에너지에 이끌린다.

이 모든 펼쳐짐은 모든 존재가 우주를 대신해서 각자의 소임을 수행함으로써 실현된다. 제 나름의 방식으로 고유한 창조 욕구에 충실하면서.

나무가 꽃을 피우고 열매를 맺듯, 인간은 예술 작품을 만든다. 샌프란시스코의 금문교, 비틀즈의 역작 《화이트 앨범》, 피카소의 「게르니카」, 튀르키예의 아야 소피아 성당, 스

핑크스, 우주왕복선, 아우토반, 드뷔시의 〈달빛〉, 로마의 콜로세움, 필립스 십자드라이버, 아이패드, 필라델피아 치즈스테이크.

주위를 둘러보라. 인간이 이루어낸 가치를 인정받아 마땅한 위대한 결실이 얼마나 많은지. 이 모든 것은 인류가 그저 자기 자신에게 충실했던 덕분이다. 벌새가 제 본성에 충실해 둥지를 짓고, 복숭아나무가 열매를 맺고, 비구름이 비를 내리는 것처럼.

모든 둥지와 복숭아, 물방울, 위대한 예술 작품은 무엇 하나 똑같은 것이 없다. 유난히 탐스러운 열매를 맺는 것처럼 보이는 나무, 더 위대한 작품을 만드는 것처럼 보이는 사람이 있지만 어차피 맛도 아름다움도 제 눈에 안경, 정해진 기준이 없다.

구름은 비 내릴 때를 어떻게 아는가? 나무는 봄의 시작을 어떻게 알아채는가? 새는 새로운 둥지를 지어야 할 때를 어찌 아는가?

우주는 시계와 비슷하게 돌아간다.

모든 일에는
기한이 있고
하늘 아래 모든 쓰임에는 때가 있으니
날 때가 있고 죽을 때가 있으며

심을 때가 있고 심은 것을 뽑을 때가 있으며

죽일 때가 있고 치료할 때가 있으며

울 때가 있고 웃을 때가 있으며

헐 때가 있고 세울 때가 있으며

슬퍼할 때가 있고 춤출 때가 있으며

돌을 던져 버릴 때가 있고

돌을 거둘 때가 있다

(전도서 3장 1~5절까지의 내용 — 옮긴이주)

그러나 때의 흐름은 우리가 정하는 것이 아니다. 우리는 자신보다 거대한 창조 행위에 동참하지만 그 주체는 아니다. 이끄는 대로 행하여질 뿐이다. 예술가는 자연의 모든 것이 그러하듯 우주가 정해놓은 시간표를 따른다.

내가 어떤 아이디어를 떠올렸지만 생명을 불어넣지 않았다면 그 아이디어가 다른 이를 통해 목소리를 낼 수도 있다. 꽤 자주 있는 일이다. 그 예술가가 그대의 아이디어를 훔친 것이 아니다. 아이디어가 이제 그만 세상에 나올 때가 되어서 나온 것일 뿐.

창조를 통한 우주의 위대한 펼쳐짐 속에서 생각과 아이디어, 주제, 노래, 모든 예술 작품은 물질세계에서 제 옷을 찾을 때까지 천상에 머무르며 정해진 일정대로 무르익어간다.

그 원료를 지구상으로 끌어내려 모양을 바꾸고 세상과

나누는 것이 예술가의 일이다. 모든 사람은 우주가 내보내는 메시지를 옮기는 통역사와 같다. 특정한 순간에 공명하는 에너지를 끌어당기는 가장 섬세한 안테나를 가진 이가 가장 훌륭한 예술가가 된다. 많은 위대한 예술가가 처음에는 예술을 위해서가 아니라 자신을 지키기 위해 예리한 감각을 발달시킨다. 그들에게는 세상 모든 것이 더 아프게 다가오기 때문이다. 예술가는 모든 것을 남보다 더 강렬하게 느낀다.

⊙

예술은 움직임의 형태로 나타나곤 한다. 근래 역사를 보더라도 바우하우스 건축, 추상표현주의, 프랑스 누벨바그 영화, 비트 세대의 시 문학, 펑크록 등 그 예는 셀 수 없이 많다. 이 운동들은 하나의 거대한 물결처럼 보인다. 어떤 예술가들은 문화를 읽고 재주껏 그 파도에 올라탄다. 그런가 하면 파도를 보고도 물살을 정면으로 거슬러 헤엄치는 쪽을 택하는 이들도 있다.

모든 사람은 창조적인 생각의 신호를 받는 안테나와 같다. 수신기가 유난히 강한 안테나가 있고 좀 더 약한 안테나도 있다. 안테나가 예리하게 맞춰져 있지 않으면 신호가 소음에 파묻혀 놓치기 쉽다. 그 신호가 우리가 감각 기관을 통해 인식하는 정보보다 훨씬 더 미묘해서 그렇다. 피부로 느

꺼지기보다는 에너지에 가까워 의식적으로 입력되지 않고 직관적으로 다가온다.

보통 우리는 다섯 가지 감각을 통하여 세상으로부터 정보를 얻는다. 하지만 좀 더 높은 주파수에서 보내지는 정보는 신체적으로 이해될 수 없는 에너지 같은 물질로 우리에게 도착한다. 양자역학에서 전자가 동시에 두 곳에 존재할 수 있는 것처럼 논리를 거스른다. 쉽사리 손에 잡히지 않는 그 에너지는 매우 값지지만, 그걸 담을 만큼 마음이 트인 사람은 많지 않다.

들을 수도 없고 확실하게 정의되지도 않은 신호를 어떻게 알아차릴 수 있을까? 찾으려고 하지 마라. 그게 답이다. 그 안으로 들어가는 방법을 예측하려고도, 분석하려고도 하지 마라. 대신 에너지가 나에게 들어오도록 뻥 뚫린 공간을 만든다. 그러려면 마음 한쪽에 잡동사니가 가득 들어차지 않은 자유로운 공간이 필요하다. 물질이 전혀 존재하지 않는 공간. 우주가 만들어내는 창조의 물질을 그리로 끌어당길 수 있게.

마음에 자유로운 공간을 만드는 것은 생각만큼 어렵지 않다. 우리는 원래 자유로웠으니까. 어릴 때는 세상의 정보를 받아 내 것으로 만드는 과정에 방해물이 훨씬 적었다. 그때 우리는 새로운 정보를 이미 굳어진 믿음과 비교하지 않고 기쁘게 받아들였다. 다가오지도 않은 앞일을 걱정하지 않고

현재를 살았다. 일일이 재지 않았고 마음 가는 대로 움직였다. 세상사에 진력나지 않았고 호기심이 넘쳐서 작고 사소한 경험에도 경이로움을 느꼈다. 깊은 슬픔과 뜨거운 흥분을 동시에 느낄 수 있었다. 가장하지 않았고 이야기의 한 가닥만을 믿지도 않았다.

일생에 걸쳐 훌륭한 작품을 계속해서 만들어내는 예술가는 아이의 모습을 잃지 않는다. 때 묻지 않은 순수한 눈으로 세상을 바라보는 존재 방식을 연습한다면, 그대는 자유로워지고 우주의 시간표와 보조를 맞출 수 있다.

아이디어는 세상에 도착할 시간이 정해져 있으며

우리를 통해 표현의 방법을 찾는다.

창의성의 원천

창조는 모든 것에서 시작된다.

보고

행동하고

생각하고

느끼고

상상하고

잊는 그 모든 것,

그리고 말하지 않고 생각하지 않은 채로 우리 안에 있는

모든 것.

이것이 창조의 원료다. 이를 통해 우리는 창조의 순간을
하나하나 쌓아간다.

원료는 우리 안에서 나오지 않는다. 원천은 밖에 있다. 우리를 둘러싼 지혜, 언제든 이용할 수 있는 절대로 고갈되지 않는 선물에 있다.

우리는 그것을 감지하거나 기억하거나 알아차린다. 경험을 통해서뿐만 아니라 꿈, 직관, 잠재의식의 조각 등 온갖 헤아릴 수 없는 방법들로 밖에 있는 재료가 우리 안으로 들어온다.

마음이 보기에 이 재료는 안에서 나오는 것처럼 보인다. 하지만 환상이다. 우리 안에는 광범위한 원천의 자그마한 조각들이 저장되어 있다. 그 작은 조각들이 마치 수증기처럼 무의식에서 피어올라 한데 엉기어 하나의 생각을, 아이디어를 만들어낸다.

⊙

창의성의 원천을 구름이라고 생각하면 쉽다.

구름은 절대 사라지지 않는다. 그저 형태를 바꿀 뿐이다. 비로 변하여 바다의 일부가 되고 또다시 증발해 구름으로 돌아간다.

예술도 마찬가지다.

예술은 생각 에너지의 순환이다. 에너지는 매번 다른 방식으로 결합해서 돌아오므로 새로워 보인다. 세상에는 똑같

은 구름이 없다.

처음 접하는 예술 작품이 깊은 차원의 울림을 줄 수 있는 것도 이 때문이다. 익숙한 무언가가 그저 낯선 형태로 돌아온 것이니까. 혹은 깨닫지 못할 뿐, 그것이 우리가 지금껏 내내 찾고 있던 무언가일 수도 있다. 절대로 끝나지 않는 퍼즐의 마지막 한 조각 같은.

아이디어를

현실로 바꾸면

훨씬 작아 보인다.

세상의 것이 아니었지만 세상의 것이 된다.

상상에는 한계가 없다.

물질세계에는 한계가 있다.

예술은 두 영역 모두에 존재한다.

인식Awareness

대부분의 일상 활동에서 우리는 목표를 선택하고 눈앞의 목표를 달성하기 위한 전략을 생각해낸다. 프로그램을 만든다.

인식이 움직이는 방식은 좀 다르다. 프로그램이 우리 주변에서 일어난다. 세상이 행동하고 우리는 지켜본다. 우리는 그 내용을 거의 혹은 전혀 통제할 수 없다.

인식은 지금 우리의 내면과 주변에 무슨 일이 일어나고 있는지 알아차리도록 해준다. 집착이나 개입 없이도 그렇게 한다. 우리는 신체의 감각이나 스쳐 지나가는 생각과 감정, 소리, 시각적 신호, 냄새 같은 것을 관찰한다.

이렇듯 거리를 둔 알아차림을 통해, 인식은 우연히 눈에 들어온 꽃이 우리의 개입 없이 더 많은 것을 드러내도록 허

용한다. 꽃뿐만 아니라 세상 모든 것이 그렇다.

인식은 강요하는 상태가 아니다. 지속성이 핵심이지만 노력은 거의 개입되지 않는다. 인식은 우리가 적극적으로 허용하는 어떤 것이다. 그것은 영원히 거듭되는 지금 이 순간에 일어나는 일들과의 병존이자 수용이다.

원천의 한 측면에 이름표를 붙이는 순간, 알아차림은 연구로 바뀐다. 인식 대상과 그저 함께 존재하다가 그것을 분석하기 시작했거나, 그것을 인식하고 있음을 인식하게 된 것이다. 분석은 이차적인 기능이다. 알아차리는 대상과의 순수한 연결을 통해 인식이 먼저 이루어진다. 무언가가 흥미롭거나 아름답게 느껴질 때 우리는 먼저 그 경험의 순간을 온전히 체험한다. 이해하려는 시도는 그다음에야 이루어진다.

무엇을 알아차리는가는 바꿀 수 없지만 알아차리는 능력은 바꿀 수 있다.

우리는 인식을 넓히거나 좁힐 수 있다. 눈을 뜨거나 감음으로써 그것을 경험할 수 있다. 우리의 안을 조용하게 해서 밖을 더 많이 인지할 수도 있고, 밖을 조용하게 해서 안에서 일어나는 일들을 더 많이 알아차릴 수도 있다.

겉모습의 특징이 사라져버릴 정도로 가까이 다가가 부분을 확대할 수도 있고, 멀리서 완전히 새롭게 바라볼 수도 있다.

우주는 우리가 인식하는 만큼만 크다. 인식을 키우면 우리의 우주가 확장된다.

우주가 확장되면 창조에 쓸 수 있는 원료의 범위가 넓어진다. 뿐만 아니라 우리가 살아가는 삶의 범위도 넓어진다.

깊이 들여다보는 능력은

창의성의 뿌리이다.

평범하고 일상적인 껍데기를 지나쳐

겉으로 보이지 않는 속까지 들여다보는 것이다.

그릇과 필터

우리 안에는 용기容器가 있다. 그 용기는 끊임없이 정보로 채워진다.

우리의 생각과 감정, 꿈, 경험의 총합이 담긴다. 이것을 그릇이라 부르자.

정보는 통에 빗물을 받듯 그릇으로 직접 들어가지 않는다. 사람마다 독특한 방식의 필터링을 거친다.

모든 것이 이 필터를 통과하는 것은 아니다. 그리고 통과하는 것들이 다 원래 모습 그대로인 것도 아니다.

우리는 저마다의 방식으로 원천을 걸러낸다. 우리의 기억 공간은 제한되어 있다. 감각은 종종 정보를 잘못 인식한다. 그리고 뇌는 우리를 둘러싼 모든 것을 받아들일 만한 처리 능력이 없다. 만약 모든 정보를 다 받아들인다면 빛, 색,

소리, 냄새가 감각을 압도해서 서로 다른 물체를 구분할 수 없게 될 것이다.

이 방대한 정보의 세계를 탐색하기 위해 우리는 어릴 때부터 필수적이거나 특별한 관심사에만 집중하고 나머지는 신경 끄는 법을 배운다.

예술가는 어린아이의 인식법으로 돌아가려고 한다. 유용성이나 생존에 얽매이지 않는 순수하게 음미하고 경이로워하는 상태로.

우리의 필터는 도착하는 데이터를 무조건 통과시키지 않고 해석함으로써 원천 정보를 줄이려고 한다. 이렇게 재구성된 정보 조각들이 그릇에 채워지면서 이미 그곳에 수집되어 있던 재료들과 관계가 형성된다.

그 관계는 믿음과 이야기를 만들어낸다. 자신이 누구인지, 주변 사람들이 누구인지에 관한 것일 수도 있고 우리가 살아가는 세상의 본질에 관한 것일 수도 있다. 이런 이야기들이 합쳐져서 그 사람의 세계관을 이룬다.

예술가는 기존의 이야기에 유연성을 허락해야 한다. 그래야 자신의 신념에 쉽사리 들어맞지 않는 많은 양의 정보가 들어올 공간이 생긴다. 필터링하지 않은 원재료를 많이 받아들일수록 우리는 본질에 더 가까워진다.

⊙

창조 행위는 그릇에 든 내용물의 총합을 잠재적인 재료로 삼고 그중에서 지금 유용하거나 중요해 보이는 요소들을 선택해 다시 표현하는 것이라고 볼 수 있다.

우리를 통해 끌어당겨진 이 원천을 책이나 영화, 건물, 그림, 요리, 사업처럼 우리가 착수한 프로젝트로 만드는 과정이 바로 창조이다.

우리가 창조한 작품을 세상과 공유하면 다시 순환이 시작되고 다른 사람들에게 원재료가 되어줄 수 있다.

원료가 들어온다.
필터가 거른다.
그릇이 받아낸다.
대개 이 과정은 우리가 통제할 수 없다.

이 기본 시스템을 우회하는 것도 가능하다는 사실을 알면 유용하다. 원천과의 연결을 강화하고 그릇의 수신 능력을 확장하는 것은 훈련으로 가능하다. 악기를 바꾸는 것이 음악을 바꾸는 가장 쉬운 방법은 아니지만 가장 강력한 방법이 될 수 있다.

창조의 도구가 무엇이든
진정한 도구는 나 자신이다.
나를 둘러싼 광활한 우주의 초점이
나를 통해 맞춰진다.

보이지 않는 것들

전통적인 정의로 보자면 예술의 목적은 물리적 또는 디지털화된 인공물artifact을 만드는 것이다. 도자기, 책, 레코드 따위로 선반을 채우는 것이다.

예술가들은 보통 최종 작품이 더 큰 욕망의 부산물이라는 것을 자각하지 못한다. 우리가 창조하는 이유는 제품을 생산하거나 판매하기 위함이 아니다. 창조 행위는 신비한 영역에 들어가려는 시도다. 초월하고 싶은 욕망이다. 우리가 창조하는 것은 이해의 범위를 벗어난 내면세계를 살짝 공유할 수 있게 허락한다. 예술은 보이지 않는 세계로 가는 포털이다.

영적인 요소가 없으면 예술가는 치명적인 단점을 안고 작업하는 것과 같다. 영적인 세계는 과학의 영역에서는 찾아보기 어려운 경이로움과 개방성의 감각을 제공한다. 이성의

세계는 좁고 막다른 골목이 가득할 수 있지만, 영적인 관점은 무한하며 멋진 가능성을 불러들인다. 보이지 않는 세상은 무한하다.

영성이라는 말은 주로 지성의 영역에 몸 담은 사람이나 그 단어를 종교와 동일시하는 사람에게는 이해되지 않을 수 있다. 영성을 단순히 연결에 대한 믿음으로 생각해도 무방하다. 마법을 믿는 것이라고 여겨도 괜찮다. 우리가 믿는 것들은 사실로 증명될 수 있는지 여부와 상관없이 무게감을 가진다.

영성의 실천이란 나 혼자만 덩그러니 존재하지 않는 세상을 바라보는 방식이다. 표면 뒤에 더 심오한 의미가 있다. 우리 주변의 에너지는 우리의 작품을 고양하는 데 활용될 수 있다. 우리는 설명을 초월하는 훨씬 거대한 무언가, 즉 무한한 가능성으로 가득한 세계의 일부이다.

영적인 에너지의 활용은 창조 행위에 대단히 유용할 수 있다. 그 원칙을 움직이는 토대는 믿음이다. 즉, 그것이 사실인 것처럼 믿고 행동하는 것이다. 증거는 필요하지 않다.

작품을 만들 때 특정한 방향으로 안내하는 손이라도 있는 것처럼, 무작위성을 벗어나는 수준으로 자꾸만 우연이 발생한다고 느낀 적이 있을 것이다. 마치 내면의 지혜가 나아갈 방향을 부드럽게 일러주는 것만 같다. 믿음은 이해할 필요 없이 그 방향을 받아들일 수 있게 해준다.

숨이 턱 막히게 하는 순간에 특별한 주의를 기울여라.

아름다운 노을, 특이한 색깔의 눈동자, 감동적인 음악, 복잡한 기계의 우아한 디자인에.

작품이나 의식의 조각, 자연의 요소가 어떻게든 더 큰 무언가에 다가가게 해준다면, 바로 그것의 영적인 요소가 드러난 것이다. 영성은 우리에게 보이지 않는 것을 살짝 엿볼 수 있게 한다.

과학이 결국 예술에 이르는 것은 드문 일이 아니다.

예술이 영성에 이르는 것도 드문 일이 아니다.

단서를 찾아라

　예술의 재료는 언제나 우리를 둘러싸고 있다. 대화, 자연, 우연한 만남 속에 섞여 있고, 기존 예술 작품에 들어 있다.

　창조에 관한 문제의 해결책을 찾을 때는 주변에서 일어나는 일에 세심한 주의를 기울여라. 현재의 아이디어를 더욱 발전시켜줄 새로운 방법을 가리키는 단서를 찾아내라.

　커피숍에서 글을 쓰는 작가를 가정해보자. 작가는 어떤 장면에서 캐릭터가 다음에 무슨 말을 할지 확실하게 알 수 없을 수도 있다. 이때 옆 테이블에서 나누는 수다에서 엿들은 문구가 직접적인 답을 제공하거나 적어도 얼핏 방향을 제시해줄 수 있다.

　우리가 열려만 있다면 메시지는 항상 우리에게 도달한다. 책을 읽다가 기막힌 인용문을 발견하고, 영화를 보다가

마음을 움직이는 대사가 나와서 돌려 본다. 때로는 그것이 바로 우리가 찾던 답일 수 있다. 혹은 어딘가에서 계속 메아리처럼 울려 퍼지며 관심을 끌거나 지금 가고 있는 길을 확증해주는 생각일 수도 있다.

이런 메시지는 매우 미묘하다. 항상 있지만 놓치기 쉽다. 단서를 찾으려고 애쓰지 않으면 모르는 사이에 그냥 지나간다. 연결 고리를 파악하고 어느 방향으로 이어질지 생각하라.

평범을 벗어나는 일이 생기면 이유를 자문해보라. 무슨 메시지가 담겨 있을까? 더 큰 의미는 무엇일까?

이 과정은 과학이 아니다. 우리는 단서를 통제할 수 없고, 의지로 드러나게 할 수도 없다. 때로는 답을 찾거나 길을 확인하려는 강력한 의도가 도움이 되기도 한다. 한편, 오히려 의도를 완전히 버려야 길을 찾을 수 있을 때도 있다.

예술가의 일에서 필수적인 것이 이런 신호를 해독하는 것이다. 더 많이 열려 있을수록 더 많은 단서를 찾을 것이고 애쓸 필요도 없어진다. 생각을 더 적게 하고 내면에서 솟아나는 답에 기댈 수 있게 될지도 모른다.

바깥세상을 작은 꾸러미들이 가득 놓인 끊임없이 움직이는 컨베이어 벨트라고 상상해보자. 가장 먼저 할 일은 컨베이어 벨트가 있다는 것을 알아차리는 것이다. 그러면 언제든지 원할 때 꾸러미 하나를 집어 포장을 풀고 안에 뭐가 들

어 있는지 확인할 수 있다.

　도움이 될 만한 한 가지 방법은 책을 아무 페이지나 펼쳐 가장 먼저 눈에 띄는 문장을 읽는 것이다. 거기에 적힌 내용을 어떤 식으로든 자신의 상황에 적용할 수 있는지 생각해 보라. 연관성이 발견되어도 그저 우연일 수 있지만 우연만은 아닐지 모른다. 내가 충수염 진단을 받았을 때 의사는 당장 맹장을 제거해야 한다고, 다른 선택지는 없다고 했다. 나는 근처 서점에서 앞쪽 테이블에 진열된 앤드루 웨일Andrew Weil 박사의 신간을 보게 되었다. 책을 집어 들고 아무 페이지나 펼쳤다. 눈에 띈 첫 구절은 이런 내용이있다. "만약 의사가 아무 기능도 하지 못한다고, 신체 일부를 제거하라고 하면 믿지 말라." 필요한 정보가 시간에 딱 맞춰서 생겼다. 내 맹장은 지금까지 그대로 잘 있다.

　단서가 모습을 드러내는 방식은 시계의 섬세한 작동 원리와도 비슷하게 느껴진다. 마치 우주가 내 편이고 내가 사명을 완수하는 데 필요한 모든 것을 내어주겠다고 작은 알람들을 울려서 알려주는 것 같다.

다른 사람들은 보지 못하고
나에게만 보이는 것을 찾아라.

수행

⊙

야생에서 동물들은 생존을 위해 시야를 좁혀야 한다. 초점이 치밀해야만 중요한 욕구로부터 주의가 흐트러지지 않는다.

먹을 것,

은신처,

위험한 포식자,

번식.

이러한 반사적인 행동은 예술가에게는 방해가 된다. 시야를 넓혀야만 흥미로운 순간을 포착하고 모아서 나중에 이용할 수 있는 재료로 쌓을 수 있다.

수행이란 개념에 대한 접근법을 현실로 구현하는 것이다. 이것이 우리가 원하는 마음 상태에 들어가도록 도울 수

있다. 감각을 여는 연습을 반복하면 늘 열려 있는 삶에 가까워진다. 습관이 길러진다. 의식의 확장 상태가 기본적인 존재 방식이 되는 습관이다.

원천과 심오한 관계를 맺을수록 수행도 깊어진다. 우리가 사용하는 필터의 간섭을 줄이면, 우리를 둘러싼 리듬과 움직임을 더 잘 인식할 수 있게 된다. 그러면 좀 더 조화롭게 그 속으로 들어갈 수 있다.

지구의 주기를 알아차리고 계절에 따른 삶을 선택하면 놀라운 일이 일어난다. 세상과 연결된다.

스스로 재생을 반복하는, 더 큰 전체의 일부로서 우리가 보이기 시작한다. 널리 퍼져나가는 강력한 힘을 이용하고 창조의 파도를 탈 수 있다.

⊙

매일 또는 매주 정해진 시간에 정해진 의식을 따르는 계획을 세우면 수행에 큰 도움이 된다.

거창한 의식을 수행하라는 것이 아니다. 작은 의식이 큰 차이를 만들 수 있다.

이를테면 매일 아침 눈을 떴을 때 천천히 심호흡을 세 번 해보자. 이 작은 행동이 순간 고요하게 집중하는 상태로 하루를 열어줄 수 있다.

한 입 한 입 의식적으로 천천히 음미하고 감사하면서 식사하는 방법도 있다. 매일 자연 속을 걸으며 시야에 들어오는 모든 것에 감사하고 이어짐을 느껴라. 잠시 시간을 내어 박동하는 심장을 느끼고, 잠들기 전에 혈관을 흐르는 피의 움직임에 경이로워하라.

명상의 목표가 명상이 아닌 것처럼, 수행의 목적도 반드시 수행은 아니다. 굳이 그 행동을 하지 않을 때도 세상을 바라보는 방식을 발전시키는 것이 목적이다. 세상과 더 내밀하게 이어지도록 정신 근육을 키운다. 이것이 수행의 가장 큰 목적이다.

알아차림에는 계속된 새로 고침이 필요하다. 알아차림이 습관으로 자리 잡으려면 끊임없이 새로워져야 할 필요가 있다.

그러다보면 어느 날 당신은 언제 어디에 있든 인식을 수행하면서 살아가는 자신을 발견하게 된다. 항시 열린 상태로 받아들이며 살아가는 자신을.

예술가로 살아가는 것은 수행이다.
수행은 하거나 하지 않거나 둘 중 하나일 수밖에 없다.

그러므로 수행을 잘하지 못한다는 것은 말이 안 된다.
그것은 마치 "나는 수도승이 되는 것을 잘하지 못한다"라고
말하는 것과 같다. 수도승이거나 수도승이 아니거나
둘 중 하나만 가능하다.

우리는 예술가의 작품을 결과물로 생각하는 경향이 있다.

예술가의 진짜 작품은 그가 세상에 존재하는 방식이다.

(위대한 작품들에) 잠기다

인식의 수행을 확장하는 것은 언제나 가능한 선택이다.

인식은 탐색과 다르지만 인식을 부추기는 것 역시 호기심이나 갈망이다. 아름다운 것을 보고 아름다운 소리를 듣고 더 깊은 감각을 느끼고 싶은 욕망, 끊임없이 배우고 매료되고 놀라고 싶은 마음이다.

이 원기 왕성한 본능을 뒷받침하려면 위대한 작품들에 잠겨 있어야 한다. 최고의 문학 작품을 읽고 걸작 영화를 보고 영향력 있는 그림을 가까이에서 감상하고 유명한 건축물을 찾아가라. 위대한 작품의 표준 목록 같은 건 없다. 위대함의 기준은 사람마다 다르니까. 게다가 '위대한 작품 목록'은 시간과 공간이 변함에 따라 계속 바뀐다. 위대한 예술에의 노출은 초대장과도 같다. 우리를 앞으로 끌어당겨 가능성의

문을 열어준다.

일 년 동안 매일 뉴스 대신 고전 문학을 읽는다면, 해가 끝날 때쯤이면 미디어보다 책에서 위대함을 인식하는 좀 더 발달된 감수성을 갖게 될 것이다.

이것은 우리가 하는 모든 선택에 적용된다. 예술뿐만 아니라 우리의 친구, 우리가 나누는 대화, 심지어 우리가 성찰하는 생각들도 잘 선택해야 한다. 이 모두가 좋은 것과 아주 좋은 것을, 아주 좋은 것과 위대한 것을 구별하는 능력에 영향을 미친다. 시간과 관심을 쏟을 가치가 있는 것을 결정하게 해준다.

사용 가능한 정보의 양은 무궁무진하지만 저장 공간은 제한되어 있으므로, 우리 안으로 들여보낼 정보의 품질을 신중히 골라야 한다.

시간을 초월한 위대한 작품을 만들려는 사람에게만 해당하는 이야기가 아니다. 당신의 목표가 패스트푸드를 만드는 것이라 해도 최고로 신선한 음식에 대한 경험이 있으면 더 맛 좋은 패스트푸드를 만들 수 있다. 미각을 업그레이드하라.

위대함을 모방하는 법을 배우라는 것이 아니라, 내면의 기준을 위대함에 맞추라는 이야기다. 그럼으로써 우리는 궁극적으로 위대한 작품으로 이어질지도 모를 더 나은 수많은 선택들을 만들 수 있다.

자연은 스승

우리가 경험할 수 있는 모든 위대한 작품 중에서도 가장 절대적이고 영구적인 작품은 자연이다. 우리는 계절에 따른 변화를 목격할 수 있다. 산, 바다, 사막, 숲에서 자연을 볼 수 있다. 매일 밤 달라지는 달의 모양, 달과 별의 관계도 있다.

자연이 주는 경외심과 영감은 절대로 부족할 일이 없다. 만약 자연의 빛과 그림자가 어떻게 변하는지 관찰하는 데만 일생을 바친대도 우리는 끊임없이 새로움을 발견할 것이다.

자연을 이해하지는 못해도 그 경이로움을 느낄 수는 있다. 세상 모든 것이 그렇다. 그저 아름다움에 숨이 턱 하고 막히는 순간을 인식하면 된다.

그 순간은 해가 거의 저물어가는 하늘에서 꼬불꼬불하게 일렬로 줄지어서 날아가는 새들이거나, 목을 젖히고 올려

다봐야 하는 수천 년이나 된 거대한 삼나무일 수 있다. 자연에는 너무나 많은 지혜가 있다. 그 지혜는 알아보는 순간 우리 안의 가능성을 일깨운다. 자연과의 연결을 통해 우리는 우리의 본질에 더 가까워진다.

팬톤 컬러북이 제공하는 색깔은 가짓수가 제한되어 있다. 하지만 자연으로 나가면 팔레트가 무한하다. 바위의 색깔은 너무나 다양해서 그 색조를 정확하게 재현할 수 있는 물감을 찾을 수 없다.

자연은 분류하고 이름표를 붙이고 줄이고 제한하려는 우리의 본능을 초월한다. 자연의 세계는 우리의 배움으로 헤아릴 수 없을 정도로 풍성하고 서로 얽혀 있으며 복잡하다. 그 신비로움과 아름다움은 더더욱 말로 할 수 없다.

자연과의 연결을 공고히 하면 우리의 정신에 이롭다. 우리 정신에 이로운 것은 언제나 우리의 예술적 결과물에도 도움이 된다.

자연에 가까이 다가갈수록 우리는 우리가 자연과 별개가 아님을 깨닫는다. 창조할 때 우리는 우리의 고유한 개성을 표현하는 것이 아니다. 단 하나의 무한한 존재와의 긴밀한 연결을 표현하는 것이다.

우리가 바다에 이끌려
바라보는 데는 이유가 있다.
그 어떤 거울보다도 분명하게,
바다는 우리가 누구인지
비추어주기 때문이다.

무엇도 멈춰 있지 않다

세상은 항상 변하고 있다.

똑같은 장소에서 5일 연속 인식 수행을 해보면 매일 다른 경험을 하게 된다.

다른 소리와 다른 냄새가 있다. 또 세상에 똑같은 바람은 없다. 햇빛의 색조와 특징도 매일 시시각각 변한다.

풍요로운 자연 속에서 변화는 더 쉽게 눈에 띈다. 어떤 변화는 소란하고 또 어떤 변화는 속삭인다. 미술관에 있는 작품이든 부엌의 일상적인 물건이든 멈춰 있는 것처럼 보이지만 깊이 들여다보면 새로움이 있다. 이전에 알아차리지 못한 부분이 눈에 띈다. 같은 책을 반복해서 읽으면 새로운 주제와 숨은 의미, 디테일, 연결 고리가 발견된다.

강물은 늘 흐르기 때문에 같은 강물에 두 번 발을 담글

수 없다. 세상 모든 것이 그렇다.

　세상은 끊임없이 변화하므로 아무리 주의를 기울이는 연습을 많이 해도 항상 새롭게 알아차리는 것이 있을 것이다. 그것을 찾는 것은 우리에게 달려 있다.

　우리 역시 항상 변화하고 성장하고 진화한다. 뭔가를 배우고 잊어버린다. 달라지는 기분과 생각, 무의식적인 과정들을 지나치며 살아간다. 우리의 세포도 소멸과 재생을 반복한다. 저녁의 우리는 아침의 우리와 같은 사람이 아니다.

　설사 바깥세상이 그대로라 해도 우리가 받아들인 정보는 계속 변할 것이다. 우리가 세상에 내놓는 작품도 그러하리라.

오늘 무언가를 만드는 사람은
내일 그것을 이어서 만드는 사람과
같은 사람이 아니다.

안을 보라

멀리서 물이 출렁이는 소리를 듣는다.

따뜻한 미풍이 느껴진다. 팔에 닿는 공기는 시원해서 정말로 바람이 따뜻한지는 잘 모르겠다.

두 마리 새가 노래하는 소리를 듣는다. 눈을 감고 있지만, 내 뒤쪽에서 오른쪽으로 약 50보 정도 떨어진 곳에서 들려오는 것 같다.

더 작은 새, 적어도 둘 중에서 더 작고 높은 소리를 내는 새가 내 뒤에서 왼쪽으로 옮겨갔다. 두 소리의 리드미컬한 상호작용으로 볼 때 새들이 대화를 하는 것은 아님이 분명해 보인다. 각자 노래를 부르고 있다.

나는 지나가는 차 소리와 멀리서 들려오는 아이들의 소리를 알아차린다. 왼쪽 멀리에서 리듬감 있는 흐릿한 음악이

들려온다.

얼굴 왼쪽, 귀 바로 앞쪽에서 근질거림이 느껴진다.

더 크고 무거운 소리를 내는 차가 지나가고 재즈 음악이 내가 있는 곳에서 훨씬 가깝게 들려온다. 이제야 아까 내가 음악을 작게 틀어놓아서 지금까지 들리지 않았음을 깨닫는다.

누가 온다. 눈을 뜬다. 순간 모든 소리가 사라진다.

사람들은 보통 삶이 외적인 경험의 연속이라고 믿는다. 남들과 공유하기 위해서는 겉보기에 특별하고 멋진 삶을 살아야 한다고 믿는다. 내면세계의 경험은 완전히 무시될 때가 많다.

안에서 일어나는 일, 즉 감각, 감정, 생각의 패턴에 집중하면 풍성한 재료를 발견할 수 있다. 우리의 내면세계는 자연 못지않게 흥미롭고 아름다우며 놀라움으로 가득하다. 결국 그것도 자연에서 태어난 것이니까.

안으로 들어갈 때, 우리는 밖에서 일어나는 일을 처리하는 것이다. 안과 밖은 별개가 아니다. 하나로 연결되어 있다.

근본적으로, 당신의 소재가 안에서 왔든 밖에서 왔든 차이가 없다. 갑자기 떠오른 아름다운 생각이나 문구, 아름다운 노을은 어느 쪽이 더 낫다고 할 수 없다. 서로 다를 뿐 똑같이 아름답다. 아는 것보다 항상 더 많은 선택지가 존재한다는 사실을 기억하라.

기억과 잠재의식

보컬에 따라 인스트루멘털 트랙(악기만으로 연주된 상태의 곡 — 옮긴이주)을 받으면 아무 생각이나 준비 없이 입에서 나오는 소리대로 첫 녹음을 하는 경우가 있다.

단어가 아닌 음과 소리로 노래할 때가 많다. 횡설수설처럼 보이는 소리에서 이야기나 핵심 문구가 나오는 것은 결코 드문 일이 아니다.

이 과정에는 곡을 만들려는 적극적인 시도가 없다. 잠재의식의 차원에서 작품이 창조된다. 재료는 그 안에 숨겨져 있다.

내면의 깊은 우물에 다가가도록 도와주는 방법이 있다. 예를 들어, 5분 동안 베개를 때리며 분노를 분출하는 연습을 실행할 수 있다. 사실 이건 생각보다 훨씬 힘든 일이다. 시간

을 맞춰놓고 세게 때려보자. 5분 후 곧장 떠오르는 말로 5페이지를 채우자.

생각하지 않는 것, 어떤 방식으로든 내용을 지시하지 않는 것이 목표다. 나오는 대로 내뱉듯 적어라.

우리의 잠재의식에는 고품질의 정보가 아주 많이 저장되어 있다. 접근하는 방법만 찾는다면 활용할 수 있는 새로운 재료가 생기는 것이다.

정신은 우리가 의식적으로 생각해낼 수 있는 것보다 더 심오한 보편적인 지혜에 접근할 수 있다. 훨씬 덜 제한적인 시야를 제공한다. 원천의 바다를.

우리는 잠재의식이 왜, 어떤 원리로 작동하는지 모른다. 많은 예술가들이 비록 그 처리 과정을 알지는 못하지만 잠재의식에 접근함으로써 자아를 초월한 무언가를 활용한다.

이 상태로 들어가는 것은 우리가 통제할 수 있는 일이 아니다. 어떤 예술가들은 39도가 넘는 열이 펄펄 끓는 상태에서 최고의 작품을 만들었다. 트랜스 상태는 뇌의 사고 영역을 건너뛰고 꿈꾸는 상태에 접근한다.

잠든 상태와 깨어 있는 상태 사이에는 위대한 지혜가 존재한다. 잠들기 직전, 어떤 생각과 아이디어가 떠오르는가? 꿈에서 깨어나면 어떤 기분이 드는가?

티베트에는 꿈 요가라는 전통적인 지혜 관행이 있다. 승려들은 꿈꿀 때가 깨어 있을 때만큼 현실적(또는 비현실적)이

라고 말한다.

꿈 일기를 쓰면 도움이 된다. 침대 옆에 펜과 종이를 놓아두고 일어나자마자 곧바로 꿈의 내용을 최대한 자세하게 적는다. 불필요한 움직임을 최소화해야 한다. 고개를 돌리는 것만으로도 꿈이 기억의 창고에서 증발할 수 있으니까.

글을 쓰면서 그림이 떠오르고 처음 펜을 들었을 때보다 더 많은 이야기, 더 많은 배경, 더 많은 디테일이 기억날 것이다. 매일 아침 꿈을 기록하는 연습을 통해 꿈을 더 잘 기억하게 될 것이다. 잠들기 전에 꿈을 꼭 기억하겠다는 다짐을 하는 것도 도움이 된다.

기억도 꿈과 비슷하게 생각할 수 있다. 기억은 실제로 일어난 사건에 대한 사실적인 문서라기보다는 낭만적인 이야기에 가깝다. 과거의 경험에 대한 꿈같은 기억에서 좋은 소재를 찾을 수 있다.

또 다른 유용한 도구는 무작위성이다. 더 정확하게는 외견상의 무작위성이다. 우리가 이해하지 못하는 차원에서 어떤 구조가 만들어지고 있을 수 있으니까.

예를 들어, 주역 점을 칠 때 우리는 동전이나 점대가 어떤 모양이 나올지 정하지 않는다. 하지만 나온 모양을 통해 의사결정에 활용할 정보를 얻는다. 그리고 다시 한 번 의식을 우회함으로써 더 큰 지성을 이용한다.

항상 그 자리에

나는 햇빛에 큰 영향을 받는다. 햇살 눈부신 날에는 활기가 넘친다. 날씨가 흐리면 기분도 우울해진다.

흐린 날에는 태양이 짙은 구름 뒤에 가려져 있을 뿐 여전히 그 자리에 있다는 사실을 떠올리면 좋다. 밖이 환하거나 어둡거나 매일 정오에는 해가 중천에 떠 있다.

마찬가지로, 우리가 찾는 정보는 우리가 얼마나 주의를 기울이는가와 무관하게 언제나 어딘가에 있다. 이 사실을 알면 좀 더 예리하게 귀 기울여볼 수 있다. 모르면 놓친다.

지나간 정보는 돌아오지 않는다. 내일 또다시 인식의 기회가 생기지만 결코 오늘과 같은 인식은 아니다.

배경

우리는 주변 환경에 영향을 받는다. 신호가 선명하게 들어오는 경로를 제공하는 최고의 환경을 찾는 것은 개인에 따라 다르고 테스트도 필요하다. 우리 자신의 의도에 달린 일이기도 하다.

숲, 수도원, 바다 한가운데의 요트 같은 고립된 장소는 우주의 신호를 직접 받기에 안성맞춤이다.

집단의식과 이어지고 싶다면 사람들이 바쁘게 오가는 곳에 앉아서 사람을 통해 걸러지는 원천 재료를 경험할 수 있다. 이 간접적인 접근법 역시 효과적이다.

한 단계 더 직접적인 방법은 문화 자체와 연결되어 예술, 오락, 뉴스, 소셜미디어를 지속적으로 소비하는 것이다. 그 과정에서 우주의 고무적인 패턴을 알아차린다.

따라야 한다는 부담감을 제쳐두고 문화 속의 흐름을 관찰하는 것도 도움이 된다. 따뜻한 바람을 알아차리듯 거리를 두고 연결감을 느낀다. 흐름 자체가 되지는 말고 그 안에서 움직여라.

내가 연결감을 느끼는 장소가 다른 사람의 정신을 산만하게 할 수도 있다. 예술의 과정에서 어느 지점에 머물고 있는지에 따라 도움이 되는 환경도 달라진다. 앤디 워홀Andy Warhol은 텔레비전과 라디오, 레코드 플레이어를 동시에 틀어놓고 작업했다고 한다. 래퍼 에미넴Eminem은 TV 소리만 들리는 장소에서 곡을 쓰는 것을 좋아한다. 마르셀 프루스트Marcel Proust는 방음 효과가 있는 코르크를 벽에 붙이고 커튼을 닫고 귀마개까지 착용했다. 카프카Franz Kafka도 "은둔자가 아니라 죽은 사람처럼" 극단적인 수준의 침묵을 필요로 했다. 틀린 방법은 없다. 나에게 맞는 방법이 있을 뿐.

우주가 내보내는 미묘한 에너지 정보를 따라가는 것은 쉬운 일이 아니다. 특히 친구와 가족, 동료, 또는 당신의 작품과 이해관계가 있는 사람들이 합리적인 것처럼 보이지만 당신의 직관을 거스르는 조언을 제공할 때 더욱 그렇다. 나는 커리어와 관련해 방향을 바꾸어야 할 때마다 최선을 다해 내 직감을 따랐고 매번 주변의 반대에 부딪혔다. 주변 사람들보다 우주를 따르는 것이 더 낫다는 사실을 기억하자.

간섭은 내면의 목소리에서도 나올 수 있다. 머릿속에서

들리는 중얼거림이 그것이다. 내가 충분하지 않다고, 재능이 없다고, 아이디어가 별로라고, 예술에 시간을 투자하는 건 낭비라고, 결과물이 결국 환영받지 못할 것이고 작품이 성공하지 못하면 나 역시 패배자라고. 이런 목소리의 볼륨을 낮추어야만 때를 알리는 우주의 시계 종소리를 들을 수 있다.

내가 우주의 신호에 참여할 때를 알리는 종소리를.

자기 의심

　누구나 자기 의심 속에서 산다. 의심이 사라지면 좋겠지만 사실 자기 의심은 우리를 돕기 위해 존재한다.

　인간은 결함이 있는 존재이고 예술의 매력은 작품에 담긴 인간성에 있다. 만약 우리가 기계라면 우리가 만든 예술은 울림을 주지 못할 것이다. 영혼이 없을 테니까. 삶에는 고통과 불안, 두려움이 따른다.

　사람은 모두 다르고 모두 불완전하다. 바로 그 불완전함이 우리와 우리의 작품을 흥미롭게 만든다. 우리는 자신을 비춰주는 작품을 만든다. 불안감이 당신의 일부라면 결과적으로 작품에 더 큰 진실이 담길 것이다.

　예술을 만드는 것은 경쟁이 아니다. 작품은 자아를 나타낸다. "예술은 내가 도저히 감당할 수 없는 도전이다"라는 말

은 잘못되었다. 물론 당신의 비전을 완전히 실현하기 위해 기교를 더 갈고 닦아야 할 필요도 있을 수 있다. 하지만 당신이 못하면 아무도 못한다. 오직 당신만이 할 수 있다. 당신의 목소리를 가진 사람은 당신뿐이니까.

대개 예술을 선택한 사람은 약하다. 세계 최고의 가수로 불리는데도 정작 자기 노래를 들을 용기가 없는 가수들도 있다. 결코 드문 일이 아니다. 다른 분야에도 비슷한 문제를 안고 있는 예술가들이 많다.

예술가가 예술의 길을 선택하도록 이끈 바로 그 민감성이 예술가를 타인의 판단에 더 취약하게 만든다. 하지만 그들은 비판받을지도 모르는 위험을 감수하고 계속 예술을 나눈다. 다른 선택지가 없는 것처럼. 예술가가 그들의 정체성이기 때문이다. 그들은 자기표현을 통해 비로소 완전해진다.

창조자가 남들의 판단이 너무 두려운 나머지 앞으로 나아갈 수 없다면, 예술을 공유하고 싶은 욕구가 자신을 보호하려는 욕구만큼 강하지 않은 건지도 모른다. 어쩌면 그의 역할은 예술가가 아닐 수도 있다. 그의 기질은 다른 역할에 어울릴 수 있다. 예술가의 길은 모두를 위한 길은 아니다. 그 길에는 역경이 있다.

재주나 기술이 있다고 예술가의 소명을 받아들여야 할 의무는 없다. 하지만 창조할 수 있다는 축복이 주어졌다는 사실을 잊지 말아야 한다. 그것은 특권이다. 예술은 선택이

다. 하라고 명령받는 것이 아니다. 하지 않는 쪽이 좋을 것 같다면 하지 말자.

성공한 예술가는 불안감이 심하고 자기 파괴적이거나, 중독과 싸우거나, 작품을 만들고 공유하기 위해 또 다른 장애물을 마주하기도 한다. 건강하지 못한 자아상이나 삶의 고난은 위대한 예술에 기름을 부어 예술가가 이용할 수 있는 깊은 통찰과 감정의 우물을 만든다. 반대로 오랜 시간 동안 작품을 거의 만들지 못하도록 방해할 수도 있다.

특히 이런 측면에서 어려움을 겪는 사람들은 창의적인 작품을 꾸준히 만들 수 없다. 예술적으로 능력이 없어서가 아니다. 단지 한두 번만 자신의 문제를 뚫고 나가서 훌륭한 작품을 만들 수 있었기 때문이다.

많은 위대한 예술가가 젊은 나이에 약물 과다 복용으로 사망하는 이유는 존재의 고통이 무뎌지기를 바라며 약물에 의존하기 때문이다. 존재가 그렇게 고통스러운 이유는 그들이 애초에 예술가가 된 이유, 뛰어난 감수성 때문이다.

만약 다른 사람들은 거의 보지 못하는 엄청난 아름다움이나 엄청난 고통을 본다면 당신은 항상 거대한 감정을 마주할 것이다. 혼란스럽고 압도적일 수 있다. 주변 사람들이 보지 못하는 것을 보고, 느끼지 못하는 것을 느끼면 고립에 빠진다. 이질감과 함께 어디에도 속하지 못하는 기분을 느낀다.

이 강렬한 감정들은 작품으로 표현되면 인상적이지만

잠을 자거나 아침에 일어나 하루를 시작하기 위해서는 사라지기를 간절히 바라게 되는 먹구름과 같다. 그것은 축복인 동시에 저주일 수 있다.

만들어내라

마음 뒤편에 자리하는 자기 의심은 예술에 도움이 될 수도 있지만 창조 과정을 방해할 수도 있다. 작품을 시작하고 완료하고 공유하는 중요한 각각의 순간에 이도 저도 못 하고 갇힐 수 있다.

내가 나에게 하는 부정적인 이야기가 들릴 때는 어떻게 앞으로 나아가야 할까?

가장 좋은 전략은 위험 부담을 낮추는 것이다.

우리는 지금 만드는 작품이 삶에서 가장 중요하고 앞으로 영원히 나를 정의할 작품이라고 생각하는 경향이 있다. 관점을 더 정확히 바꾸면 앞으로 나아갈 수 있다. 즉, 그것이 작은 작품이고 출발점일 뿐이라고 말이다. 이 프로젝트를 완료하고 다음 프로젝트로 옮겨가는 것이 목표다. 다음 작품은

또 그다음 작품으로 가는 디딤돌이다. 이런 식으로 생산적인 리듬이 창조하는 삶 전반에 걸쳐 계속 이어진다.

모든 예술은 진행 중인 작품이다. 지금 만들고 있는 작품을 실험이라고 생각하면 도움이 된다. 실험이기에 결과를 예측할 수 없다. 어떤 결과가 나오든 다음 실험에 도움되는 유용한 정보가 생길 것이다.

창조를 규칙 없는 자유로운 놀이라고 생각하자. 정답도 오답도 없고 좋은 것도 나쁜 것도 없다. 그렇게 생각하고 출발하면 무언가를 만드는 과정에 즐겁게 몰입하기가 쉬워진다.

이기기 위한 놀이가 아니라 놀이를 위한 놀이가 된다. 누가 뭐래도 놀이는 재미있다. 완벽주의는 재미를 방해한다. 창조 과정에서 편안함을 느끼는 방법을 찾는 것이야말로 뛰어난 예술가의 목표일 것이다. 그래야 막히지 않고 작품을 계속 만들어 내놓을 수 있다.

오스카 와일드Oscar Wilde는 세상에는 너무 중요해서 오히려 너무 심각하게 받아들이면 안 되는 것들이 있다고 했다. 예술도 거기에 속한다. 시작이 부담스럽지 않도록 기준을 낮추면 결과에 구애받지 않고 자유롭게 놀고 탐구하고 실험할 수 있다.

이는 단지 도움되는 생각에 그치지 않는다. 자유롭게 놀고 실험하며 행복한 놀라움에 이르는 것은 또한 최고의 예술이 저절로 모습을 드러내게 하는 방법이다.

⊙

불안을 극복하는 또 다른 접근법은 불안에 이름표를 붙이는 것이다. 예전에 자기 의심으로 얼어붙어서 도무지 앞으로 나가지 못하는 아티스트와 일한 적이 있다. 나는 그에게 혹시 희론戱論 또는 사념의 확산이라고 번역되는 불교의 파판차papancha라는 개념을 아는지 물어보았다. 이것은 정신적 소음이 난무하는 경험에 대해 우리의 마음이 반응하려 하는 경향을 말한다.

그는 이렇게 대답했다. "정확하게 알 것 같습니다. 제가 그러니까요."

자신의 발목을 붙잡는 것에 이름이 생기자, 그는 의심을 그리 심각하지 않은 정상적인 것으로 받아들일 수 있게 되었다. 의심이 떠오르면 그저 파판차구나 생각하고 계속해서 앞으로 나아갔다.

또 한번은 새 앨범으로 큰 성공을 거두었지만 이런저런 두려움 때문에 다음 앨범을 만들지 않으려 하는 아티스트와의 미팅이 있었다. 뭔가를 계속하지 않으려는 좋은 핑계는 항상 존재하기 마련이다.

"괜찮아요. 당신은 두 번 다시 음악을 만들 필요가 없습니다. 그건 잘못된 게 아니에요. 스스로 행복하지 않으면 멈춰요. 당신이 선택하면 됩니다."

내가 이 말을 하자마자 그녀의 표정이 바뀌었다. 그녀는 음악을 만들지 않는 것보다 만드는 것이 더 행복하다는 것을 깨달았다.

감사도 도움이 될 수 있다. 무언가를 자유롭게 창조할 수 있고 심지어 돈까지 벌 수 있는 위치에 있어서 행운이라는 사실을 깨달으면 작업이 더 좋아질 것이다.

궁극적으로는 창조의 욕망이 창조의 두려움보다 더 커야 한다.

가장 위대한 예술가들에게도 두려움이 있다. 50년 넘게 무대에 선 전설적인 가수도 무대 공포증에서 자유롭지 못했다. 그는 속이 메스꺼울 정도로 극심한 공포를 느끼면서도 매일 밤 무대에서 사람들의 시선을 한몸에 받으며 환상적인 공연을 펼쳤다. 자기 의심을 없애거나 억누르려고 하지 않고 받아들이면 그 에너지와의 간섭이 줄어든다.

⊙

작품에 대한 의심과 자신에 대한 의심을 구분할 필요가 있다. 작품에 대한 의심은 "내 노래가 그렇게 좋은지 잘 모르겠다" 같은 것이고, 자신에 대한 의심은 "나는 좋은 노래를 만들 수 없다" 같은 것이다.

이 두 가지 생각은 정확성에서도 신경계에 미치는 영향

에서도 서로 완전히 다르다. 자신에 대한 의심은 애초에 내가 이 작품을 만들 능력이 없다는 절망감으로 이어진다. 모 아니면 도의 이분법적 사고는 작품을 시작조차 못 하게 한다.

하지만 작품의 품질에 대한 의심은 개선에 도움을 준다. 의심을 통해 오히려 탁월함으로 나아갈 수 있다.

불완전하지만 무척 마음에 드는 작품이 있다면, 그것이 마침내 완벽해졌을 때 이전보다 마음에 들지 않을 수 있다. 불완전한 버전이야말로 완성작이었다는 증거다. 작품에서 중요한 것은 완벽함이 아니다.

나는 맞춤법 기능을 통해 내가 자주 단어를 만들어낸다는 사실을 알게 되었다. 내가 단어를 입력하면 컴퓨터가 존재하지 않는 단어라고 말한다. 하지만 내가 진정으로 하고 싶은 말처럼 느껴져서 그냥 사용할 때가 많다. 나는 그 단어의 뜻을 알고, 어쩌면 올바른 단어를 사용할 때보다 읽는 사람에게 더 정확한 의미를 전달할 수 있다.

고치고 싶은 불완전한 부분이 오히려 작품을 훌륭하게 만들 수 있다. 물론 그렇지 않을 수도 있다. 우리는 무엇이 위대한 작품을 만드는지 알지 못한다. 그걸 아는 사람은 아무도 없다. 어떤 작품이 왜 위대한지 설명하는 가장 그럴듯한 이유도 기껏해야 이론에 불과하다. 우리는 절대로 그 이유를 이해할 수 없다.

피사의 사탑은 건축상의 실수였다. 건축가들이 바로잡

으려고 하자 오히려 더 나빠졌다. 수백 년이 지난 지금 그 탑은 바로 그 실수 때문에 세계에서 수많은 사람이 찾아오는 건축물이 되었다.

일본에는 도자기를 수선하는 '긴츠기'라는 기법이 있다. 도자기가 깨졌을 때 원래 상태로 되돌리려 하지 않고 금가루로 틈을 메워 완전하지 않음을 오히려 부각시킨다. 아름다운 금색 라인이 시선을 잡아끈다. 결점이 작품의 가치를 떨어뜨리는 것이 아니라 오히려 중심점이 된다. 물리적으로나 미학적으로나 강력한 포인트가 된다. 흉터가 작품의 과거를 기록하고 작품에 대한 이야기를 전달한다.

이 기법을 우리에게도 적용한다면 우리의 불완전함을 받아들일 수 있다. 우리가 가진 모든 불안을 창의성을 이끄는 힘으로 새로이 해석할 수 있다. 불안은 우리가 우리 마음에 가장 가까운 것을 세상과 나눌 수 없게 가로막을 때에만 방해물이 된다.

예술은 예술가와 관객 사이에
심오한 연결을 만든다.
그 연결을 통해
양쪽 모두 치유될 수 있다.

주의 산만

산만함은 잘만 사용한다면 예술가에게 주어진 최고의 도구가 된다. 심지어 원하는 곳으로 갈 수 있는 유일한 방법일 때도 있다.

명상할 때 마음이 고요해지는 순간 걱정이나 잡념이 공간의 감각을 침범한다. 그래서 명상 학교에서는 만트라를 사용하라고 가르친다. 자동으로 반복되는 문구가 주의를 흐트리는 잡념이 들어올 자리를 없앤다.

그렇다면 만트라는 주의를 산만하게 한다. 어떤 산만함은 현재의 순간에서 벗어나게 하지만, 또 어떤 산만함은 의식을 바쁘게 만들어 무의식이 자유롭게 나를 위해 일할 수 있도록 해준다. 마음을 진정시키는 염주나 묵주, 자파말라(힌두교에서 기도할 때 사용하는 엮은 구슬 – 옮긴이주)는 모두

같은 원리다.

창조 과정에서 꽉 막혔을 때 프로젝트에서 잠시 벗어나 거리를 두면 해결책이 나타날 수 있는 공간이 생긴다.

당신이 마주한 그 문제는 의식의 정면이 아닌 뒤쪽에서 가볍게 다루어야만 해결될 수 있는 문제일지도 모른다. 문제를 마음에 품은 채로 전혀 관련 없는 단순한 일을 하면서 시간을 보낸다. 운전이나 걷기, 수영, 샤워, 설거지, 춤, 굳이 신경 쓰지 않고도 할 수 있는 일들을 하자. 몸을 움직이면 마음도 자극받아 움직인다.

예를 들어, 어떤 뮤지션들은 오디오 녹음기를 켜고 방에 앉아서 작업할 때보다 운전하면서 멜로디를 더 잘 만든다. 이런 종류의 주의 산만은 마음의 한 부분을 바쁘게 하고 나머지 부분은 열린 채 뭐든지 받아들이게 해준다. 이러한 무념무상의 사고 과정을 통해 우리는 뇌의 다른 부분에 접근할 수 있는 듯하다. 그래서 직접적인 경로보다 더 많은 방향을 볼 수 있는지도 모른다.

산만함은 미루기와 다르다. 미루는 것은 쉬지 않고 작품을 만드는 능력을 떨어뜨린다. 주의 산만은 작품에 도움이 되는 전략이다.

때로는 개입하지 않는 것이
최고의 개입이다.

협업

나로부터 시작되는 것은 아무것도 없다.

주의를 기울일수록 우리가 하는 모든 일이 협업이라는 사실을 깨닫는다.

그것은 나 이전의 예술과 이후에 나올 예술과의 협업이다. 내가 살아가는 세상과의 협업이기도 하다. 내가 경험한 것들과의 협업. 내가 사용하는 도구와의 협업. 관객들과의 협업. 오늘의 나와의 협업.

'자아'는 많은 다른 측면을 가지고 있다. 그렇기에 무척 마음에 들었던 어제 만든 작품에 대한 마음이 다음날 완전히 달라지기도 한다. 내 안의 예술가와 내 안의 장인이 충돌한다. 예술가의 영감을 실물로 제대로 구현하지 못한 장인에게 실망한다. 추상적인 사고가 물질세계로 직접 옮겨갈 수 없

기에 창조자들이 흔히 겪는 갈등이다. 예술 작품에는 언제나 통역이 필요하다.

예술가는 일인 다역을 하며, 창조는 자아의 여러 부분이 벌이는 토론이다. 함께 만들어낼 수 있는 최고의 작품을 만들 때까지 협상이 계속된다.

작품 자체도 여러 모습을 하고 있다. 예술가의 의도와 다른 사람이 작품을 보고 파악한 의도가 완전히 다를 수 있다. 똑같은 것을 보고도 다르게 생각한다. 특히 흥미로운 점은 어느 한쪽의 해석도 옳지 않다는 점이다. 양쪽 모두가 맞다.

걱정할 일은 아니다. 예술가가 자신이 만든 작품에 만족하고 관객이 그 작품을 보고 살아 있음을 느낀다면, 서로 다른 시선으로 본다는 것은 문제가 되지 않는다. 사실 당신의 작품을 당신과 똑같이 경험하는 사람은 없다. 누구도 그럴 수 없다.

작품이 무엇을 의미하는지, 어떤 기능을 하는지, 왜 기쁨을 주는지 예술가만의 분명한 의도가 있더라도 남들은 완전히 다른 이유로 그 작품을 좋아하거나 싫어할 수 있다.

작품의 목적은 먼저 예술가 안의 무언가를 깨우고 그다음에 다른 사람들 안의 무언가를 깨우는 것이다. 똑같은 것이 깨워지지 않아도 상관없다. 예술가는 그저 자신이 느끼는 강렬한 파장이 다른 이들에게까지 닿기를 희망할 뿐이다.

때로 예술가는 작품을 실물로 구현하는 장인이 아닐 수

도 있다. 마르셀 뒤샹Marcel Duchamp은 눈삽, 자전거 바퀴, 소변기 같은 일상적인 물건을 발견하고 예술이라고 명명했다. 기성품으로 만든 예술품, '레디메이드readymade'라고 불렀다. 그림은 액자에 넣어 벽에 걸기 전까지는 그저 그림일 뿐이고 그 후에야 예술이라고 불릴 수 있다.

무엇을 예술이라고 부를 수 있느냐는 그저 합의일 뿐이다. 사실이 아니다.

예술을 만들 때 당신은 결코 혼자가 아니다. 현재는 물론 과거와도 끊임없이 대화를 나눈다. 그 토론에 유심히 귀 기울일수록 작품에도 이롭다.

의도

인도 콜카타에 사는 노인은 매일 물을 긷기 위해 우물로 걸어갔다. 벽에 부딪혀 깨지지 않도록 조심하면서 한 손에 든 토기를 아래로 천천히 내렸다.

양동이에 물이 가득 차면 조심스럽게 들어 올렸다. 시간과 집중력이 꽤나 필요한 행동이었다.

어느 날 나그네가 노인이 힘들게 물을 긷는 모습을 보았다. 기계에 익숙한 나그네는 노인에게 도르래 사용법을 보여주었다.

"이렇게 하면 양동이가 곧장 아래로 내려가고 물을 가득 담아 위로 올라옵니다. 우물 벽에 부딪힐까봐 걱정할 필요도 없지요. 힘을 훨씬 덜 들이고 쉽게 물을 한가득 길어 올릴 수 있습니다." 나그네가 말했다.

노인은 그를 쳐다보며 말했다. "나는 늘 해오던 대로 계속할 것 같네. 동작 하나하나 생각해야 하고 제대로 하려면 많은 집중력이 필요하다네. 도르래를 사용하게 된다면 훨씬 쉬워질 테니 물을 길으면서 다른 생각을 하게 될지도 모르네. 관심과 시간이 줄어든다면 그 물은 어떤 맛이 나겠는가? 맛이 좋을 리가 없을 걸세."

작품에는 우리의 생각, 감정, 과정, 무의식적인 믿음의 에너지가 숨겨져 있다. 이 보이지 않고 측정할 수 없는 힘이 작품에 자석처럼 끌어당기는 힘을 부여한다. 완성된 프로젝트는 우리의 의도와 실험으로만 구성된다. 의도를 제거하면 장식용 껍데기만 남는다.

예술가의 목표와 동기는 많을 수 있지만 의도는 하나뿐이다. 그것이 작품의 거창한 몸짓이다. .

그것은 생각의 실행도 세워야 할 목표도 상품화의 수단도 아니다. 그것은 당신 안에 있는 진실이다. 예술가가 그 진실을 살아감으로써 작품에 진실이 들어가게 된다. 만약 작품이 당신이 누구이고 무엇을 실천하면서 살아가는지 나타내지 않는다면 어떻게 에너지가 담길 수 있을까?

의도는 단순히 의식적인 목적이 아니라 목적의 일치다. 자아의 모든 면이 정렬되어야 한다. 의식적인 사고와 무의식적인 신념, 능력과 헌신, 작업할 때나 하지 않을 때의 행동이

전부 일치해야 한다. 결국 자신과의 조화로운 합의 속에서 살아가는 상태를 말한다.

모든 작품에 시간이 걸리는 것은 아니지만 때로는 평생이 걸리기도 한다. 서예에서 작품은 한 번의 붓 움직임으로 만들어진다. 단 한 번의 집중적인 움직임에 의도가 들어 있다. 붓이 만들어낸 선은 경험과 생각, 불안의 역사를 포함한 예술가의 모든 존재에서 손으로 옮겨간 에너지의 반영이다. 창조적인 에너지는 만드는 행위가 아니라 작품으로 가는 여정에 들어 있다.

⊙

우리의 작품은 더 고귀한 목적을 구현한다. 모를 수도 있겠지만 우리는 우주의 도관導管이다. 물질이 우리를 통과할 수 있다. 만약 우리가 투명한 통로라면 우리의 의도는 우주의 의도를 보여줄 수 있다.

대부분의 예술가는 자신이 오케스트라의 지휘자라고 생각한다. 하지만 현실이라는 좁은 시야에서 벗어나면 우리는 우주가 이끄는 거대한 심포니 오케스트라의 단원에 더 가까워진다.

자신이 연주하는 작은 부분만 보면 걸작을 제대로 이해하지 못할 수 있다.

꽃향기에 이끌린 벌은 이 꽃에 앉았다가 저 꽃에 앉으며 무심코 창조를 가능하게 한다. 만약 벌이 멸종한다면 꽃뿐만 아니라 새, 작은 포유류, 그리고 인간도 멸종될 것이다. 꿀벌은 자신이 서로 연결된 퍼즐 안에서 자연의 균형을 유지하기 위해 맡은 역할을 알지 못할 것이다. 벌은 그저 존재할 뿐이다.

마찬가지로 매우 변화무쌍하고 광범위한 인간의 창조성이 전부 합쳐져서 문화의 구조를 만든다. 작품에 깔린 근본적인 의도는 작품이 이 구조에 안성맞춤으로 들어가게 해준다. 우리가 작품의 거대한 의도를 아는 경우는 드물지만 창조의 욕망에 모든 것을 내맡기면 올바른 모양의 퍼즐 조각이 나온다.

의도가 전부다. 작품은 의도를 상기시킬 뿐이다.

법칙들

법칙은 창조를 이끄는 원리나 기준이다. 그것은 예술가, 장르 또는 문화 안에 존재할 수 있다. 본질적으로 법칙은 제약이다.

여기에서 말하는 법칙은 수학이나 과학의 법칙과는 다르다. 수학과 과학 법칙은 물리적 세계의 정확한 관계에 대해 설명하는데 우리는 세상을 상대로 실험함으로써 그 법칙들이 사실이라는 것을 안다.

예술가들이 배우는 법칙은 다르다. 예술가에게 법칙은 절대가 아니라 가설이다. 단기적이거나 장기적인 결과에 대한 목표나 방법을 설명한다. 그것은 시험받기 위해 존재하며, 도움이 되어야만 가치가 있다. 자연의 법칙과는 다르다.

종류를 막론하고 모든 가설은 법칙인 척한다. 자기계발

서에 나오는 제안, 인터뷰에서 들은 내용, 좋아하는 예술가의 조언, 문화적 표현, 선생님이 해준 말 등이 그렇다.

법칙은 우리를 평균적인 행동으로 이끈다. 특별한 작품을 만드는 것이 목표라면 대부분의 규칙은 적용되지 않는다. 평균은 열망의 대상이 아니다.

우리의 목표는 남들과 잘 섞이는 것이 아니다. 다른 점, 섞이지 않는 부분, 세상을 바라보는 나만의 특별함을 더욱더 넓히고 키우는 것이 목표다.

다른 사람들과 똑같이 말하지 말고 자기만의 목소리를 높여라. 더욱더 가다듬고 소중히 여겨라.

가장 흥미로운 작품은 어떤 관행이 자리잡히자마자 그 관행을 따르지 않는 작품이다. 예술을 만드는 이유는 혁신과 자기표현이다. 새로운 것을 보여주고 내면의 것을 공유하고 나만의 독특한 관점을 전달하기 위함이다.

⊙

압박과 기대는 다른 방향에서 온다. 사회의 관습은 옳고 그른 것, 수용 가능하거나 인상 찌푸리게 하는 것, 찬양하거나 매도당하는 것을 결정한다.

세대를 대표하는 예술가는 일반적으로 이 바운더리 밖에서 살아간다. 시대의 신념과 관습을 구현하는 것이 아니라

초월한다. 예술은 대립이다. 관객의 현실을 넓혀 다른 창문을 통해 삶을 엿볼 수 있게 해준다. 찬란한 새로운 관점의 가능성을 지닌 창을.

처음에 우리는 이미 존재하는 본보기들을 가지고 작품에 접근한다. 노래를 만든다면 3~5분 정도의 길이여야 하고 일정한 분량의 후렴구가 있어야 한다고 생각할 것이다.

새의 노래는 사뭇 다르다. 3~5분의 형식을 선호하지도 않고 후렴구가 후크로 존재하지도 않지만 새의 노래도 우리의 귀를 무척 즐겁게 해준다. 새의 노래는 새의 존재에 고유하나. 새에게 노래는 초대상, 경고, 연결 방법, 생존 수단이다.

용인된 규칙과 출발점, 제한이 최대한 적은 상태에서 작품에 접근하는 것은 유익한 습관이다. 우리가 선택한 예술 매체의 표준은 어디에나 존재해서 당연하게 여겨지기 십상이다. 눈에 보이지 않고 의심되지도 않는다. 그래서 표준 패러다임 밖에서 생각하는 것을 거의 불가능하게 만든다.

미술관에 가보자. 자크 다비드Jacques-Louis David의 「소크라테스의 죽음」이든 힐마 클린트Hilma af Klint의 제단화든 미술관에서 보게 될 그림은 대부분 나무로 만들어진 직사각형의 틀 위에 펼쳐진 캔버스다. 내용물은 다양하지만 재료에는 일관성이 있다. 일반적으로 용인되는 기준이 있다.

당신이 그림을 그리고 싶다면 직사각형의 나무틀 위에 캔버스를 펼치고 이젤에 받치는 것으로 시작할 것이다. 도구

를 선택하는 순간 물감 한 방울이 캔버스에 닿기도 전에 가
능성이 기하급수적으로 줄어든다.

우리는 장비와 형식이 예술의 일부라고 가정한다. 그러
나 미학적 혹은 의사소통 목적을 위해 표면에 색을 사용하는
것을 포함해서 무엇이든지 다 그림이라고 부를 수 있다. 다
른 모든 결정은 예술가에게 달려 있다.

유사한 관습들이 대부분의 예술 형태에 엮여 들어가 있
다. 책은 특정한 숫자의 페이지로 이루어지고 챕터로 나뉜
다. 장편 영화의 길이는 90~120분이고 대개 3막으로 구성
된다. 모든 매체에 내재하는 규범은 시작하기도 전에 작업을
제한한다.

특히 장르에는 저마다 뚜렷이 구분되는 규칙이 딸려 있
다. 공포 영화, 발레, 컨트리 앨범에는 저마다 특정한 기대가
따른다. 만들고 있는 작품을 설명하기 위해 이름표를 사용하
는 순간 규칙을 따르고 싶은 유혹이 든다.

과거의 본보기는 초기 단계에 영감을 줄 수 있지만, 이
미 세상에 나온 것들을 초월해서 생각해야 한다. 세상은 똑
같은 작품을 기다리지 않으니까.

보통 가장 혁신적인 아이디어는 규칙에 완전히 통달해
서 그 너머까지 볼 수 있는 사람이나 아예 처음부터 규칙을
배우지 않은 사람에게서 나온다.

⊙

　가장 기만적인 규칙은 우리가 볼 수 있는 것이 아니라 볼 수 없는 규칙이다. 그런 규칙들은 우리가 알아차리지 못하는 인식 너머 마음속 깊숙이 숨어 있을 때가 많다.

　규칙은 어린 시절의 학습, 잊고 있었던 깨달음, 문화에서 스며든 것, 영감을 준 예술가들에 대한 모방 등을 통해 우리의 생각 속으로 들어온다.

　규칙은 우리를 돕거나 제한할 수 있다. 고정관념에 근거한 가설을 전부 알아차려야 한다.

　무의식적으로 따르는 규칙은 의도적으로 정한 규칙보다 훨씬 더 강력하고 작품을 약화시킬 가능성도 크다.

⊙

　모든 혁신은 규칙으로 변질될 위험이 있다. 그리고 혁신은 그 자체로 목적이 될 위험이 있다.

　작품에 도움되는 발견을 하면 우리는 그것을 공식으로 구체화하곤 한다. 이 공식을 자신만의 목소리로 내세우고 예술가로서 우리의 정체성으로 삼기도 한다.

　이는 어떤 이들에게는 도움이 될 수 있지만 한계로 작용할 수도 있다. 공식은 때로 보상을 감소시킨다. 그리고 우리

는 때로 공식이 작품에 깃든 감동의 작은 측면에 불과하다는 사실을 알아차리지 못할 수 있다.

예술가는 자신의 작업 과정에 계속 도전해야 한다. 특정한 스타일이나 방법 또는 작업 조건을 이용해 좋은 결과물을 얻었더라도 그것이 최선의 방법이라고 가정하지 말라. 그것은 당신의 방식도 아니고 유일한 방식도 아니다. 맹신하지 마라. 그만큼 효과가 좋고 새로운 가능성과 방향, 기회를 허용하는 다른 전략도 있을 수 있으니까.

항상 그런 것은 아니지만 고려해볼 만하다.

⊙

모든 규칙은 깨질 수 있다는 생각을 지키는 것은 예술가로서 바람직한 삶의 방식이다.

그래야 예측 가능한 똑같은 작업 방식만 추구하게 만드는 족쇄가 느슨해진다.

시간이 지나고 경력이 쌓이면 어느새 흥미를 떨어뜨리는 일관성이 생길 수 있다. 작품이 노동이나 책임처럼 느껴지기 시작한다. 그래서 지금까지 똑같은 색상의 팔레트만 사용하지는 않았는지 아는 것이 중요하다.

다음 작품은 그 팔레트를 버리고 시작하라. 불확실함이 엄습해서 스릴 넘치면서도 무서운 작업이 될 것이다. 작업의

기본 틀이 새로워져도 이전 방식의 요소들이 슬금슬금 들어올 수 있지만 그래도 괜찮다.

오래된 공식을 버릴 때는 이 사실을 기억하라. 그동안 배운 기술은 어디 가지 않는다. 힘들게 얻은 능력은 규칙을 초월한다. 온전히 당신 것이다. 이미 쌓인 지식 위에 완전히 새로운 재료와 방법을 올려놓는다면 어떤 일이 벌어질지 상상해보라.

익숙한 규칙에서 멀어지면 그동안 나조차 모르게 나를 이끌어준 숨은 규칙을 더 많이 마주칠 수도 있다. 일단 그 존재가 파악된 규칙들은 없애거나, 좀 더 의도적으로 사용할 수 있다.

의식적이든 무의식적이든 모든 규칙은 시험해볼 가치가 있다. 당신의 가설과 방법에 이의를 제기하라. 더 좋은 방법을 찾을지도 모른다. 더 낫지 않더라도 그 경험에서 분명 뭔가를 배울 것이다. 모든 실험은 자유투와 같아서 당신은 손해 볼 게 하나도 없다.

단지 지금껏 성공적으로 사용해왔다는 이유만으로,

지금의 작업 방식이

가장 좋은 방식이라고 생각하지 마라.

정반대도 사실이다

예술가로서 내가 할 수 있는 것과 할 수 없는 것….

내 목소리와 내 목소리가 아닌 것….

작업에 필요한 것과 필요하지 않은 것….

이것들과 관련해 당신이 허용하는 모든 규칙의 정반대도 시도해볼 가치가 있다.

예를 들어 당신이 조각가라면 지금 만들 작품이 물질세계에 존재해야 한다는 생각으로 작업을 시작할 것이다. 그것이 규칙이다.

규칙의 정반대를 탐구해보려면 그 조각이 물리적인 대상이 되지 않고도 존재할 수 있는 방법을 고려해야 할 것이다. 유형의 흔적 없이 디지털 혹은 개념적으로 최고의 작품을 구상해볼 수 있다. 그렇게 해서 최고의 작품이 나오지 못

할 수도 있지만, 생각의 과정이 당신을 새롭고 흥미로운 장소로 이끌지도 모른다.

규칙을 불균형이라고 생각하라. 어둠과 빛은 상대적인 관계 속에서만 의미가 있다. 하나가 없다면 다른 하나도 존재하지 않는다. 음과 양처럼 한 쌍의 역동적인 시스템이다.

자신의 방식을 검토하고 그 반대가 무엇인지 생각해보라. 어떻게 하면 균형을 이룰 수 있을까? 내 작품에서 빛과 어둠의 관계로 이어진 것은 과연 무엇인가? 예술가가 시소의 한쪽 끝에만 집중하는 경우가 분명히 있다. 비록 저쪽이 아닌 이쪽에서 작업하는 것을 선택하더라도, 이러한 양극성을 이해하는 것은 우리의 선택에 도움이 된다.

또 다른 전략은 한층 더 세게 나가서, 현재 사용하는 방식을 극단적인 수준까지 올려보는 것이다.

균형에 대한 실험을 통해서만 자신이 시소의 어디쯤 앉아 있는지를 알 수 있다. 일단 위치가 확인되면 반대편으로 다가가 균형을 맞추거나 뒤쪽으로 물러나 힘을 추가할 수 있다.

규칙을 따를 때는 그 반대쪽도 흥미로울 수 있다는 가능성을 고려해야 한다. 반드시 더 낫다는 것이 아니다. 다를 뿐이다. 이 책에서 제안하는 모든 것을 반대로 해보거나 극단적인 수준까지 밀어붙여 보아도 좋을 것이다.

듣는다는 것은

들을 때는 오직 지금만이 존재한다. 불교에서 종은 의식의 일부이다. 종 소리는 의식에 참여하는 사람들을 바로 이 순간으로 끌어당긴다. 깨어나라고 부드럽게 암시하는 것이다.

눈과 입은 봉인할 수 있지만 귀에는 뚜껑이 없어서 닫을 수 없다. 귀는 주변의 모든 것을 받아들인다. 받지만 보낼 수는 없다.

귀는 그저 거기 있을 뿐이다.

들을 때 소리는 자율적으로 귀에 들어간다. 보통 우리는 모든 각각의 소리와 그 전체 범위를 인식하지 못한다.

듣는다는 것은 소리에 주의를 기울이고 소리와 함께 존재하고 교감하는 것이다. 귀나 마음으로 듣는다는 말은 잘못된 생각일 수 있다. 우리는 온몸, 온 자아로 듣는다.

주변의 공간을 채우는 진동, 음파가 몸에 부딪히는 행위, 그것이 나타내는 공간 지각, 그것이 자극하는 내적인 신체 반응, 이 모든 것이 듣기의 일부분이다. 어떤 베이스 소리는 몸으로만 느낄 수 있고 귀로는 인식할 수 없다.

스피커 대신 헤드폰으로 음악을 들어보면 차이가 느껴진다.

헤드폰은 감각을 속여서 음악이 제공하는 모든 것을 듣고 있다고 착각하게 만든다. 그래서 아티스트들 중에는 스튜디오에서 헤드폰 사용을 거부하는 경우가 많다. 헤드폰은 실질적인 듣기 경험의 형편 없는 복제품이기 때문이다. 스피커를 사용하면 실제로 들리는 악기 소리에 더 가까워진다. 진동하는 소리의 전체 스펙트럼으로 들어가게 된다.

헤드폰을 통해 음악을 경험하듯 삶을 사는 사람들이 많다. 전체 음역을 벗겨내 가늘게 만든다. 정보를 듣지만 몸 안에서 일어나는 감정의 미묘한 진동은 감지하지 못한다.

온 자아로 듣는 연습을 하면 의식의 범위가 확장되어 평소라면 분명히 놓칠 방대한 양의 정보가 포함된다. 결과적으로 우리의 예술 습관을 충족시킬 재료가 더 많이 발견된다.

음악을 들을 때 눈을 감고 들어보자. 그 경험에 완전히 몰입하게 될지 모른다. 음악이 끝날 때 갑자기 여기가 어디인지 어리둥절할 수도 있다. 음악을 듣는 동안 다른 곳에 가 있었기 때문이다. 음악이 사는 곳에.

⊙

의사소통은 두 방향으로 움직인다. 한 명이 말하고 한 명은 가만히 듣고 있을 때도 그렇다.

듣는 사람이 완전히 집중하면 말하는 사람의 소통 방식도 달라진다. 대부분의 사람들은 상대방이 완전히 경청하는 것에 익숙하지 않아서 어색함을 느낄 것이다.

우리는 제공되는 정보의 흐름을 차단해 진정한 듣기를 방해하기도 한다. 마음속 비판의 목소리가 깨어나 동의하거나 동의할 수 없는 것, 마음에 들거나 들지 않는 것을 따진다. 말하는 사람을 믿지 않거나 틀리게 만들어야 할 이유를 찾으려고 할 수도 있다.

자신의 견해를 만들면서 듣는 것은 듣지 않는 것과 같다. 답을 준비하거나 자기 입장을 방어하거나 타인을 공격하는 것도 듣기가 아니다. 안절부절못하면서 들으면 아무것도 듣지 못한다.

듣는다는 것은 불신을 유예한다는 뜻이다.

공개적으로 정보를 받는다. 선입견 없이 주의를 기울인다. 전달되는 것을 완전하고 분명하게 이해하고, 표현되는 것에 온전히 주의를 기울여 있는 그대로 받아들이는 것. 그

것이 듣기의 단 하나뿐인 목표다.

그 이외의 것은 화자뿐만 아니라 듣는 우리에게도 해가 된다. 머릿속에서 이야기를 만들고 방어하느라, 현재의 생각을 바꾸거나 발전시켜줄 수도 있는 정보를 놓쳐버린다.

반사적인 반응을 초월할 수 있다면 상대방이 한 말의 이면에서 공감을 일으키거나 이해를 돕는 무언가를 발견할지도 모른다. 새로운 정보가 아이디어를 뒷받침하거나 살짝 바꾸거나 완전히 뒤집어놓을 수 있다.

편견 없이 듣는 것은 인간으로서 배우고 성장하는 한 방법이다. 대개 정답은 없고 다른 관점만 있을 뿐이다. 더 많은 관점을 볼수록 이해가 커진다. 이를 통해 우리의 필터는 편견에 사로잡힌 좁은 슬릿이 되는 대신, 있는 그대로의 진실에 더 정확히 접근할 수 있다.

당신이 어떤 종류의 예술을 만들든 듣기는 더 큰 가능성을 열어준다. 더 큰 세상을 볼 수 있게 한다. 우리가 가진 신념은 대부분 무엇을 배울지에 대한 선택권을 갖기도 전에 학습되었다. 그중에는 몇 세대에 거쳐 전승돼서 더 이상 적용되지 않는 것들도 있을 수 있다. 처음부터 사실이 아니었던 것도 있을지 모른다.

그렇다면 듣는다는 것은 단순한 인식이 아니다. 듣기는 허용된 한계로부터의 자유이기도 하다.

인내

⊙

지름길은 없다.

복권에 당첨되어 갑작스럽게 운명이 바뀐다고 행복해지지 않는다. 서둘러 지은 집은 첫 번째 폭풍을 버티기 힘들다. 책이나 뉴스의 한 문장 요약은 전체 이야기를 대신할 수 없다.

우리는 저도 모르게 지름길로 갈 때가 많다. 누군가의 말을 들을 때 우리는 앞으로 건너뛰고 상대방의 전체 메시지를 일반화한다. 전제까지는 아니더라도 핵심의 세세한 부분을 놓친다. 지름길은 시간을 절약한다고 착각하게 할 뿐만 아니라, 지배적인 관점에 반론을 제기하는 불편을 피하게 만든다. 결국 우리의 세계관은 계속 좁아진다.

예술가는 삶을 의도적으로 천천히 경험하고 같은 것을 새롭게 경험하고자 한다. 천천히 읽고 다시 읽고 또다시 읽

는다.

영감을 주는 문단을 읽을 때 눈이 계속 움직이면서 다음 부분을 읽어나가고 있어도 마음은 여전히 앞의 생각에 빠져 있을 수 있다. 더 이상 정보를 받지 않는다. 이 사실을 깨닫고 마지막으로 기억나는 문단으로 돌아가서 거기서부터 다시 읽기 시작한다. 서너 장이나 뒤로 가야 할 때도 있다.

잘 이해한 문단이나 페이지를 읽을 때도 새로운 것을 깨달을 수 있다. 새로운 의미, 더 심오한 이해, 영감, 뉘앙스가 나타나고 뚜렷해진다.

독서의 경험은 듣기나 먹기, 대부분의 신체적 활동과 마찬가지로 운전과 비슷하다. 우리는 자동조종장치를 사용하듯 아무 생각 없이 기계적으로 운전할 수도 있고 의도를 가지고 집중해서 운전할 수도 있다. 잠결로 돌아다니는 몽유병 환자처럼 삶을 살아가는 사람들이 많다. 비행기가 착륙하기까지 하나하나 모든 행동에 적극적으로 주의를 쏟는다면 세상에 대한 경험이 얼마나 달라질지 생각해보라.

매일의 모든 기회에 온 자아를 다해 진정으로 개입하지 않고 그저 할 일 목록을 체크하듯 하나씩 지워가는 사람들이 있다.

효율성에 대한 우리의 끝없는 추구는 깊이 생각하는 것을 포기하게 한다. 성과에 대한 압박감은 모든 가능성을 고려할 시간을 허락하지 않는다. 하지만 더 깊은 통찰은 의도

적인 행동과 반복을 통해서만 얻을 수 있다.

⊙

　미묘한 기술의 발전에는
　인내심이 필요하다.

　정보를 최대한 충실하게 받아들이려면
　인내심이 필요하다.

　우리의 모든 의도를 포함한 울림을 주는 작품을 만들려면
　인내심이 필요하다.

　누구라도 성취할 수 있는 이 습관은 예술가의 일과 삶의
모든 단계에 도움이 된다.
　인내심의 발달 과정은 인식과 매우 비슷하다. 즉, 있는
그대로를 수용함으로써 발달한다. 조급함은 현실과 벌이는
논쟁이다. 지금의 경험이 그대로가 아니기를, 달라지기를 바
라는 것이기 때문이다. 시간이 빨리 흐르기를, 내일이 더 빨
리 오기를, 어제가 반복되기를, 눈을 감았다가 뜨면 다른 곳
에 가 있기를 바라는 마음이다.
　우리는 시간을 통제할 수 없다. 따라서 인내는 자연스러

운 리듬을 받아들이는 것에서 시작한다. 조급함은 자연스러운 리듬을 건너뛰고 속도를 높여서 시간을 절약해주는 것처럼 보인다. 그러나 아이러니하게도 오히려 더 많은 시간과 더 많은 에너지를 쓰게 한다. 헛수고다.

창조 과정에서 인내는 우리가 하는 일의 대부분이 우리의 통제를 벗어난다는 사실을 받아들이는 것이다.

위대함은 강요로 일어날 수 없다. 우리가 할 수 있는 것은 적극적으로 위대함을 초대하고 기다리는 것뿐이다. 위대함이 겁먹고 도망칠 수도 있으니 절대로 초조해하면 안 된다. 그저 끊임없이 위대함을 환영하는 상태에 머물러라.

작품의 발달 공식에서 시간을 빼면 인내가 남는다. 작품뿐만 아니라 예술가의 온전한 발달을 위해서도 인내심은 꼭 필요하다. 촉박한 일정 속에서 만들어진 것처럼 보이는 명작은 사실 작가가 수십 년 동안 인내심을 갖고 다른 작품들을 만들며 쏟은 노력의 총합이다.

창의성에 관한 가장 깨지기 어려운 법칙이 있다면 인내심이 항상 필요하다는 것이다.

초심

약 3,000년 전 중국에서 전략 보드게임인 바둑이 만들어졌다. 군벌과 장군들이 전투 계획을 세울 때 지도에 놓았던 돌을 바탕으로 만들었다는 설이 있다. 바둑은 인류 역사에서 가장 오랫동안 이어지고 있는 보드게임일 뿐만 아니라 가장 복잡한 게임이기도 하다.

현대의 인공지능 분야에서는 바둑에서 이기는 것이 성배가 되었다. 바둑판에서 가능한 구성의 수가 우주의 원자 수보다 많다보니 컴퓨터는 숙련된 인간 바둑기사를 이기는 데 필요한 처리 능력을 갖고 있지 않다고 여겨졌다.

과학자들은 그 도전에 맞서 알파고라는 인공지능 프로그램을 만들었다. 알파고는 100,000개 이상의 기존 게임을 공부하면서 독학으로 바둑을 익혔다. 그다음에는 자기 자신

과 계속 바둑을 두면서 세계 최고의 바둑 기사에게 도전할 준비를 갖췄다.

두 번째 경기의 37번째 수에서 알파고는 나머지 경기의 방식을 좌우하는 결정을 마주했다. 분명한 선택이 두 가지 있었다. A 선택은 컴퓨터가 공격을 하고 있다는 신호를 보내는 움직임이었다. B 선택은 방어를 하고 있다는 신호를 보낼 터였다.

하지만 컴퓨터는 세 번째 선택을 하기로 결정했다. 수천 년 동안 바둑의 역사에서 그 누구도 선택한 적 없는 수였다. "그 어떤 인간 기사도 37번 수를 선택하지 않을 것입니다"라고 한 해설자는 말했다. 실수거나 나쁜 수라고 생각할 만한 움직임이었다.

기계를 상대로 바둑을 두고 있던 기사는 너무 놀라서 자리를 떴다. 그는 잠시 후에 돌아왔는데 평소의 자신감 넘치고 침착한 모습이 아니라 눈에 띄게 흔들리고 좌절한 모습이었다. 결국 알파고가 이겼다. 전문가들은 이전에 단 한 번도 없었던 그 수가 AI에 유리하게 게임의 흐름을 바꾸었다고 말했다.

결국 컴퓨터는 5번 중 4번을 이겼고 그 기사는 은퇴하게 되었다.

⊙

이 이야기를 처음 접하고 나도 모르게 눈물이 흘렀다. 갑자기 북받친 감정에 혼란스러웠다. 곰곰이 생각해보니 이 이야기가 창조 행위에서 순수함의 힘을 말해준다는 사실을 깨달았다.

수천 년 동안 기보에 없던 수를 기계가 둘 수 있게 해준 비결은 무엇이었을까?

기계의 지능 덕분만은 아니었다. 그보다는 코치도, 인간의 개입도, 전문가의 과서 경험을 바탕으로 한 교훈도 없이 기계가 처음부터 스스로 게임을 익혔다는 사실 덕분이었다. AI는 수천 년 동안 수용되어온 문화적 규범이 아니라 일정한 규칙을 따랐다. 바둑의 3,000년 전통과 관습을 고려하지 않았다. 이 게임을 제대로 하는 방법에 대한 정해진 이야기를 받아들이지 않았다. 가능성을 막는 믿음에 발목 잡히지도 않았다.

그래서 이 이야기는 단지 AI 발달사에서 획기적인 사건만은 아니다. 바둑이라는 게임이 모든 범위의 가능성 아래 두어진 것은 이것이 처음이었다. 백지 상태에서, 알파고는 혁신하고 완전히 새로운 것을 고안하고 게임을 영원히 변화시킬 수 있었다. 만약 알파고가 인간에게 바둑을 배웠다면 인간 바둑기사와의 대국에서 이기지 못했을 것이다.

한 바둑 전문가는 말했다. "인류가 수천 년을 들여 전술

을 개선해왔는데 컴퓨터는 인간이 완전히 틀렸다고 말한다. … 감히 말하건대 어떤 인간도 바둑의 진실 가장자리에도 다가가지 못했다."

누구도 본 적 없는 것을 보기 위해, 누구도 알지 못했던 것을 알기 위해, 누구도 창조한 적 없는 방법으로 창조하기 위해서는 한 번도 본 적 없는 눈으로 보고, 한 번도 생각해본 적 없는 마음을 통해서 알고, 한 번도 훈련되지 않은 손으로 창조해야 하는지도 모른다.

이것이 초심이다. 경험이 가르쳐준 것을 내려놓아야만 하는 탓에 예술가로서 머무르기 가장 어려운 상태이기도 하다.

초심은 순수한 아이처럼 알지 못하는 상태로 출발한다. 고정된 믿음이 가장 적은 상태에서 순간을 사는 것이다. 사물을 표현된 그대로 보는 것. 성공을 가져다주는 것이 아니라 이 순간 활력을 주는 것에 주파수를 맞추는 것. 그에 따라 결정을 내리는 것이다. 모든 선입견과 관습은 가능성을 제한한다.

우리는 많이 알수록 더 명확하게 가능성을 볼 수 있다고 믿는다. 하지만 사실이 아니다. 불가능은 경험이 우리에게 한계를 가르쳐주지 않았을 때에만 접근이 가능하다. 알파고가 이긴 비결은 무엇일까? 최고의 인간 기사보다 더 많이 알았기 때문일까, 아니면 덜 알았기 때문일까?

모르는 것에는 큰 힘이 깃들어 있다. 도전적인 과제를

마주하면 우리는 너무 어렵다고, 노력할 가치가 없다고, 기존 방식이 아니라고, 그래서 성공할 수 없다고 생각한다. 혹은 나는 할 수 없다고 생각한다.

무지는 진전을 막는 지식의 바리케이드를 제거해줄 것이다. 좀 이상하지만, 도전 자체를 인식하지 말아야 도전이 가능하다.

⊙

순수함은 혁신을 가져온다. 지식의 부재는 새로운 분야를 개척하는 더 많은 기회를 만들 수 있다. 라몬즈Ramones는 자신들이 대중적인 버블검팝(bubblegum pop, 10대 취향의 가벼운 록 음악을 지칭한다 — 옮긴이주)을 만든다고 생각했다. 하지만 전두엽 절제술이나 본드 흡입, 머저리 등에 관한 그들의 노래 가사만 봐도 누구든 반론을 제기하기에 충분했다.

라몬즈는 스스로를 차세대 베이 시티 롤러스Bay City Rollers라고 여겼지만, 무의식적으로 펑크록을 발명했고 반문화 혁명을 시작했다. 베이 시티 롤러스의 음악은 당시에 큰 성공을 거두었지만, 라몬즈의 로큰롤에 대한 독특한 관점이 더 커다란 인기와 영향력을 얻었다. 라몬즈를 설명하는 말로 가장 잘 어울리는 것은 '무지를 통한 혁신'일 것이다.

⊙

경험은 지혜를 제공하지만 순수의 힘을 억누른다. 물론 과거의 경험은 이미 증명된 방법과 표준에 대한 익숙함, 잠재적 위험에 대한 인식을 제공하고, 때로는 고결함을 제공하는 스승이 되어준다. 하지만 눈앞의 과제에 순수하게 개입할 기회를 박탈하는 패턴으로 우리를 유혹한다.

스스로 선택한 접근법이 깊이 뿌리내릴수록 그것을 뛰어넘어 다른 것을 보기가 어려워진다. 경험이 혁신을 불가능하게 하지는 않지만 혁신에 다가가기 더 어렵게 만들 수 있다.

동물은 아이들과 마찬가지로 결정을 내리는 것을 어려워하지 않는다. 학습된 행동이 아니라 타고난 본능으로 행동한다. 이 원시적인 힘에는 과학이 따라잡지 못하는 고대의 지혜가 담겨 있다.

이러한 어린이 같은 초능력에는 현재에 머무는 것, 무엇보다 놀이를 중요시하는 것, 결과를 고려하지 않는 것, 망설이지 않고 파격적일 정도로 솔직한 것, 특정한 이야기에 집착하지 않고 이 감정에서 저 감정으로 자유롭게 이동하는 능력이 포함된다. 아이들에게는 지금 여기가 전부다. 미래도 없고 과거도 없다. "지금 원해." "배고파." "피곤해." 오로지 순수한 진정성만 존재할 뿐이다.

역사적으로 위대한 예술가들은 이 아이 같은 열정과 활

력을 자연스럽게 간직하는 사람들이다. 아기가 이기적이듯, 그들은 협조적이지만은 않은 태도로 자신의 예술을 보호한다. 창조자로서 자신의 욕구가 우선이다. 그래서 사생활이나 인간관계를 희생할 때도 많다.

한 위대한 싱어송라이터는 영감이 떠오르면 다른 그 어떤 의무보다 그것을 우선한다. 그의 친구들과 가족들은 식사나 대화, 행사 도중에 영감이 떠오르고 노래가 호출할 때 그가 아무 설명 없이 자리를 빠져나가도 이해한다. 그가 그 순간에 그것에 관심을 쏟아야 한다는 것을 이해한다.

아이의 마음으로 삶과 예술에 다가가는 것은 추구할 가치가 있는 일이다. 고정된 습관과 생각이 너무 많지 않으면 그리 어려운 일도 아니다. 하지만 그런 것들이 많으면 어렵다. 거의 불가능하다. 아이는 일련의 전제에 의존해서 세상을 이해하려고 하지 않는다. 같은 방식이 우리에게도 도움이 될 수 있다. 창조할 때는 스스로에게 붙이는 이름표가 이롭기보다는 해로운 쪽에 가깝다. 조각가, 래퍼, 작가, 기업가 등 아무리 기본적인 이름표라도 예외는 아니다. 이름표를 떼어내라. 이제 세상이 어떻게 보이는가?

마치 처음인 것처럼 모든 것을 경험해보라. 육지로 둘러싸인 마을에서 평생을 살다가 태어나 처음으로 여행을 떠나 바다를 본다면 그야말로 극적이고 경이로운 경험이 될 것이다. 하지만 평생을 그 근처에서 산 사람에게 바다는 그렇게

극적인 경험이 되지 못한다.

주변의 모든 것을 마치 처음인 듯한 눈으로 바라보면 모두가 있는 그대로 얼마나 놀라운지 깨닫기 시작한다.

예술가는 평범해 보이는 것 속에 숨겨진 특별함을 알아차리는 삶의 방식을 추구해야 한다. 그다음에는 자신이 본 것을 세상에 내놓는 만만치 않은 도전을 받아들여야 한다. 그 놀라운 아름다움을 다른 사람들에게도 보여줄 수 있도록.

아이디어가 나를 통해 표현되도록 하는 능력,

그것이 재능이다.

영감

그것은 순간적으로 나타난다.

나무랄 데 없는 아이디어.

순간적으로 번쩍이는 강렬하고 신성한 빛. 힘들여 애쓰는 과정 없이 숨을 한 번 들이마시는 순간 갑자기 꽃 핀 아이디어.

영감을 정의하는 것은 우리가 내려받는 정보의 양과 품질이다. 그 속도는 처리가 불가능해 보일 정도로 순간적이다. 영감은 예술가의 일에 동력을 공급하는 로켓 연료와 같다. 우리가 그렇게도 끼고 싶어 하는 우주에 관한 대화다.

영감inspiration이라는 단어는 숨을 들이마시다 또는 숨을 불어 넣다를 뜻하는 라틴어 *inspirare*에서 왔다.

폐가 공기를 끌어들이려면 먼저 안을 비워야 한다. 마음

이 영감을 끌어당기기 위해서는 새로운 것을 환영할 공간이 필요하다. 우주는 균형을 추구한다. 이러한 결핍을 통해 우리는 에너지를 초대한다.

삶의 모든 것에 같은 원리가 적용된다. 이미 관계 안에 있을 때 관계를 찾으려고 하면 새로운 관계가 들어올 공간이 없다. 새로운 것을 환영할 수 없다.

영감을 위한 공간을 만들려면 마음을 고요하게 하는 수행(명상, 인식, 침묵, 사색, 기도, 그밖에 유혹과 잡념을 쫓는 모든 의식)이 도움된다.

호흡 역시 생각을 진정시키고 공간을 만들고 신호에 귀기울이게 하는 강력한 수단이다. 반드시 영감이 떠오른다고 장담할 수는 없지만 빈자리가 있으면 뮤즈가 들어와 연주하기 시작할 것이다.

더 영적인 측면에서 바라보면, 영감은 생명을 불어넣는 것을 의미한다. 고대의 관점에서는 영감을 신의 직접적인 영향력으로 정의한다. 예술가에게 영감이란 우리의 작은 자아밖으로부터 순식간에 끌어당겨진 창조적 힘의 숨결이다. 이 통찰의 불꽃이 어디에서 왔는지 확실히 알 수는 없다. 하지만 우리가 혼자가 아니라는 걸 알면 도움이 된다.

영감이 다가오는 순간 그것은 언제나 활력을 준다. 그러나 그것만 믿고 기다려서는 안 된다. 예술가의 삶은 기다림만으로 지속될 수 없다. 우리는 영감을 통제할 수 없고 만나

기도 쉽지 않다. 노력도 필요하고 초대장을 계속 연장해야 한다. 영감이 없는 상태에서는 우주의 신호와 별로 상관없는 부분을 작업하고 있어야 할 수도 있다.

예술적 계시epiphany는 가장 평범한 순간에 숨겨져 있다. 드리워진 그림자, 성냥 타는 냄새, 우연히 듣거나 잘못 들은 특이한 문구 같은 것에. 그것을 드러내는 연습에 꾸준히 전념하는 것이야말로 중요한 필요조건이다.

영감에 변화를 주고 싶다면 인풋에 변화를 줘보자. 소리를 끈 채 영화를 보고, 같은 노래를 반복해서 듣고, 단편 소설의 문장 첫 단어만 읽고, 돌을 크기나 색깔에 따라 정렬하고, 자각몽 꾸는 법을 배워보자.

습관을 깨뜨려라.

다름을 추구하라.

연결 고리를 알아차려라.

영감의 한 지표는 경외심이다. 우리는 너무 많은 것을 당연시하면서 살아간다. 단절과 둔감을 이겨내고 우리 주변의 자연과 인공물의 놀라운 경이를 느끼려면 어떻게 해야 할까?

우리가 보는 세상 대부분은 새로운 관점으로 본다면 놀라움을 자아낼 만한 잠재력이 있다. 당연한 것 뒤에 숨은 경이로움을 보는 훈련을 하라. 최대한 자주 이런 관점으로 세상을 바라보라. 경이로움 안으로 들어가 잠겨라.

우리 주변의 아름다움은 다양한 방법으로 삶을 풍요롭게 한다. 그것은 그 자체로 목적이고 우리의 작품에 본보기가 되어준다. 산이나 깃털이 그렇듯, 내가 창조한 작품이 항상 그 자리에 있었던 것처럼 보이도록 조화와 균형을 알아차리는 눈을 기르자.

⊙

가능한 한 오래 파도를 계속 타라. 운 좋게 번개처럼 내리치는 영감을 만나거든 기회를 최대한 활용하라. 흔치 않은 그 순간의 에너지가 이어질 때까지 계속 그 안에 머물러라. 흐름과 함께 계속 나아가라.

잠자리에 들기 전 아이디어의 흐름을 만난 작가는 새벽까지 그 안에 머무르고 싶을 것이다. 당신이 음악가이고 한 곡이든 열 곡이든 목표로 한 곡을 모두 만든 후에도 음악이 계속해서 나온다면 전부 다 붙잡아야 한다.

그렇게 나온 결과물이 현재 프로젝트에 쓰이지 않을 수도 있다. 어쩌면 다음에 쓰일 것이다. 그렇지 않을 수도 있고. 예술가의 과제는 영감이 다가오는 것을 알아차리고 자연히 사라질 때까지 감사한 마음으로 함께 머무르는 것이다.

우선순위를 따지자면 영감이 우선이고 우리는 그다음이다. 그리고 관객은 맨 나중이다.

영감의 순간은 특별하므로 가장 큰 헌신으로 대응해야 한다. 한순간 반짝였다가 사라져버리는 빛과 같은 영감이 찾아오면 모든 일정을 제쳐두어야 한다. 타이밍이 그리 좋지 않더라도 영감이 떠오르는 순간에는 힘을 내서 모든 관심을 쏟아야 한다. 스스로를 진지한 예술가라고 생각한다면 이것은 의무이다.

존 레논John Lennon은 노래를 작곡하기 시작했으면 그 자리에서 끝까지 쓰라고 조언했다. 초기의 영감에는 당신을 작업의 끝까지 끌고 갈 수 있는 에너지가 있다. 완벽하지 않은 부분들이 있어도 걱정하지 말고 끝까지 나아가 대략적인 초안을 완성하라. 완벽하지 않은 전체 버전이 완벽해 보이는 조각보다 더 유용하다.

아이디어가 만들어지거나 후크를 썼을 때, 암호를 해독했고 나머지는 알아서 될 것 같은 기분이 들 수 있다. 하지만 이때 물러나서 처음의 불꽃이 사라지게 내버려두면 다시 불붙이기 어렵다.

습관

내가 훈련 첫날 선수들에게 가장 먼저 가르치는 것은 신발과 양말을 제대로 착용하는 방법이다.

신발과 양말은 농구선수의 장비에서 가장 중요한 부분이다. 바닥이 딱딱한 경기장에서 뛰어야 하므로 신발이 잘 맞아야 한다. 그리고 새끼발가락 ― 물집이 가장 잘 잡히는 부위다 ― 이나 발뒤꿈치 쪽에 양말의 주름이 잡혀서는 안 된다.

나는 선수들에게 양말 신는 시범을 보였다. 양말을 끝까지 올려서 신고 새끼발가락과 발뒤꿈치 부위에 주름이 지지 않도록 매만진다.

매끈하게 잘 펴준다. 그다음에는 양말을 끝까지 잘 올리고 신발을 신는다. 끈 위쪽만 당기지 말고 전체적으로

고르게 펴야 한다.

신발 끈 구멍을 하나씩 전부 잘 당겨준 다음에 묶는다. 풀리지 않도록 한 번 더 묶는다. 연습이나 경기 도중에 신발 끈이 풀리면 안 되니까. 나는 그런 일이 생기는 것을 원하지 않는다.

코치들이 활용해야만 하는 작은 디테일이다. 작은 디테일이 큰 것을 가능하게 하기 때문이다.

이것은 대학 농구 역사상 가장 큰 성공을 거둔 감독 존 우든John Wooden의 신조였다. 그가 이끈 팀은 최다 연속 우승, 최다 챔피언십 우승 기록을 세웠다.

얼른 코트에 나가 자신의 능력을 보여주고 싶었을 최고의 선수들은 이 전설적인 코치와 함께하는 첫 연습에서 "오늘은 신발 끈 묶는 방법을 배울 것이다"라는 말을 듣고 크게 실망했을 것이다.

우든의 말에 담긴 핵심은 아주 작은 디테일까지 효과적인 습관을 만드는 것이야말로 게임의 승패를 결정한다는 사실이다. 습관은 사소해 보이지만 합치면 기량에 기하급수적인 영향을 미친다. 어떤 분야든 최고 수준에서는 습관 하나가 경쟁을 유리하게 만들 수 있다.

우든은 게임에서 발생할 수 있는 문제의 측면을 모두 고려하고 모든 것에 대비해 선수들을 훈련시켰다. 습관이 될

때까지 반복해서.

목표는 최고의 기량을 펼치는 것이었다. 우든은 경쟁 상대는 자기 자신뿐이라는 말을 자주 했다. 그 외에는 우리가 통제할 수 없는 부분이다.

이 사고방식은 창조하는 삶에도 적용된다. 예술가와 운동선수에게는 모두 디테일이 중요하다. 디테일의 중요성을 인식하든 아니든 마찬가지다.

좋은 습관이 좋은 예술을 창조한다. 습관 하나가 모든 것을 말해준다. 선택, 행동, 말 한마디 모두 능숙하고 신중하게 다뤄져야 한다. 목표는 예술에 이로운 삶의 방식을 추구하는 것이다.

⊙

창조 과정을 둘러싼 일관적인 틀을 구축해보라. 자신만의 규율이 자리잡혀 있을수록 그 구조 안에서 자신을 표현할 수 있는 자유도 커지는 법이다.

규율과 자유는 얼핏 상반되는 것처럼 보인다. 하지만 사실 그 둘은 파트너다. 규율은 자유의 부재가 아니라 시간과의 조화로운 관계를 뜻한다. 일정과 일상의 습관을 잘 관리하는 일은 훌륭한 예술을 만드는 실질적이고도 창의적인 능력 고양에 필수적이다.

하나의 작업에서보다는 삶에서의 집중적인 효율성이 더 중요하다고 말할 수 있다. 하루 일과를 실용적 측면에서 치밀하게 접근하는 것은 예술의 창문을 활짝 열어 아이처럼 자유롭게 한다.

창의성에 도움되는 습관은 매일 눈을 뜨는 순간부터 시작된다. 모니터를 켜기 전에 먼저 햇빛을 보고, (가능하다면 야외에서) 명상을 하고, 운동을 하고, 찬물 샤워를 한 다음 적절한 공간에서 작업을 시작할 수 있다.

습관은 개인마다 다르고 똑같은 사람이라도 그날그날 다를 수 있다. 숲속에 앉아 생각에 주의를 기울이고 메모를 할 수도 있다. 정해진 목적지 없이 한 시간 동안 클래식 음악을 들으면서 드라이브하면 아이디어의 불꽃이 튈지도 모른다.

작업에 몰두하는 시간 또는 아무 방해도 받지 않는 즐거운 놀이 시간을 정해두고 상상의 나래를 펼칠 수도 있다. 사람마다 그 시간은 3시간이 될 수도 있고 30분이 될 수도 있다. 창조할 때 어떤 사람은 저녁부터 새벽까지 일하는 것을 선호하고 또 어떤 사람은 20분 작업하고 5분 휴식하는 방법을 선호한다.

작업에 가장 도움이 되고 무엇보다 지속할 수 있는 방식을 찾아라. 루틴을 너무 숨막히게 잡으면 어떻게든 지키지 않을 핑계를 찾으려는 자신을 발견할 것이다. 쉽게 지킬 수 있는 일정으로 시작하는 것이 당신의 예술에도 이롭다.

만약 하루 30분 작업을 다짐하고 헌신적으로 지킨다면 모멘텀을 만들 좋은 일들이 일어날 수 있다. 작업을 하다 시계를 보면 어느새 두 시간이 지나 있을지도 모른다. 습관이 자리잡힌 후에는 얼마든지 작업 시간을 늘려도 된다. 선택지는 항상 열려 있다.

자유롭게 실험해보자. 목표는 기분이 내킬 때에만 창조하지 않고 그런 기분이 저절로 일어나는 구조를 만드는 것이다. 매일 아침 일어나서 오늘은 어떻게, 언제 작업을 할 것인지 생각해볼 수도 있다.

작업 시간이 아니라 작업 자체에 의사결정이 필요하다. 일상 유지에 필요한 과제가 줄어들수록 창의적인 의사결정에 사용할 수 있는 시간도 늘어난다. 아인슈타인은 매일 똑같은 옷을 입었다. 작곡가 에릭 사티Erik Satie는 똑같은 옷을 7개 준비해놓고 날마다 하나씩 입었다. 실생활에 필요한 선택을 제한하면 창의적인 상상력이 자유로워진다.

⊙

누구나 건강하고 생산적인 습관을 기르고 싶어 한다. 운동을 하고, 지역에서 나는 건강한 먹거리를 먹고, 좀 더 규칙적으로 작업하고.

하지만 현재의 삶을 움직이는 습관을 둘러보고 없애는

일에는 얼마나 관심을 기울이는가? 흔히 "사람은 원래 그렇다" 또는 "나는 원래 그렇다"고 받아들이는 행동을 얼마나 자주 습관으로 간주하는가?

누구나 무의식적인 습관을 가지고 있다. 움직일 때의 습관, 말할 때의 습관, 생각과 인식의 습관. 존재의 습관. 그중에는 어렸을 때부터 매일 해온 것들도 있는데 뇌에 회로가 만들어져서 바꾸기가 힘들어진다. 오래된 습관은 대부분 우리의 선택을 넘어 우리를 통제한다. 체온 조절처럼 자율적이고 자동적으로 그렇게 한다.

나는 최근에 새로운 수영법을 배웠다. 수영은 아주 어릴 때부터 할 줄 알았는데 다시 배우려니 무척 어색하고 잘못된 것처럼 느껴졌다. 습관이 워낙 깊이 새겨져서 원래의 수영법으로는 거의 아무 노력 없이 수영할 수 있었다. 수영장 이쪽에서 저쪽 끝까지 헤엄쳐 갈 수 있을 만큼 충분히 효과적이었고, 더 빠르고 쉬운 방법이 있는데도 오랫동안 예전 방법을 고수했다.

예술을 추구하는 일에서도 한 지점에서 다른 지점으로 가기 위해 습관에 의존한다. 그중에는 작업에 도움되지 않거나 오히려 진행을 방해하는 습관도 있다. 마음을 열고 세심히 주의를 기울이면 별로 도움되지 않는 습관들을 알아차려서 그 힘을 줄일 수 있다. 그리고 새로운 방법을 탐구하기 시작하면 된다. 습관을 일시적인 협력자라고 생각하자. 우리

삶에 들어와 작업에 도움될 때까지 머물다가 더 이상 이롭지 않으면 떠나야 하는 손님으로.

작업에 도움 되지 않는 생각과 습관:

- 내가 충분치 않은 사람이라는 생각.

- 필요한 에너지가 없다는 느낌.

- 사용하는 법칙이 절대적인 진실이라는 착각.

- 작업하기 싫은 마음(게으름).

- 작품의 가능한 수준 아래에 안주하는 것.

- 시작할 수 없을 만큼 목표를 너무 크게 세우는 것.

- 특정한 조건 아래서만 최선을 다할 수 있다는 생각.

- 작업에 특정한 도구나 장비가 꼭 필요하다는 생각.

- 어려움에 직면하는 순간 곧바로 포기하는 것.

- 시작하거나 나아가기 위해 허락이 필요하다는 느낌.

- 자금이나 장비 또는 지원이 필요하다는 생각에 가로막힘.

- 너무 많은 아이디어, 어디서 시작해야 할지 모름.

- 프로젝트를 완료하지 않는 것.

- 작업 과정에 방해된다고 환경이나 타인을 탓하는 것.

- 부정적인 행동이나 중독을 미화하는 것.

- 최선을 다하려면 어떤 분위기나 상태가 필요하다는 생각.

- 예술에 대한 헌신보다 다른 활동과 책임을 우선시하는 것.

- 주의 산만과 미루기.

- 조바심.

- 통제할 수 없는 무언가가 길을 막고 있다는 생각.

표현하기 두려운 것을
자유롭게 표현할 수 있는
환경을 만들어라.

씨앗 수집 단계

창조 과정의 첫 단계에서는 완전히 열린 마음으로 흥미를 끄는 모든 것을 수집해야 한다.

이것을 씨앗 단계라고 부르자. 이때 우리는 사랑과 보살핌을 받아 아름다운 무언가로 성장할 수 있는 출발점을 찾는다. 이 단계에서는 씨앗들을 서로 비교해서 최고의 씨앗을 찾으려고 하지 않는다. 그저 모으기만 할 뿐이다.

노래의 씨앗은 한 구절, 멜로디, 베이스라인, 리듬감일 수 있다.

글의 씨앗은 문장, 인물 스케치, 설정, 논지, 플롯 포인트가 될 수 있다.

구조물의 씨앗은 모양, 재료, 기능, 해당 장소의 자연적 특징이 될 것이다.

비즈니스의 경우라면, 소비자들이 일반적으로 느끼는 불편, 사회적 필요, 기술 발전 또는 개인적 관심사가 될 수 있다.

씨앗을 모으는 일에는 그리 큰 노력이 필요하지 않다. 그저 정보를 받는 것에 가깝다. 인식하는 것이다.

물고기를 잡을 때처럼 물가로 걸어가서 미끼를 꿰고 낚싯바늘을 던지고 참을성 있게 기다린다. 물고기는 우리의 통제 밖이다. 우리가 어쩔 수 있는 것은 낚싯줄을 계속 드리우고 있는 것뿐이다.

예술가는 우주에 낚싯줄을 던진다. 영감이나 인식의 순간이 언제 다가올지는 선택할 수 없다. 다가오는 것을 받기 위해 자리를 지키고 있을 뿐이다. 씨앗 모으기는 명상과 마찬가지로 과정에 개입해야만 결과를 얻을 수 있다. 씨앗을 모을 때는 적극적인 인식과 무한한 호기심으로 접근하는 것이 가장 좋다. 바랄 수는 있지만 힘으로 밀어붙인다고 되지 않는다.

⊙

다가온 씨앗의 가치나 운명을 판단하려고 하면 씨앗의 자연스러운 잠재력을 방해할 수 있다. 이 단계에서 예술가가 할 일은 씨앗을 모아서 심고 관심으로 물을 준 다음 과연 싹이 트는지 확인하는 것이다.

씨앗이 무엇으로 자라날지 구체적인 그림을 그려보는 것은 좀 더 나중 단계에 유용하다. 초기 단계에서는 오히려 흥미로운 가능성을 차단할 수 있다.

활기가 없어 보였던 씨앗이 아름다운 작품으로 성장할 수도 있다. 반대로 가장 흥미로운 씨앗이 열매를 맺지 못하기도 한다. 아직 정확히 알기에는 너무 이르다. 씨앗 상태에서는 정확한 평가가 불가능하다. 과정이 좀 더 진전되어 아이디어가 개발되어야 알 수 있다. 시간이 지나면 올바른 씨앗이 스스로 모습을 드러낼 것이다.

어떤 씨앗에 관심을 너무 집중하거나 너무 일찍 없애버리면 자연스러운 성장을 방해할 수 있다. 이 첫 단계에 너무 적극적으로 자기 색깔을 주입하려 하면 오히려 전체 과정에 해롭다. 지름길을 택하거나 목록에서 너무 빨리 지워버리지 않도록 주의한다.

물을 주지 않으면 씨앗은 열매 맺는 능력을 발현할 수 없다. 씨앗을 최대한 수집하고 시간이 지남에 따라 어떤 씨앗이 마음에 와닿는지 돌아보라. 너무 가까이에서 보면 씨앗의 잠재력이 제대로 보이지 않을 수 있다. 또 씨앗 자체보다는 그 존재에 영감을 준 마법의 순간에 더 큰 의미가 있기도 하다.

눈앞의 아이디어를 들고 당장 결승선으로 달려가야 한다는 충동이나 의무감을 내려놓아야 한다. 일반적으로 몇 주 또는 몇 달 동안 아이디어를 쌓은 후에 그중에서 무엇에 집

중할지 선택하는 것이 좋다.

씨앗이 많이 쌓일수록 선택이 쉬워진다. 예를 들어, 씨앗 100개가 모였을 때 54번 씨앗이 그 무엇보다 당신을 잡아끌 수 있다. 하지만 54번 씨앗 달랑 하나만 있다면 비교할 대상이 없으므로 판단이 더 어렵다.

씨앗이 효과적이지 않다거나 자신의 예술적 정체성과 맞지 않는다고 가정하면 창조자로서의 우리의 성장을 방해한다. 때로 씨앗의 목적은 우리를 완전히 새로운 방향으로 나아가게 하는 것이다. 그 과정에서 원래의 형태와 전혀 닮지 않은 무언가로 변신해서 당신의 가장 훌륭한 작품이 될 수도 있다.

이 시점에서는 작품이 나를 초월하는 더 거대한 것이라고 여기는 것이 좋다. 그래야 가능성에 대한 경외심을 키우고, 씨앗의 생명력이 나의 손끝에서만 나오지 않는다는 사실을 깨달을 수 있다.

당신이 전진함에 따라 작품도 저절로 모습을 드러낸다.

실험 단계

출발점과 잠재력의 씨앗을 모은 후에는 두 번째 단계로 들어간다. 바로 실험 단계다.

우리는 어떤 식으로든 성장 욕구를 드러내는 씨앗이 있는지 다양한 조합과 가능성을 가지고 시험한다. 이때 출발점을 발견한 순간의 흥분감이 실험의 연료가 된다. 생명을 찾는다고 생각하면 된다. 씨앗이 싹트고 잎과 줄기가 나올 수 있는지 알아보는 것이다.

정해진 실험 방법은 없다. 일반적으로 우리는 씨앗과 상호작용하면서 출발점을 여러 다른 방향으로 발전시켜본다. 정원사가 식물의 성장을 촉진하기 위해 최적의 조건을 조성하듯 씨앗을 하나하나 키운다.

실험 단계는 프로젝트에서 재미있는 부분이다. 위험 부

담이 없기 때문이다. 그저 씨앗을 가지고 놀면서 어떤 형태가 드러나는지 지켜보면 된다. 규칙도 없다. 씨앗 키우기는 예술가에 따라서, 또 씨앗에 따라서 다르게 보일 수 있다.

만약 씨앗이 소설 캐릭터라면, 우리는 캐릭터가 살아가는 세상을 확장하거나, 배경 스토리를 만들거나, 그 캐릭터가 되어 그의 관점에서 글을 쓰기 시작할 수 있다.

씨앗이 영화의 이야기라면 다양한 설정을 탐색하려 할 수 있다. 다양한 나라와 공동체, 시대 또는 현실을 고려할 수 있을 것이다. 예를 들어, 셰익스피어의 극은 뉴욕 거리의 갱단에서 사무라이까지, 산타 모니카에서 우주에 이르기까지 다양한 설정의 영화로 각색되었다.

탐구 방향이 무한하므로 어떤 씨앗이 어디로(막다른 골목, 혹은 새로운 영역) 이어질지 시험해보기 전까지는 절대로 알 수 없다. 노래라면 보컬리스트가 곡에 즉각 반응하고 멜로디가 즉시 드러날 수 있다. 그런가 하면 곡이 흥미진진하다고 생각되지만 수없이 들어도 아무것도 나오지 않을 수 있다.

실험 단계에서는 가장 빨리 혹은 가장 멀리 나아갈 씨앗이 아니라, 가장 많은 가능성이 담긴 씨앗을 찾는다. 씨앗이 피어나는 것에 집중하고 기다렸다가 가지치기를 한다. 가능성을 없애는 것이 아니라 조성하는 것이다. 편집이 너무 일찍 이루어지면 전에는 보이지 않던 아름다운 경치로 이어지는 길이 막혀버릴 수 있다.

⊙

실험 단계에서는 결론이 우연히 발견된다. 하지만 기대를 충족시키기보다는 놀라움이나 자극을 줄 때가 더 많다.

고대 중국의 연금술사들은 영생불멸의 영약을 찾아서 초석과 유황, 숯을 섞었다. 그런데 다른 것을 발견했다. 바로 화약이었다. 페니실린, 플라스틱, 인공 심박 조율기, 포스트 잇 등 수많은 발명품이 우연히 만들어졌다. 누군가 목표에만 너무 집중한 나머지 바로 눈앞에 있는 계시를 놓쳤다면, 세상을 바꿀 얼마나 많은 혁신들이 빛조차 보지 못했을지 생각해보라.

실험의 핵심은 미스터리다. 씨앗이 어디로 나아갈지, 과연 싹이나 틔울지 예측이 불가능하다. 새로운 것과 모르는 것에 열려 있어야 한다. 물음표를 가슴에 안고 탐색의 여정을 출발하라.

씨앗에 담긴 에너지를 모조리 활용하고 잠재력을 방해하지 않도록 최대한 노력하라. 이때 씨앗에 개입해서 특정한 목표나 미리 생각해둔 아이디어 쪽으로 끌고 가려는 사람들도 있을 수 있다. 이렇게 하면 씨앗의 잠재력이 제대로 발휘되지 못한다.

씨앗이 태양을 향해 스스로 제 길을 가게 놔두자. 비교하고 분류할 시간은 나중에 생긴다. 지금은 마법이 들어올

자리를 비워둬야 한다.

<center>⊙</center>

모든 씨앗이 자라야 하는 것은 아니다. 하지만 모든 씨앗에는 저마다 자라기에 적절한 시기가 있을 수 있다. 만약 씨앗이 자라지 않거나 반응하지 않는 것 같으면 버리지 말고 따로 보관해두자.

자연에서도 씨앗은 성장에 가장 이로운 계절을 기다리면서 잠을 잔다. 예술도 마찬가지다. 아직 때가 되지 않은 아이디어들이 있다. 때가 왔지만 당신이 그 아이디어를 만질 준비가 되어 있지 않을 수도 있다. 다른 씨앗을 개발하다가 잠들어 있는 씨앗을 깨울 실마리를 발견하기도 한다.

어떤 씨앗들은 즉시 싹 틀 준비가 되어 있다. 실험을 시작하자마자 작품이 완성되고 꽤 만족스러운 결과로 이어진다. 그런가 하면 프로젝트가 절반 정도 진행된 상황에서도 가야 할 방향이 감이 잡히지 않을 때도 있다.

우리는 씨앗에 대한 열정을 잃었을 때도 계속 노력을 쏟아부을 때가 많다. 이미 너무 많은 시간을 투자했으니 반드시 좋은 결과가 나오게 만들어야 한다고 생각한다. 하지만 중간에 에너지가 약해져도 그 씨앗이 나쁘다는 뜻은 아니다. 우리가 그 씨앗에 맞는 실험을 찾지 못했을 수 있다. 잠시 한

걸음 물러나 관점을 바꿀 필요가 있을 수 있고, 그럴 때는 같은 씨앗으로 다시 시작할 수도 있다. 그러나 잠시 접어두고 다른 씨앗들을 살펴볼 수도 있다.

결과는 우리가 정하는 것이 아니다. 당신이 생각하는 씨앗의 잠재력이 무엇이든, 각각의 씨앗에 관심을 주고 아름다운 반응을 찾으려고 시도하라.

씨앗이 딱 하나(추구하고 싶은 매우 구체적인 비전)밖에 없어도 괜찮다. 올바른 방법은 없다. 하지만 결국 한계에 가로막힐 가능성이 있음을 염두해야 한다. 왜냐하면 당신이 당신 안에 있는 것을 전부 활용하고 있지 않기 때문이다. 가능성에 마음을 연다면 원하는 곳으로 갈 수 있다. 당신도 미처 가고 싶었는지 몰랐던 곳으로.

하고 싶은 일을 분명히 알고 하는 사람은 장인이다. 질문으로 시작해서 그것이 이끄는 대로 발견의 모험을 떠나는 사람은 예술가다. 그 과정에서 발견하는 놀라움은 작품을 넓혀주기도 하고 그 자체로 예술 형태가 될 수도 있다.

⊙

식물이 번성할 때 우리는 잎과 줄기와 꽃에서 생명력이 마구 튀어나오는 것을 볼 수 있다. 그렇다면 아이디어가 번성하는지는 어떻게 알 수 있을까?

가장 정확한 표지는 머리가 아니라 가슴에 있다. 어떤 씨앗에 집중할지 선택하는 최고의 기준은 흥분감일 때가 많다. 흥미로운 것이 모여들기 시작하면 기쁨이 샘솟는다. 더 많이 원하고 활기가 북돋워지는 느낌이다. 몸이 앞으로 쏠린다. 그 에너지를 따라가면 된다.

실험 단계에서는 몸에서 느껴지는 이 자연스러운 매혹 반응에 주의를 기울여야 한다. 머리로 하는 분석 시간도 필요하지만 아직은 아니다. 이 단계에서는 마음을 따른다. 어느 순간 뒤돌아보면 왜 그런 감정이 샘솟았는지 이해할 수 있을지 모른다. 그러지 않을 수도 있지만 괜찮다. 지금은 그런 걱정을 하지 않아도 된다.

⊙

무게감이 비슷한 두 개의 아이디어가 있다고 해보자. 하나는 훌륭한 무언가로 자라날 잠재력이 분명하고 다른 하나는 잠재력은 덜하지만 훨씬 흥미로워 보인다. 이럴 때 망설이지 말고 호기심이 이끄는 대로 따라가라. 마음의 이끌림을 결정의 기준으로 삼아, 무엇이 당신의 관심을 끄는지에 주목하라. 이것이 언제나 작업에 가장 크게 도움이 된다.

실패는
원하는 곳으로 가기 위해
필요한 정보다.

모든 아이디어를 테스트하라

파란색과 노란색을 섞으면 초록색이 된다. 2 더하기 2는 4다.

평범한 삶의 여정에서 기본적인 요소들을 합칠 때의 결과는 대부분 예측이 가능하다.

하지만 예술을 창조할 때는 부분의 총합이 예상과 다를 때가 많다. 이론과 실제가 항상 일치하지 않는다. 어제는 통했던 공식이 내일은 통하지 않을 수 있다. 검증된 솔루션이 오히려 가장 쓸모없을 수도 있다.

상상과 현실 사이에는 괴리가 있다. 마음속으로 탁월하게 느껴졌던 아이디어가 막상 실행해보니 전혀 그렇지 않을 수도 있다. 오히려 처음에는 약간 고리타분해 보였는데 실행해보니 나에게 필요했던 바로 그것일 수 있다.

머릿속 느낌 때문에 아이디어를 폐기하는 것은 예술을 위하는 일이 아니다. 어떤 아이디어가 성공적인지 확인하는 방법은 실제로 테스트해보는 것뿐이다. 최고의 아이디어를 찾고 싶다면 하나도 빠짐없이 다 테스트하라.

"만약 ~한다면"이라는 질문을 최대한 많이 던져라. 만약 이게 사람들이 태어나 처음으로 보는 그림이라면? 만약 부사를 전부 없앤다면? 만약 시끄러운 부분들을 전부 조용하게 바꾼다면? 극단을 모두 찾아서 작품에 어떤 영향을 미치는지 확인하라.

세상에 나쁜 아이디어는 없다는 잠정적인 규칙을 따르자. 하나도 빠짐없이 전부 다 시험해보자. 아무 감흥이 없는 것도, 가능성이 작아 보이는 것도.

이 방법은 특히 그룹 작업에서 유용하다. 여럿이 함께 작업할 때는 여러 아이디어가 제안되므로 결국 경쟁이 붙는다. 우리는 자신의 경험을 바탕으로 타인이 무슨 생각을 하는지, 결과가 어떨지 다 알 것 같다고 착각한다.

그러나 다른 사람이 무슨 생각을 하는지 정확하게 아는 것은 불가능하다. 내 아이디어가 성공할지도 모르는데(정말 알 수 없다!) 남의 아이디어가 어떤 결과를 낼지 어떻게 확신할 수 있을까?

최고의 아이디어를 말로 찾으려고 하지 마라. 언어의 영역을 벗어나라. 가능한 선택지들을 제대로 재보려면 말이 아

니라 물리적인 영역으로 데려가야 한다. 실행하거나 연주해 보거나 모델을 만들어보거나. 말은 아이디어를 제대로 보여 주지 못한다.

잘못된 방향으로 인도하는 누군가의 설득에 휘둘리지 않는 의사 결정 환경이 필요하다. 설득은 평범함으로 이어진 다. 아이디어를 제대로 평가하려면 보고 듣고 맛보고 만져야 만 한다.

아이디어를 낸 사람이 직접 시연하거나, 제안과 일치하 도록 실행을 감독하는 것이 가장 좋다. 그러면 오해가 생길 일도 없다.

완전하게 표현된 상태에서 아이디어는 예상보다 훨씬 더 좋아서 당신이 원했던 바에 완벽하게 들어맞을 수도 있 다. 결과가 어떻든 실행 과정에서 분명 무언가를 얻을 것이 다. 틀려도 된다고 자신에게 허락하고 예상치 못한 놀라움의 기쁨을 경험하라.

퍼즐의 해법을 찾을 때는 실수란 있을 수 없다. 성공적 이지 못한 해법 하나하나가 당신을 해법에 더 가까워지게 하 기 때문이다. 문제의 작은 부분에 집착하면 안 된다. 시야를 넓혀라. 강력한 에너지로 프로젝트를 견인하는 아이디어가 있다면 그 새로운 방향을 따라가라. 예술 작품을 통제하는 것은 나무가 내가 원하는 대로 자라도록 명령하는 것만큼이 나 어리석다.

작품이 스스로 원하는 방향으로 자라고, 자연스러운 단계에 따라서 변하고, 고유한 생명을 갖도록 허용하라. 작품의 진정한 형태를 드러내는 가능한 모든 아이디어를 즐겁게 여행하라.

길을 잃으면

그렇지 않았다면 볼 수 없었을

풍경을 만날 수 있다.

크래프팅 단계

씨앗의 암호가 풀리고 진짜 형태가 드러나면 다음 단계로 이동한다. 더 이상 무한 발견 모드에 머무르지 않는다. 나아갈 방향이 확실해졌다.

보통은 자신도 모르는 사이에 크래프팅 단계로 들어온다. 실제로 무언가를 만드는 노동이 시작된다.

실험을 통해 드러난 기본 토대에 살을 붙여나가는 과정이다. 밑그림을 그렸으니 이제 색깔을 채워야 한다.

이전 단계들이 자유롭고 개방적이었다면 이 단계에서는 바로 눈앞의 문제들과 직접적으로 관련 있는 영감과 아이디어를 떠올린다. 전에는 그냥 아무 모양이나 찾으려고 했다면 이제는 구체적인 틀에 맞는 모양을 찾아야 한다.

어떤 면에서 크래프팅 단계는 예술가의 작업에서 가장

화려하지 않은 부분일 것이다. 창의성도 개입되지만 탐구의
마법은 적고 벽돌 쌓는 노동은 많기 때문이다.

이 지점에서 앞으로 계속 나아가기 위해 고전하는 사람
들이 생겨난다. 탁 트인 들판을 뒤로 하고 100층까지 이어진
구불구불한 계단을 마주해야 한다. 길고도 위험한 등반이 펼
쳐진다.

그냥 뒤돌아 머릿속에서 깜박이는 스릴을 쫓고 싶은 유
혹이 들 수도 있다. 그러나 이전의 두 단계는 그 자체로 별 목
적이나 의미가 없다. 예술이 존재하고 예술가가 성장하려면
작품이 완성되어야만 한다.

⊙

크래프팅 단계로 가져올 실험은 어떻게 결정해야 할까?

이때도 설렘을 힌트로 활용한다. 길은 각자 직접 찾아야
만 한다. 마음을 사로잡는 방향이 여러 개라면 한 번에 하나
이상의 실험을 크래프팅 단계로 가져올 수도 있다. 한꺼번에
여러 작업을 하면 거리두기라는 유익한 감각을 얻을 수 있다.

하나에만 집중하면 터널 시야에 빠지기 쉽다. 프로젝트
가 올바른 방향으로 진행되는 것처럼 보이지만 너무 가까이
에 있어서 제대로 보지 못할 수 있다.

그럴 때는 잠시 물러났다가 새로운 눈으로 바라보면 다

음 단계가 훨씬 명확해진다. 잠깐 다른 프로젝트로 옮겨가서 다른 유형의 다른 생각 근육을 움직여준다. 그러면 보이지 않았던 길이 드러나기도 한다. 원래는 며칠, 몇 주, 몇 달 또는 몇 년이 걸릴 수도 있는 일이다.

한 작업 세션에서도 여러 프로젝트를 오가면 도움이 될 수 있다.

씨앗 하나에 너무 큰 힘이 담겨 있어서 오직 거기에만 집중해야 할 때도 있다. 선택은 당신 몫이다.

실험 단계에서 우리는 씨앗을 심고 물을 주고 싹이 햇빛을 받아 자라날 시간을 주었다. 자연의 섭리에 맡겼다. 세 번째 단계에서는 자신이 프로젝트로 들어가 어떤 영향을 줄 수 있는지를 알아보게 된다.

실험 단계와 크래프팅 단계가 순차적으로 분명하게 구분되어 있지 않은 이유도 그래서다. 보통은 둘 사이를 왔다 갔다 한다. 우리가 더하는 것이 자연이 주는 것만큼 훌륭하지 않을 때가 종종 있기 때문이다. 그 사실을 깨닫는 순간 작품을 만들던 손을 멈추고 자연이 멈춘 곳으로 돌아가야 한다.

실험 단계에서는 씨앗의 역량이 중요하지만 크래프팅 단계에서는 우리의 필터가 기준이다. 지금까지 살아오면서 경험한 모든 것을 검토하면서 연결 고리를 찾는다. 이것은 무엇을 떠오르게 하는가? 무엇과 비교할 수 있는가? 살아오면서 인식한 무엇과 관련이 있는가?

크래프팅 단계에서는 자연스럽게 발전된 프로젝트를 가지고 시작한다. 그 안에 담긴 잠재력을 알아보고 무언가를 더하거나 빼거나 합쳐서 더 키운다.

크래프팅 단계에서는 만들기만 하지 않는다. 허물기도 한다. 작품 개발의 목표는 작게 쳐내는 가지치기 과정을 통해 달성될 수 있다. 핵심적인 요소에 더 큰 에너지와 초점이 향할 수 있도록, 어떤 디테일과 방향을 제거할지 결정한다.

⊙

크래프팅 단계는 힘들지만 항상 그렇지는 않다. 아이디어의 실행보다 형식화에 더 초점을 맞추는 예술가들도 있다. 그리고 크래프팅 단계를 아웃소싱으로 진행하는 프로젝트도 있다.

앤디 워홀의 그림 중에는 그가 아이디어를 제공하고 원작자 권리도 유지했지만 기계나 다른 예술가들에 의해 그려진 것도 많다. 60년대의 일부 유명 캘리포니아 록 밴드들은 앨범 연주를 직접 하지 않았다. 다작 소설가들은 캐릭터와 스토리라인만 직접 구상하고 글쓰기 작업은 다른 작가들에게 맡기기도 한다.

이 노동 집약적인 크래프팅 과정을 직접 수행하는지 아닌지는 옳고 그름의 문제가 아니다. 프로젝트에 따라 다르

다. 훌륭한 작품을 만들기 위해서라면 디테일에 긴밀하게 개입하든 한 걸음 물러나든 필요한 방법을 쓸 수 있다는 개방적인 태도가 있으면 좋다.

예술가는 어떤 프로젝트에서는 작업의 모든 측면에 관여해야 한다고 느낄 것이다. 그도 그럴 것이 크래프팅이라는 물리적 행위는 예술에 대한 더 큰 이해와 디테일에 대한 더 직접적인 통제를 가능하게 해줄 수 있다. 하지만 예술가가 다른 사람들에게 작업을 맡기고 마에스트로 또는 디자이너의 역할을 수행해야 더 매끄럽게 진행되는 프로젝트도 있다.

크래프팅 단계는 버겁게 느껴질 수 있다. 그러나 또 다른 놀이의 기회라고 생각하면 도움이 된다. 전체 과정에서 이 단계를 가장 좋아하는 예술가들도 있다. 그들은 일련의 지침에 따라 물리적이고 아름다운 무언가를 만들어내는 일에서 자연스러운 기쁨과 성취감을 느낀다. 이 단계에 쏟아붓는 사랑과 관심은 최종 결과물에서 확실하게 보상받을 수 있다.

모멘텀

이전의 단계들처럼 경계선이나 시간 제한이 없으면 크래프팅 단계는 필요 이상으로 길어질 수 있다.

충분한 정보가 모이고 비전이 명확해지면 완료 기한을 정하는 것이 도움될 수 있다. 더 이상 선택권이 무한하지 않다. 크래프팅 단계에서는 개방성이 줄어든다. 결승선이 분명하게 보이지 않을 수도 있지만 핵심적인 요소는 이미 다 있다.

대본으로 스토리보드를 만들었다고 해보자. 스토리보드에서 완성된 영화로 나아가는 것은 기계적인 과정이다. 물론 그 과정에도 예술과 영감이 개입되고 수많은 선택이 따르지만 앞에 펼쳐진 길은 분명하다. 창조 작업의 범위가 좁아졌다.

만족스러운 청사진이 있으면 여러 가지 방식으로 건물을 지을 수 있다. 개발된 프로젝트가 원래 계획대로 훌륭하

게 진행되고 있는지 계속 확인하기만 한다면 마음에 드는 버전이 여러 개 나올 수 있다. 기본적인 구조에 힘이 있기 때문이다.

프로젝트가 건물이라면 어떤 건축 자재를 쓸지, 어떤 스타일의 창문을 달 것인지 선택한다. 취향에 따라 선택해도 건물의 본질에는 변함이 없다. 디테일은 물론 중요하지만 전체 프로젝트를 침몰시키지 않는다.

크래프팅 단계에서 마감일은 최종 마감일이 아니다. 희망 완료일에 가깝다. 실행 전반에는 예상 밖의 일이나 탐구의 요소가 여전히 존재하며 언제든 실험 단계로 돌아갈 수 있다.

크래프팅 단계에서 예술가는 외부의 압력에 따라 완료일을 확실하게 정해야 할 수도 있다. 준비가 완료되고, 공식적으로 외부에 알린다. 그런데 작품의 완성을 향해 부지런히 작업하는 도중에 완전히 새롭고 더 마음에 드는 방향이 나타날 수 있다. 그러나 방향을 틀 시간이 도저히 없다. 그러면 차선의 결과로 타협해야만 한다.

예술가의 목표는 단순히 작품 제작이 아니다. 가능한 최고의 작품을 만드는 것이다. 기업은 분기별 수익과 생산 일정의 관점에서 생각한다. 예술가는 시대를 초월한 탁월함의 관점에서 생각한다. 스스로의 동기 부여를 위해 마감일을 정했지만, 책임감에 도움이 되는 게 아니라면 그걸 다른 이들과 공유할 필요는 없다.

크래프팅 단계가 거의 끝나가면, 확정 마감일에 대해 생각하기 시작한다.

$$\odot$$

크래프팅 단계에는 역설이 있다. 최고의 작품을 만들려면 서두르지 말고 인내심을 가져야 하지만 미루지 않고 신속하게 작업하는 것도 필요하기 때문이다.

이 단계에 너무 오래 머무르면 많은 함정에 빠질 수 있다. 우선은 단절이다. 훌륭한 작품을 만들고 있을 때 필요 이상으로 계속 붙잡고 있으면 갑자기 처음부터 다시 시작하고 싶어진다. 예술가가 변했기 때문일 수도 있고 세상이 변했기 때문일 수도 있다.

예술은 창작 기간 동안 예술가의 내면과 외부 세계를 반영한다. 기간이 길어지면 자신의 존재 상태를 작품에 담아내는 예술가의 능력에 문제가 생긴다. 또는 작업에 대한 열정과 연결 고리가 사라질 수도 있다.

데모열병(demoitis. 초안을 뜻하는 demo와 열광을 뜻하는 ~itis가 합쳐진 말 − 옮긴이주)이라고 불리는 또 다른 난제도 있다. 데모열병은 아티스트가 첫 번째 초안에 너무 오랫동안 매달려 있을 때 발생하는 현상이다.

미완성된 프로젝트를 오래 끌어안고 있으면서 특정 버

전의 초안에 너무 자주 노출되면 예술가의 마음속에서 그것이 최종적인 형태로 자리잡을 위험이 발생한다. 뮤지션은 노래의 데모 버전을 녹음하고 수천 번 들으면서 최고의 버전으로 발전시키려고 애쓸 것이다. 하지만 데모 버전이 머릿속에 너무 깊이 새겨져서 조금이라도 변화를 주는 것 자체가 신성모독처럼 느껴진다. 작품의 초기 버전에 집착하면 프로젝트가 잠재력을 펼치기 어려워진다.

데모열병을 피하는 간단한 방법이 있다. 실제로 개선 작업을 할 때 외에는 초기 버전을 듣거나 읽거나 연주하거나 보거나 친구들에게 보여주지 않는 것이다. 일단 크래프팅 작업을 최대한 멀리까지 진행한 후, 미완성작을 반복적으로 보지 말고 잠깐 뒤로 물러나 있어라. 미완성품을 표준 버전으로 받아들이지 않으면, 성장과 변화, 개발이 계속될 수 있다.

위대한 작품이 매우 빠르게 만들어지는 것도 가능하다는 사실을 기억하자. 프로젝트 아이디어를 5분 만에 스케치하고 그냥 놓아둘 수도 있고, 커다란 잠재력이 느껴지는 씨앗을 발견하고 위대한 작품으로 만들기 위해 몇 시간 또는 몇 년을 애쓸 수도 있다. 하지만 5분 만에 탄생한 스케치나 데모가 씨앗이 가장 순수하게 표현된 최고의 버전일 수 있다. 이리저리 꾸며본 후에야, 혹은 잠깐 옆으로 물러난 다음에야 이 사실을 깨달을 수 있을지 모른다.

예술가가 마주치는 또 다른 장애물은 작품에 대한 비전이 자신의 표현 능력을 벗어나는 것이다. 드럼라인이 머릿속에 있지만 리듬이 복잡해서 연주하지는 못한다. 춤이 그려지지만 직접 우아하게 출 수는 없다. 다음 단계로의 도약이 불가능해 보일 것이다.

이런 순간에는 의욕이 꺾이기 쉽다. 마음속의 판타지 버전을 작품의 실제 가능성으로 착각한다. 물론 어떤 작품에 대해 머릿속으로 떠올린 개념이 거의 직접적으로 물리적 영역으로 옮겨질 때도 있다. 하지만 너무 이상화된 비현실적 버전일 수도 있다. 그런가 하면 내가 떠올린 비전이 작품이 나아가야 할 방향일 때도 있다. 그 과정에서 예상치 못한 새로운 목적지에 도착했음을 알게 되기도 한다.

거대하지 않은 비전이 오히려 작품을 올바른 장소에 놓아줄 수도 있다. 상상의 규모가 프로젝트의 현실적인 버전을 실행하는 데 방해되지 않아야 한다. 그것이 실행 불가능해 보이는 비전보다 훨씬 더 낫다는 것을 깨달을 수 있을지도 모른다.

⊙

크래프팅 단계에 머물러 있을 때는 완성된 초안을 만드는 것을 목표로 삼아야 한다. 탄력을 유지하라. 작품을 만들

다가 막히는 부분이 생기면 멈추지 말고 어려운 부분을 피해 가라. 당연히 순차적으로 작업하고 싶겠지만 막힌 부분을 건 너뛰고 다른 부분을 먼저 끝낸 다음 돌아가라.

전체적인 맥락이 드러나면 어려운 부분의 해결책이 저절로 나타나기도 한다. 양쪽 지점에 무엇이 있는지 분명하게 알아야 두 지점을 잇는 다리를 만들기가 쉬워진다.

건너뛰기의 좋은 점은 또 있다. 한 지점에서 막혔을 때 작업의 절반밖에 끝내지 못했다고 생각하면 압도적으로 느껴질 수 있다. 하지만 나머지 부분을 끝낸 다음에 건너뛰었던 부분으로 돌아가면 프로젝트의 완성되지 않은 부분이 5~10퍼센트밖에 남지 않았으므로 더 쉽게 끝낼 수 있을 것 같은 느낌이 든다. 끝이 보이면 일을 끝내려는 동기가 더 강해진다.

퍼즐의 가운데 한 조각을 들고 텅 빈 테이블을 마주하면 어디에 놓아야 할지 결정하기가 어렵다. 하지만 그것을 제외한 모든 조각이 완성된 상태라면 어디에 놓아야 하는지 정확히 알 수 있을 것이다. 보통은 예술에서도 똑같다. 작품의 더 많은 부분이 보이면 마지막 디테일을 마땅히 있어야 할 곳에 우아하게 가져다 놓을 수 있다.

예술은 어떤 일을 능숙하게 하고,

디테일에 주의를 기울이고,

자신의 전부를 가져와

최고의 작품을 만드는 것이다.

자만과 허영심, 자기 미화, 타인의 인정을

초월하는 일이다.

관점

⊙

예술의 목표는 완벽함을 얻는 게 아니다. 내가 누구인지, 세상을 어떻게 바라보는지 다른 이들에게 공유하는 것이다.

예술가들은 우리가 어떤 식으로든 알지만 미처 보지 못하는 것을 볼 수 있게 해준다. 그것은 우리와 전혀 다른 독특한 세계관일 수 있다. 그런가 하면 기적처럼 내 관점과 똑같을 수도 있다. 마치 예술가가 내 눈을 빌리기라도 한 것처럼. 어느 쪽이든 예술가의 인식은 우리가 누구이고 누가 될 수 있는지를 일깨운다.

예술이 가슴에 와닿는 한 가지 이유는 인간이 서로 너무 비슷하기 때문이다. 우리는 작품 속에 담긴 공통적인 경험에 끌린다. 그 안의 불완전함까지도 포함해서. 자신의 일부를 발견하고 이해받는 기분, 연결됨을 느낀다.

심리학자 칼 로저스Carl Rogers는 "개인적인 것이 보편적인 것이다"라고 말했다. 개인적인 것이 예술을 중요하게 만든다. 그림 실력이나 음악적 기교, 스토리텔링 능력이 아니라 관점이 그렇다.

예술과 다른 분야의 차이점을 생각해보자. 예술에서는 개인의 필터가 작품의 결정적인 요소다. 하지만 과학이나 기술의 목표는 다르다. 우리가 예술을 만드는 이유는 다른 사람에게 유용한 것을 만들기 위함이 아니다. 우리는 자신을 표현하기 위해 창조한다. 내가 누구인지, 여정의 어느 지점에 놓여 있는지.

관점이 일관적일 필요는 없다. 관점은 단순하지도 않다. 우리의 관점은 다양한 주제에 따라 다르기도 하고 때로는 모순을 보이기도 한다. 관점을 단 하나의 우아한 표현으로 좁히는 것은 비현실적이며 가능성을 제한하는 일이기도 하다.

어떤 관점이든 확고하고 진정성 있게 세상과 공유하는 한 예술의 근본적인 목적을 이루는 것이다.

예술 작품을 만든다는 것은 누군가의 숨겨진 모습을 비춰주는 거울을 만드는 것과 같다.

⊙

관점은 요점과는 다르다.

요점은 의도적으로 표현된 아이디어를 뜻한다. 관점은 의식적이든 무의식적이든 작품을 출현하게 한 시각이다.

요점이 우리를 어떤 예술 작품에 주목하게 만드는 경우는 드물다. 우리는 아이디어 그 자체가 아니라 예술가의 필터가 그 아이디어를 어떻게 굴절시키는가에 끌린다.

자신의 관점을 아는 것은 아무 소용이 없다. 그것은 이미 존재하며 배경에서 작동하고 계속 변화한다. 의도적으로 관점을 묘사하려고 하면 거짓 표현으로 이어질 때가 많다. 정확하지 않고 제한적인 관점에 대한 이야기에 매달리게 된다.

심리학자 웨인 다이어Wayne Dyer는 오렌지를 짜면 당연히 오렌지 주스가 나오듯 우리를 쥐어짜면 우리 안에 있는 본질이 나온다고 했다. 거기에는 우리 자신도 미처 알지 못했던 관점도 들어 있다. 관점은 당신이 만드는 예술과 당신이 공유하는 견해에 녹아 있다.

작품을 완성하고 한참 후에 돌아보았을 때 그 안에 담긴 자신의 진정한 관점을 이해하게 되기도 한다.

요점을 꼭 드러낼 필요는 없다. 저절로 나타나게 되어 있으니까. 진정한 요점은 이미 인식과 창조의 순수한 행위 속에서 만들어진다. 이 사실을 알면 자유로워진다. 압박감이 조금은 줄어든다. 작품이 왜 성공적인지 이해하거나, 다른 사람들이 내 의도를 과연 이해해줄지에 대한 걱정을 줄일 수 있다. 자유로워진다. 현재에 머무르며 재료가 우리를 통해

들어오게 하고, 길을 비켜 작품이 완성되게 한다.

예술의 위대함은 직관적인 차원으로 느껴질 때가 많다. 당신의 자기표현이 관객들에게도 자기표현의 기회를 제공한다. 내 작품이 그들의 가슴에 닿는다면 내 목소리가 전해졌는지, 이해받았는지는 중요하지 않다.

사람들이 당신 작품을 이해할 것인지에 대한 걱정은 접어두자. 그런 생각은 예술에도 관객들에게도 방해가 된다. 사람들은 어떻게 생각하거나 느껴야 하는지 정해주는 것을 좋아하지 않는다. 위대한 예술은 자기표현의 자유를 통해 만들어지고 개개인의 해석의 자유를 통해 받아들여진다.

예술은 대화를 닫는 것이 아니라 연다. 그리고 그 대화는 우연히 시작될 때가 많다.

⊙

사람들은 남들과 어우러지기를 원한다.

우리는 자신에게 들어오는 재료의 변화하는 흐름뿐만 아니라 주변 문화의 틀과 경계에도 자신을 맞추려고 한다.

그런데 위대한 예술이 과연 순응에서 나올 수 있을까? 우리의 고유한 관점을 부정한다면 과연 예술가의 존재 목적은 무엇인가?

예술가의 삶을 선택한 사람들은 자신의 필터를 선물로

받아들인다. 그것을 거부하는 것은 비극이다. 그 필터가 굴절시키는 빛은 개인의 고유한 예술적 가능성을 보여주는 풍경과도 같다. 예술 작품이 어떻게 진정으로 길티 플레저가 될 수 있겠는가?

$$\odot$$

비틀즈는 척 베리Chuck Berry와 더 셔를스The Shirelles 같은 미국의 로큰롤 아티스트들에게서 영감을 받았다. 하지만 비틀즈의 음악은 달랐다. 그들이 다르기를 원해서가 아니라 그들이 달랐기 때문에 달랐다. 세상은 열광했다.

모방이 진정한 혁신으로 바뀐 사례는 쉽게 찾아볼 수 있다. 어떤 예술가나 장르 또는 전통에 대한 낭만적인 비전은 새로운 무언가를 창조하게 할 수 있다. 전통에 가까운 이들과는 다른 관점으로 바라보게 하기 때문이다. 세르지오 레오네Sergio Leone 감독의 스파게티 웨스턴(이탈리아산 미국 서부개척시대 영화—옮긴이주)은 그가 흉내 내고자 했던 1940년대와 50년대의 미국 서부극과 비교하면 추상적인 사이키델릭 신화이다.

다른 예술가의 관점을 모방하는 것은 불가능하다. 같은 물에서 헤엄치는 것만 가능할 뿐이다. 그러니 자신만의 목소리를 찾아가는 여정에서 영감을 주는 작품들을 자유롭게 모방하자. 모방은 오랜 역사를 통해 효과가 증명된 유용한 방식이다.

⊙

그 영향력이 무엇인지 분명치 않을 때에도, 문화 속에는 과거와 현재, 미래 사이의 대화가 항상 존재한다. 우리는 창조자와 애호가로서 그 대화에 참여해 관점을 주고받고 대화를 진전시킨다.

우리는 새로운 것을 알게 되었을 때 자신이 어디에 있었고 또 어디로 갈 수 있는지에 대한 통찰을 얻는다. 앞으로 가는 것만 가능하다고 생각했을 수도 있다. 그런데 누군가 왼쪽으로 방향을 트는 것을 보고 나도 오른쪽으로 갈 수 있다는 사실을 깨닫는다. 그리고 내 우회전은 다른 누군가가 완전히 새로운 방향을 탐험해보도록 영감을 줄 것이다.

이 공생 관계는 영원히 반복된다. 문화는 당신이 누구인지에 영향을 준다. 당신이 누구인지는 당신의 작품에 영향을 끼친다. 그리고 당신의 작품은 또다시 문화에 영향을 준다.

서로 다른 무수히 많은 관점이 동시다발적으로 공유되지 않는다면 미지의 세계를 향한 끊임없는 행진은 불가능할 것이다.

'세상에서 자신을 표현하는 것'과 '창의성'은 똑같은 말이다. 자신을 표현하지 않고 어떻게 자신이 누구인지 알 수 있겠는가.

똑같은 것에 변화 주기

크래프팅 단계에서 작업이 전혀 진전되지 않는 난관에 부딪힐 때가 있다. 작품을 포기하기 전에 단조로움에 변화를 줘보자. 작품을 처음 시작할 때처럼 흥분을 되살리는 것이다.

이 목표를 위해 내가 녹음 스튜디오에서 아티스트들에게 자주 제안하는 연습법이 있다. 우리는 이것을 결과에 대한 기대 없이 시도한다. 그저 흥분을 다시 불러일으키고 새로운 연주 방식을 시도하는 것이다.

연습법 가운데 몇 가지를 소개한다. 현재 난관에 부딪혔든 아니든, 당신 분야의 유사한 실험에 영감을 줄 것이다.

작게 나눠라

작업이 막힌 뮤지션에게 움직임을 만들어주기 위해 나

는 아주 작은 과제를 줬다. 매주 곡을 한 줄만 쓰라는 것이었다. 곡 쓰기에 전념했다면, 꼭 훌륭하거나 만족스러워야 할 필요는 없었다. 영감이 떠오른다면 더 많이 써도 되지만 필수는 아니다. 감당할 수 없을 것 같았던 작업을 작게 나누자 막혔던 창조의 길이 다시 뚫렸다. 그는 마침내 작곡 작업을 다시 시작했다. 예상보다 훨씬 더 빨리 나타난 결과였다.

환경을 바꿔라

작업에 변화를 주고 싶다면 환경 요소들을 바꾸는 것도 도움이 된다. 불을 끄고 어둠 속에서 연주하면 의식에 변화를 일으켜 단조로운 작업의 사슬을 끊을 수 있다. 실험해본 또 다른 변화로는 가수에게 마이크 앞에 서는 것이 아니라 손에 들게 하는 것, 밤이 아닌 이른 아침에 녹음하는 것 등이 있었다. 더 큰 변화를 주기 위해 어떤 가수는 거꾸로 매달려 노래하는 방법을 선택하기도 했다.

위기감에 변화를 줘라

외적인 환경을 바꾸는 것뿐만 아니라 내적 환경을 바꾸는 것도 가능하다. 만약 밴드가 이 노래를 연주하는 것이 이번이 마지막이라고 생각한다면 수많은 시도 중 한 번일 때와는 다른 마음가짐으로 연주할 것이다. 반대로 위기감을 낮추는 방법도 있다. 예를 들어 녹음하기 전에 리허설을 하면 최

고의 퍼포먼스를 끌어낼 수 있다.

관객을 초대하라

관객이 있으면 더 잘하는 아티스트의 녹음에는 관객을 몇 명 데려온다. 관객은 아티스트의 행동을 바꾼다. 프로젝트와 상관없는 단 한 명뿐이어도 충분하다. 아티스트에 따라 관객이 있으면 퍼포먼스를 과하게 할 수도 자제할 수도 있지만, 대부분은 더 집중하는 경향이 있다. 당신의 예술이 글쓰기나 요리처럼 퍼포먼스와 상관없는 것이라도 관찰자가 있으면 변화가 생긴다. 목표는 각각의 경우 당신이 최선을 다하게 해주는 매개 변수를 찾는 것이다.

맥락을 바꿔라

가수와 노래가 따로 노는 것처럼 느껴질 때가 있다. 배우가 읊는 대사가 아무 감흥도 일으키지 못하는 것과 비슷하다. 그럴 때는 노래 가사에 새로운 의미나 추가적인 뒷이야기를 만들면 도움이 될 수 있다. 오래전에 헤어진 소울메이트, 사이가 나빠진 30년 된 파트너, 한마디도 나눠보지 못한 길에서 마주친 사람, 혹은 어머니를 떠올리면서 부르는 사랑 노래는 각기 다르게 들릴 것이다.

나는 어떤 아티스트에게 여성을 떠올리며 만든 사랑 노래를 신에 대한 헌사로 불러보자고 제안한 적도 있다. 가사

를 바꾸지 않고도 같은 노래를 여러 다른 마음으로 불러보고 어떤 버전이 최고의 퍼포먼스를 끌어내는지 확인할 수 있다.

관점을 바꿔라

헤드폰의 볼륨을 극단적으로 크게 높이는 것도 스튜디오에서 가끔 사용하는 방법이다. 소리가 귀에서 폭발하면 자연스럽게 균형을 위해 훨씬 더 조용하게 연주하려는 반응이 나온다. 이 강제적인 관점 변화는 매우 섬세한 퍼포먼스를 끌어낼 수 있다. 소리가 더 커지면 안 되니까 보컬도 속삭임으로 변할 것이다. 반대로 가수가 더 크고 힘찬 목소리로 노래 부르게 하려면 헤드폰에서 보컬의 볼륨을 낮춰 목소리가 음악에 가려지게 만든다. 어떤 상황이든 어려운 과제를 맞닥뜨렸을 때 얼마든지 주변 환경을 적절하게 이용해서 원하는 기량을 발휘하게 할 수 있다.

콘서트 조명을 연주자가 관객들의 얼굴을 볼 수 있게 설치하는지, 보이지 않게 설치하는지에 따라서도 퍼포먼스가 달라진다. 만약 연주자가 인이어 모니터를 사용하고 자신이 연주하는 음악밖에 못 듣는다면 관객들의 함성을 들을 수 있을 때와 큰 차이가 있을 것이다.

다양한 시나리오에 따라 어떤 결과가 나타나는지 관찰하고 실험하면서 원하는 퍼포먼스를 찾아보면 효과적일 것이다.

다른 사람을 위해 써라

나는 곡을 직접 만드는 싱어송라이터들에게 이렇게 말하곤 한다. "당신이 정말로 좋아하는 아티스트가 다음 앨범에 수록될 곡을 만들어달라고 부탁했다고 생각해보세요. 과연 어떤 곡이 될까요?"

좋아하는 아티스트가 무대에서 공연할 곡이라고 생각하면서 노래를 만든다면 작업 과정에서 내가 빠진다. 자아라는 사슬을 끊을 수 있다. 여성의 심리를 노래한 아레사 프랭클린Aretha Franklin의 노래 〈(You Make Me Feel Like) A Natural Woman〉은 캐롤 킹Carole King과 게리 고핀Gerry Goffin이 만들었다. 놀랍게도 가사를 쓴 건 남성 쪽인 고핀이고 킹은 작곡을 맡았다.

가수는 시간이 지날수록 매번 똑같은 음악을 내놓을 위험이 있다. 나는 그런 일을 막기 위해 가수들에게 그들과 다른 스타일의 가사나 관점을 내놓는 아티스트와 일하라고 조언하기도 한다. 과시적인 스타일의 아티스트라면 좀 더 연약하고 부드러운 표현을 즐겨 사용하는 작사가를 선택할 수 있다. 당신의 작곡 스타일과 완전히 정반대 스타일을 가진 아티스트를 선택하면 흥미진진하다. 물론 노래가 꼭 좋으리라는 보장은 없다. 어떤 결과가 나올지 지켜보는 것 자체가 흥미롭다. 그리고 이것이 가끔은 당신을 올바른 길로 이끈다.

마찬가지로 이 방법도 모든 분야에 활용할 수 있다. 만

약 당신이 화가라면 좋아하는 작가가 만드는 신작이라고 생각하면서 작업에 임하면 새로운 길이 열리고 흥미로운 결과로 이어질 수 있다. 보통 예술가들에게는 자신의 예술 세계에 대한 인식이 있기 마련인데, 결국 그것이 한계로 작용한다. 자신에게서 벗어나 다른 사람의 예술 세계로 들어가보면 도움이 된다.

이미지를 추가하라

어떤 밴드의 앨범을 작업할 때 키보드 솔로에서 작업이 막힌 적이 있었다. 분위기가 어울리지 않았다. 좀 더 웅장한 느낌을 원했다. 우리는 참고 자료로 음악이 아니라 어떤 장면을 제시했다. 전투가 끝난 이후에 대한 묘사였다. "나무와 식물로 뒤덮인 아름다운 초록의 언덕을 상상해보라. 숨이 턱 막힐 정도로 아름다운 풍경이다. 전투가 막 끝났고 연기가 언덕을 타고 내려가고 그 길을 따라 부상자들이 도와줄 사람들이 오기만을 기다리며 누워 있다." 우리는 그 장면을 아주 생생하게 그려냈다. 그 분위기로 연주를 요청하고 녹음을 시작했다. 키보드가 훌륭하게 연주를 시작했다.

이후로 나는 아티스트들과 이 기법을 꾸준히 활용했다. 이미지와 우리가 듣고 싶은 음악의 연결 고리가 무엇인지조차 모를 때도 많다. 특정 이미지나 이야기를 떠올려보거나, 영화에 삽입할 음악이라고 상상하면서 연주하기 시작하면

방향성이 좀 더 분명해진다.

정보를 제한하라

작곡가가 밴드에게 스튜디오에서 녹음할 곡의 데모를 보낼 때, 나는 밴드 멤버들에게 데모에 들어간 음악적 선택에 대한 정보를 주지 않는다. 일반적으로 멤버 한 명, 보통은 기타리스트에게 데모를 줘서 화음을 익히게 한다. 그걸 기타리스트가 가사 시트에 기보해서 멤버들에게 주는 것이다.

기타리스트와 보컬은 연주에서 암시되는 속도 외에는 리듬에 대한 언급이 전혀 없는 상태로 퍼포먼스에 임한다.

훌륭한 뮤지션들과 함께 작업할 때 이 방법은 그들이 곡에 자유롭게 자신을 더 많이 담을 수 있게 해준다. 즉, 단순히 개선된 버전의 데모를 녹음하는 것이 아니라, 창의력과 선택 능력을 마음껏 발휘해서 노래를 종종 예상치 못한 완전히 새로운 방향으로 데려가는 것이다. 여러 접근법을 시도한 후 결과가 좋지 않다면 그때 데모를 다시 들어볼 수 있지만 그런 일은 거의 없다.

여기에서 원칙은 함께 일하는 사람들이 창조 과정에 방해가 될 수 있는 것들을 경험하지 못하도록 보호하고 제한하는 것이다. 대략적인 스케치 정도로만 정보를 제한한다. 창조자가 작품에 모든 것을 다 쏟아부으려면 가장 커다란 자유가 주어져야 한다. 시나리오 작가에게 각각 책과 개요, 한 문

장을 주고 대본을 쓰라고 한다면 저마다 매우 다른 결과물이 나올 것이다.

이 연습법들은 결코 고정불변의 것이 아니다. 다양한 관점이나 조건을 마련해서 당신이나 협업자들이 어디에 도달하는지 시험하는 데 목적이 있다. 이 실험을 자신만의 버전으로 만들어라. 일부 방법을 그대로 활용하면서 변수를 바꾸거나, 적절한 타이밍에 그 변수를 없앨 수도 있다. 방법 자체는 그렇게 중요하지 않다. 평소의 방식을 벗어나게 해주는 구조를 마련해서, 앞으로 나아가는 새로운 길을 탐색하는 것이 목표다.

완료 단계

크래프팅 단계를 거치면서 작품이 개선되면 가능한 모든 옵션을 충분히 탐색한 지점에 이른다.

씨앗이 완전하게 표현되었고 가지치기도 만족할 만큼 했다. 이제 더하거나 뺄 것이 남아 있지 않다. 작품의 본질이 분명하다. 이 순간 성취감이 느껴진다.

이제 여기에서부터 창조 과정의 마지막 움직임으로 나아간다.

완료 단계에서 우리는 발견과 크래프팅을 뒤로한다. 우리가 만든 아름다운 작품이 눈앞에 있으니 이제 최종적인 형태로 다듬어서 세상에 내놓아야 한다.

프로젝트마다 마무리와 미세 조정 작업이 모두 다르다. 그림을 액자에 넣거나 영상의 색깔을 보정하고 노래의 최종

믹스를 다듬거나 문장이 정확한지 원고를 다시 읽는 것처럼 간단할 수도 있다.

창조 행위의 다른 단계들과 마찬가지로 완료 단계도 이전 단계들과 분명하게 선으로 구분되지 않는다. 작품을 공개하기 위해 준비하는 과정에서 할 일이 발견될 수도 있다. 수정, 추가, 삭제, 기타 변경이 필요할 수 있다. 그러면 크래프팅 단계나 실험 단계로 돌아가 다시 한번 앞으로 나아가야 한다.

완료 단계는 조립 라인의 마지막 정거장이라고 생각할 수 있다. 완성된 제품이 당신의 최고 기준을 충족하는지 검사한다. 기준을 충족하지 못하면 개선을 위해 돌려보낸다. 기준을 충족하면 승인하고 밖으로 내보낸다. 그리고 무엇이 되었든 다음 작품을 위한 작업이 시작된다.

⊙

프로젝트가 완료에 가까워졌다고 느껴지면 다른 관점에 노출시키는 것이 도움될 수 있다.

이때의 목적은 피드백을 받는 것이 아니다. 이것은 당신의 작품, 당신의 표현이니까. 중요한 관객은 당신뿐이다. 따라서 스스로 이 작품을 새롭게 경험해봐야 한다.

다른 사람을 위해 음악을 연주하면 혼자 들을 때와는 완전히 다르게 들린다. 마치 다른 사람의 귀를 빌린 것처럼. 꼭

외부적인 관점을 찾아야 할 필요는 없다. 자신의 관점을 넓히는 게 관건이다.

만약 에세이를 써서 친구에게 준다면 친구의 관점을 들어보기도 전에 그 작품과 나의 관계가 달라진다. 그것을 멘토에게 주면 또 관점이 다르게 바뀔 것이다. 우리는 자신의 작품을 다른 사람에게 공유할 때 스스로를 심문한다. 작업할 때 묻지 않은 질문들을 스스로에게 던진다. 이렇게 작품을 주변 사람에게 제한적으로 공유하기만 해도 근본적인 의구심이 드러날 수 있다.

누군가 피드백을 준다면 귀 기울여 작품이 아니라 그 사람을 이해하려고 노력하라. 사람들은 피드백을 줄 때 작품보다 자기 자신에 대해 더 많이 말할 것이다. 알다시피 사람은 저마다 고유한 눈으로 세상을 바라본다.

피드백이 핵심을 찌를 때도 있다. 의식적이든 무의식적이든 우리가 느끼는 바와 맞아떨어져서 개선할 부분이 발견될 수도 있다. 그런가 하면 피드백이 신경을 거슬러서 방어적이 되거나 작품에 대한 믿음을 잃는 일도 생긴다.

그럴 때는 한걸음 물러나 마음을 리셋하고 중립적인 태도로 돌아가는 것이 도움될 수 있다. 비평은 우리가 작품에 새로운 방식으로 개입하도록 해준다. 비평을 수긍할 수도 있고 원래의 직감을 더욱더 강하게 밀고 나갈 수도 있다.

난관은 예전에 미처 몰랐던 측면의 중요성을 발견하고

집중하게 해주기도 한다. 그 과정에서 작품과 자신에 대한 이해가 한층 깊어진다.

피드백을 통해 제공되는 솔루션 중에는 별로 유용해 보이지 않는 것들도 있다. 하지만 무조건 버리지는 말자. 미처 깨닫지 못한 근본적인 문제를 지적하고 있지는 않은지 한 번 더 생각해본다.

예를 들어, 노래의 브릿지를 없애라는 제안이 들어왔다면 "브릿지 부분을 재검토하면 좋겠다" 정도로 해석할 수 있다. 이를 통해 곡의 전체적인 맥락에서 브릿지를 바라볼 수 있다.

만약 진정으로 혁신적인 작품을 만들었다면 그 작품에 끌리는 사람만큼이나 낯설게 느끼는 사람들도 많을 것이다. 최고의 예술은 관객을 분열시키기 마련이다. 모든 사람이 마음에 들어 한다면 별로 혁신적이지 않다는 뜻이다.

결국 작품은 당신 마음에 들어야 한다. 그건 당신을 위한 것이니까.

⊙

작품은 언제 완성되는가?

그 답을 알려주는 공식이나 방법은 없다. 직감으로 알 수 있을 뿐이다.

'작품은 당신이 완성되었다고 느낄 때 완성된다.'

창조 작업의 초기에는 마감일을 정하지 않지만 완료 단계에서는 마감일이 있으면 집중력이 더 커져서 작업을 끝내는 데 도움이 될 수 있다.

예술은 시간에 맞춰 만들어지지 않는다. 하지만 시간에 맞춰 끝날 수는 있다.

어떤 사람들에게는 완료 단계가 창조 과정에서 가장 어려운 부분이다. 그들은 작품을 품에서 떠나보내는 것을 완강하게 거부한다. 이 단계 전까지는 점토가 여전히 말랑했다. 무엇이든 바꿀 수 있었다. 하지만 점토가 굳으면 우리는 통제력을 잃는다. 이 영구성에 대한 두려움은 예술뿐만 아니라 어디서든 쉽게 찾아볼 수 있는데 헌신 공포증이라고도 한다.

마지막 장이 막 끝나려고 할 때 완성을 미룰 핑계를 생각해내는 것이다.

작품에 대한 믿음이 갑자기 사라져서 그럴 수도 있다. 갑자기 부족하게 느껴진다. 실제로 있지도 않은 결함을 찾아내고 별로 중요하지도 않은 수정을 한다. 마치 신기루를 보듯 아직 발견하지 못한 더 나은 선택이 있을 거라고 믿는다. 작업을 계속한다면 언젠가 분명 닿을 수 있을 것만 같다.

앞에 놓인 지금 이 작품이 나를 영원히 정의한다고 생각하면 품에서 떠나보내기가 쉽지 않다. 완벽함에 대한 강한 욕구가 밀려온다. 압도당해서 그 자리에 얼어붙어버리고 작품을 아예 폐기하는 것이 앞으로 나아가는 유일한 방법이라

고 자신을 설득하기까지 한다.

예술가가 장애물을 극복하고 작품을 세상에 내놓아야만 세상이 그의 예술을 즐길 수 있다. 어쩌면 세상에는 우리가 모르는 훌륭한 예술가가 있을지도 모른다. 하지만 그들이 이 단계를 건너지 못했기 때문에 우리는 그들을 알지 못한다.

작품이 결코 나를 완전하게 보여주는 것이 아니라 이 순간의 나를 비춰주는 것뿐이라는 사실을 기억한다면 작품을 세상에 내놓기가 좀 더 쉬워질 것이다. 작품을 계속 내보내지 않으면 그것은 더 이상 지금의 나를 보여주지 않게 된다. 일 년 후의 우리는 그것과 전혀 다른 작품을 만들도록 안내될 테니까. 작품에는 시기적절함이 있다. 계절이 지나면서 작품에 담긴 가치가 바랠 수 있다.

작품을 계속 붙잡고 있는 것은 몇 년 동안 똑같은 날짜의 일기를 쓰는 것과 같다. 순간과 기회를 잃는다. 다음 작품에 생명이 불어넣어지지 못한다.

의심과 숙고가 작품의 완성을 꺾으면 일기장의 얼마나 많은 페이지가 비어 있겠는가? 이 질문을 마음속에 새긴다면 좀 더 자유롭게 앞으로 나아갈 수 있을 것이다.

그 무엇도 영구적이지 않은 환경에서 우리는 정적인 인공물을 만든다. 영혼의 기념품을. 우리는 그것이 10년, 20년, 세월이 계속 흘러도 사람들의 가슴에 메아리를 일으키고 영원히 살아가기를 바란다. 물론 그런 작품도 있지만 그러지

못하는 것들이 더 많다. 어떨지 알 수 없으니 우리는 계속 작품을 만들 수밖에 없다.

지금의 당신을 비추어주는 작품을 세상에 내놓을 시간은 바로 지금이다. 이후에 시작하는 모든 새로운 프로젝트는 당신에게 도착한 원재료를 전달하는 또 다른 기회가 된다. 또다시 공을 칠 기회. 또다시 세상과 이어질 기회. 마음의 일기를 채울 기회.

작품을 세상에 내놓는 것에 대한 걱정은 더 깊은 불안에서 비롯된 것일 수 있다. 남들이 나를 판단할까봐, 오해받을까봐, 무시당할까봐, 나를 싫어할까봐 두려워서일지도 모른다. 다른 아이디어가 또 떠오를까? 이렇게 좋은 아이디어가 다시 떠오를까?

누가 신경 쓸까?

완성된 작품을 내보내는 과정은 자신 또는 작품이 사람들에게 어떻게 받아들여질지에 대한 생각을 내려놓는 것이기도 하다. 예술 작품을 만들 때 관객은 가장 나중에 고려해야 할 부분이다. 마음에 드는 작품이 완성될 때까지 그 작품이 어떻게 받아들여질지, 어떤 식으로 세상에 내놓아야 할지는 생각하지 말자.

작품이 완벽해야 한다는 이야기가 아니다. 자신이 참여한 그 어떤 작품을 보더라도 결점이 보일 것이다. 완성했을 때는 보이지 않았던 것들이 지금은 보인다. 바꿀 부분은 언제까지나 생길 것이다. 올바른 버전은 없다. 모든 예술 작품은 하나의 버전에 불과하다.

예술 작품을 만드는 가장 큰 보상은 작품을 공유할 수 있다는 것이다. 받아줄 관객이 없어도 무언가를 만들어 세상에 내놓는 근육을 단련한다. 작품을 끝내는 것은 성장을 위한 좋은 습관이다. 그것은 자신감을 높여준다. 비록 지금 불안하더라도 작품을 내놓는 횟수가 많아질수록 불안감의 무게는 줄어든다.

너무 많이 생각하지 마라. 완성된 작품이 만족스럽고 친구에게 보여줄 정도라면 세상에도 보여줄 때가 된 것이다.

이 마지막 단계는 새로운 씨앗을 심을 수 있는 비옥한 시간이다. 다음 작품에 대한 흥분감이 현재의 작품을 마무리하는 데 필요한 에너지를 가져다줄 수 있다. 새로운 아이디어가 떠오르기 시작하면 현재의 프로젝트에 집중하는 것이 힘들 수도 있다. 행복한 고민이다. 다음 프로젝트에 담긴 생명력은 종종 우리를 현재 작품의 황홀경에서 깨어나게 한다. 다른 아이디어가 나를 비춰주고 있어서 지금 이 작품을 빨리 끝내고 싶어진다.

무엇이 다음 프로젝트를 위한 시간을 말해주는가?

그저 예정된 시간이, 날짜가 되었기 때문인가?

아니면 작품 스스로 그만 놓아줄 때라고 말하는가?

풍요의 마인드셋

예술의 원재료는 우리 안에서 강처럼 흐른다. 우리가 작품과 아이디어를 공유할 때마다 다시 채워진다. 그것을 안에만 가둬둬서 강이 흐르지 못하게 하면 새로운 아이디어가 빨리 나오지 못한다.

풍요의 마인드셋에서는 강이 절대 마르지 않는다. 아이디어가 항상 샘솟는다. 새로운 아이디어가 계속 떠오르리라는 믿음이 있어서 자유롭게 작품을 세상에 내놓는다.

하지만 결핍의 마인드셋으로 살아가면 훌륭한 아이디어를 쌓아두기만 한다. 코미디언이 최고의 각본을 써놓고도 조금 더 화려한 무대가 찾아올 때까지 사용하지 않고 기다린다. 재료를 사용해야만 새로운 재료가 들어온다. 작품을 세상에 공개할수록 만드는 기술도 더 좋아진다.

결핍의 마인드셋으로 살아가면 침체가 일어난다. 프로젝트를 영원히 붙잡고 있으면 다른 프로젝트로 나아갈 수가 없다. 아이디어 가뭄에 대한 두려움과 완벽주의에 대한 욕구가 우리를 앞으로 나아가지 못하게 하고 강의 흐름을 막는다.

풍요의 마인드셋과 결핍의 마인드셋에 모두 적용되는 법칙은 이것이다. 사람은 생각하는 대로 된다는 것. 가치 있는 아이디어나 재료가 충분하지 않다고 생각하는 제한적인 마음으로는 우주가 제공하는 영감을 보지 못한다.

강의 흐름도 느려진다.

풍요의 마인드셋으로 살아가면 작품을 완성하고 세상에 내놓는 역량도 커진다. 이용할 수 있는 아이디어가 많고 만들 수 있는 훌륭한 예술도 많으므로 시작하고 끝내고 다음으로 넘어가기를 반복한다.

만들 작품이 하나뿐이고 그 작품이 끝나면 은퇴해야 한다고 생각한다면 끝내고 싶은 욕구가 들지 않는다. 이 작품이 내 삶을 정의하는 작품이라는 마음으로 다가간다면 비현실적인 이상을 목표로 끝없이 수정하고 다시 쓸 것이다.

뮤지션은 최선을 다하지 못했다는 두려움 때문에 앨범 발매를 연기할 수 있다. 하지만 앨범은 이 순간의 일기일 뿐이다. 이 순간 그가 누구인지를 보여주는 스냅숏일 뿐. 하루의 일기는 삶의 전체 이야기가 아니다.

일생의 작품은 개별적인 이야기가 담기는 그릇보다 훨

씬 크다. 우리가 만드는 작품은 기껏해야 이야기의 한 챕터일 뿐이다. 항상 새 챕터가 있고 그 다음에 또 새로운 챕터가 있다. 물론 개중에는 좀 더 훌륭한 챕터도 있지만 신경 쓸 필요가 없다. 우리의 목표는 자유롭게 한 챕터를 닫고 다음 챕터로 넘어가는 것이다. 원할 때까지 그 과정을 계속하며 살아가는 것이다.

예전 작품은 새 작품보다 낫지 않다. 새 작품이 예전 작품보다 낫지도 않다. 예술가의 일생에는 굴곡이 있기 마련이다. 과거에 황금기가 있었고 이미 지나갔다는 생각은 당신이 그렇게 생각할 때에만 사실이다. 그저 매 순간, 매 챕터마다 최선을 다하기만을 바라야 한다.

더 낫게 개선할 수 있는 것은 언제나 있다. 또 언제나 다른 버전을 만들 수도 있다. 만약 2년을 더 어떤 부분에 공을 들인다면 분명 변화가 생길 것이다. 하지만 더 나아질지 나빠질지는 알 수 없다. 확실한 건 달라지리라는 것뿐이다. 당신도 마찬가지다. 몇 년 동안 공들인 작품과 더 이상 부합하지 않는 모습으로 변했을 수 있다. 당신을 선명히 비추던 거울이 희미해져서 이제 그 작품은 거울이 아니라 당신의 옛날 사진처럼 보이기 시작한다. 연결이 끊겨버린 작품을 완성하고 공유하는 것은 맥 빠지는 일이다.

풍요를 인식하는 것은 가장 멋진 아이디어가 기다리고 있으며, 가장 위대한 작품이 아직 오지 않았다는 희망을 샘

솟게 한다. 활기찬 창조의 모멘텀 안에서 자유롭게 창조하고 세상에 내보내고 또 다른 것을 만들고 또 내보낼 수 있게 된다. 하나의 챕터를 만들 때마다 경험이 늘어나고 기술이 향상되고 진정한 나에게 한 걸음 더 가까이 다가가게 된다.

실험하는 사람과 끝내는 사람

대개 예술가는 두 가지 성향 중 하나에 속한다. 실험하는 사람 아니면 끝내는 사람이다.

실험하는 사람은 이것저것 가지고 놀거나 꿈꾸는 것을 매우 좋아해서 작품을 완성하고 공개하는 것을 어려워한다.

끝내는 사람은 실험하는 사람과 정반대다. 명확하고 신속하게 종점으로 이동한다. 실험과 크래프팅 단계에서 다양한 가능성과 대안을 탐구해보는 것에 그리 관심이 많지 않다.

만약 이들이 서로의 특징을 빌릴 수 있다면 큰 도움이 될 것이다.

끝내는 사람은 초기 단계에 더 많은 시간을 들이면 좋을 것이다. 최소한의 필요조건을 넘어서까지 글을 쓰고 다른 재료와 고려 사항 및 관점을 실험해본다. 창조 과정에서 예상

밖의 놀라움과 즉흥성이 들어올 공간을 허락하는 것이다.

실험하는 사람은 작업의 한 측면을 끝까지 완료해보면 도움이 될 것이다.

드로잉일 수도 있고 노래일 수도 있고 책의 한 챕터일 수도 있다. 무엇을 만들지 같은 기본적인 결정을 하는 것도 도움이 될 수 있다.

앨범을 예로 들어보자. 총 열 곡을 가지고 씨름하는 뮤지션이라면 우선 두 곡에만 집중한다. 초점을 정해서 작업을 관리하기 쉽게 만들면 변화가 일어난다. 작은 부분이라도 완성해보면 자신감이 생긴다.

2에서 3으로 가는 것이 0에서 2로 가는 것보다 쉽다. 3에서 막힌다면 건너뛰고 4번과 5번을 먼저 끝내라.

한 부분에 연연하지 말고 프로젝트의 최대한 많은 요소를 끝내라. 작업량이 줄어들었을 때 다시 돌아가면 훨씬 쉬워져 있을 것이다. 다른 부분을 마무리하면서 얻은 지식이 이전의 장애물을 극복하는 열쇠가 되기도 한다.

임시 규칙

　예술 과정에는 자신도 모르게 얽매인 규칙을 무시하거나, 내려놓거나, 약하게 만들거나, 뿌리 뽑는 일이 많이 포함된다. 규칙을 따라야만 하는 순간도 있다. 프로젝트를 정의하는 도구로서 규칙을 사용하는 것이다.

　재료와 시간, 예산의 제약이 없을 때는 선택지도 무한하다. 하지만 제약을 받아들이면 선택의 범위가 줄어든다. 의도적이든 필요에 의해서든 제약이 있을 때 그것을 기회로 받아들이면 도움이 된다.

　이를 프로젝트의 팔레트를 정의하는 것이라고 생각하라. 제약이 있으면 문제 해결의 특징이 훨씬 특수해져서 가장 명백한 해결책을 이용하는 것이 불가능할 수 있다. 해결책이 걸러내지면 작품에 새로운 특징이 부여되어 이전과 차

별화되므로 혁신적인 해결책이 나올 가능성이 있다. 새로운 문제는 독창적인 해결책으로 이어진다.

작가 조르주 페렉Georges Perec은 프랑스 알파벳의 가장 일반적인 문자인 e를 사용하지 않고 책을 썼다. 그 작품은 현대 문학에서 가장 유명한 실험적인 작품 중 하나가 되었다.

화가 이브 클랭Yves Klein은 팔레트를 한 가지 색깔로 제한했다. 결국 그전까지 아무도 본 적 없는 색조의 파란색을 발견하게 되었다. 많은 이들이 그 색깔 자체를 사실상 하나의 예술로 보았고 '인터내셔널 클랭 블루International Klein Blue'라는 이름까지 붙였다.

영화감독 라스 폰 트리에Lars von Trier는 영화를 만드는 과정에서 인위성을 없애기 위해 10가지 계명으로 이루어진 도그마 95를 발표했다. 10가지 계명은 다음과 같다.

1. 촬영은 반드시 로케이션에서 이루어져야 한다. 필요한 소품과 세트가 있는 장소를 선택한다.
2. 등장인물들이 들을 수 있는 다이어제틱diegetic 사운드만 사용해야 한다. 그 장면에 존재하지 않는 음악은 만들면 안 된다.
3. 카메라는 반드시 손으로 들고 촬영한다. 움직임, 정지 상태, 안정성 모두 손에서 나온 것이어야 한다.
4. 필름은 반드시 컬러여야 하고 특수 조명의 사용은 허

용되지 않는다. 만약 노출을 맞추기에 빛이 충분치

않다면 카메라에 램프 하나만 달아서 촬영한다.

5. 시각 효과와 필터 사용을 금한다.

6. '인위적' 액션이 있으면 안 된다(연출된 살인, 정교한 스

턴트 등).

7. 시간과 공간을 뛰어넘는 것은 금지된다. 다시 말해서

지금 여기가 배경이어야 한다.

8. 장르 영화는 허용되지 않는다.

9. 필름 포맷은 반드시 아카데미 35mm여야 한다.

10. 감독 이름이 크레딧에 올라가지 않는다.

이 선언이 발표된 지 3년 후 토마스 빈터베르그Thomas
Vinterberg가 만든 최초의 공식 도그마 95 영화가 개봉되었다.
그 영화 「셀레브레이션」은 1998년 칸 영화제에서 심사위원
특별상을 수상하며 평단의 호평을 받았다.

키보드 연주자인 머니 마크Money Mark는 폰 트리에 감독
에게 영감을 받아 음악에 적용할 수 있는 비슷한 규칙을 만
들었다. 그 규칙에 따라 녹음한 앨범은 그의 가장 대표적인
명반으로 평가받게 되었다.

야구나 농구에서 규칙은 경기를 규정하며 거의 바뀌지
않는다. 혁신은 그 규칙들 안에서만 존재한다. 예술가는 작
업할 때마다 새로운 규칙을 만들 수 있다. 프로젝트 도중에

발견한 사항들을 신중히 고려해서 규칙을 깨는 것도 가능하다. 변화를 주는 것은 쉽지만 규칙은 심각하게 받아들여지지 않으면 쓸모가 없음을 기억하자.

좋은 규칙, 혹은 나쁜 규칙은 없다. 상황에 잘 맞고 예술에 도움 되는 규칙과 그렇지 않은 규칙이 있을 뿐이다. 예를 들어 최대한 훌륭한 작품을 만드는 것이 목표라면 그 목표를 뒷받침하는 규칙이 올바른 규칙이다.

⊙

규칙의 부과는 이미 작품을 어느 정도 만들어 본 기성 예술가에게 가장 효과적이다. 당신이 이미 어떤 분야에서 활동하고 있다면 임시 규칙이 패턴을 깨뜨리는 데 유용할 수 있다. 그것이 당신으로 하여금 개선과 혁신에 도전하고, 자아나 작품의 새로운 면을 끌어내도록 해준다.

거장 아티스트들은 별로 친숙하지 않은 악기나 매체에 눈을 돌리기도 한다. 이러한 도전이 그들의 기교를 방해하지는 않으면서 예술가로서 진정한 면모를 드러낼 수 있기 때문이다.

안전지대를 벗어나 새로운 도전을 강제하도록 변수를 설정해보자. 항상 노트북으로 글을 쓴다면 노트에 팬으로 써보자. 오른손잡이라면 왼손으로 그림을 그려보자. 악기를 사

용하지 말고 아카펠라로 노래를 만들어보자. 전문 장비로 촬영하지 말고 처음부터 끝까지 핸드폰 카메라로 찍은 영화를 만들어보자. 캐릭터를 미리 연구하지 말고 즉흥적으로 연기해보자.

정상적인 리듬을 깨뜨리는 새로운 틀을 시도해보고 어떤 결과로 이어지는지 지켜보자. 제약의 존재만으로도 작업이 이전과는 완전히 달라질 것이다. 예전보다 더 나은지는 별로 중요하지 않다. 목적은 자기 발견이니까.

글을 쓸 때 보통 문단을 짧게 쓰는 편이라면 긴 문단을 실험해볼 수 있다. 새로운 양식이 별로 마음에 들지 않을 수도 있지만 분명 그 과정에서 짧은 문단을 개선시킬 무언가를 배울 것이다. 규칙을 어겨보면 예전의 선택이 더 잘 이해된다.

성공한 예술가들이 스타일이나 방법에 변화를 줄 때 고민하는 한 가지는 팬이다. '그들이 과연 마음에 들어 할까?'

새로운 영역을 탐구할 때 일부 팬을 잃을 수도 있지만, 새로운 팬이 생길 수도 있다. 어쨌든 익숙한 영역으로만 예술을 제한하는 것은 결국 예술가 본인을 위한 일도 관객을 위한 일도 아니다. 계속해서 같은 길만 걸어가면 경이와 새로운 발견의 에너지도 사라질 수 있다.

규칙은 인식을 구조화하는 방법이다.

위대함

영원히 산꼭대기에서 혼자 산다고 상상해보자. 당신은 그곳에 집을 짓는다. 찾아오는 이 하나 없겠지만 자신이 하루를 보낼 공간을 만드는 데 시간과 노력을 들인다.

취향에 맞게 고른 원목도 접시도 베개도 다 훌륭하다.

이것이 위대한 예술의 본질이다. 예술가는 다른 목적이 아니라 스스로 생각하는 버전의 아름다움을 위해 작품을 만든다. 경계와 제약에 상관없이 자신의 모든 것을 프로젝트에 담는다. 그것을 마치 공물을 바치는 헌신적 행위라고 생각하자. 예술가는 다른 누가 아닌 자신의 취향에 따라 최고를 만든다.

우리는 우리가 그 안에서 살기 위해 예술을 창조한다.

위대함의 측정은 예술 자체가 그렇듯 주관적이다. 분명

한 측정 기준 따위는 없다. 예술가의 무대는 단 한 명의 관객을 위한 것이다.

"내 마음에는 들지 않지만 누군가는 좋아할 거야"라고 생각한다면 당신은 자신을 위한 예술을 만드는 것이 아니다. 당신이 상업 분야에서 일하는 건 괜찮다. 단지 그건 예술이 아닐 뿐이다. 상업과 예술의 경계에는 뚜렷한 선이 없다. 다만 창작물이 정형화될수록, 보편적인 것에 가까울수록 예술에서 멀어질 가능성이 크다. 실제로 그런 의미의 창의성은 그 자체의 목표 달성에도 자주 실패한다. 내 마음에 든다는 것이야말로 나 밀고 다른 사람도 내 작품을 좋아할지 예측할수 있는 가장 타당한 기준이다.

비판에 대한 두려움, 상업적인 결과에 대한 집착, 과거 작품과의 경쟁, 시간과 자원의 제약, 작품으로 세상을 바꾸고 싶은 열망. "내가 만들 수 있는 최고의 작품을 만들고 싶다"를 제외한 이 모든 것이 작품이 위대해질 수 있는 가능성을 방해한다.

이 작품이 나에게 무엇을 가져다줄지 생각하지 말고, 모든 잠재력을 마음껏 펼쳐 작품이 최고가 될 수 있도록 내가 어떻게 도울 수 있을지를 생각하라.

정해진 최고 속도에 도달하도록 설계된 자동차처럼, 전적으로 기능적인 목적을 가진 뭔가를 만들 때는 다른 의도들이 중요할 수 있다. 하지만 순수 예술 프로젝트라면 당신 내

면의 목소리를 순수한 창조적 의도에 초점 맞추어야 한다.

　　오로지 위대한 작품을 만들겠다는 목표만 있다면, 물결 효과가 일어난다. 당신이 하는 모든 작업에 한계치가 생겨서 작품의 수준이 올라갈 뿐만 아니라 삶 전체의 활력도 높아질 수 있다. 심지어 다른 사람들에게도 영감을 주어 능력을 최대한 발휘하도록 돕기도 한다. 위대함은 위대함을 낳는다. 전염성이 있다.

성공

⊙

성공을 어떻게 측정해야 할까?

인기도, 돈도, 비평가들의 찬사도 기준이 아니다. 성공은 영혼의 사적 공간에서 일어난다. 성공은 당신이 작품을 공개하기로 결정한 순간, 아직 단 한 명의 의견에도 노출되기 전에 일어난다. 할 수 있는 모든 것을 다해 작품의 가장 큰 잠재력을 끌어냈을 때. 만족스러움과 함께 작품을 내보낼 준비가 되었을 때.

성공은 나 밖에 존재하는 변수들과는 아무 관련이 없다.

전진은 성공의 한 측면이다. 전진은 우리가 작품을 끝내고 공유하고 새로운 프로젝트를 시작할 때 일어난다.

이 조용한 성취감 뒤에 무엇이 오느냐는 시장의 조건에 따라 달라진다. 그것은 우리가 통제할 수 없는 상황이다. 우리의 소명은 능력을 힘껏 발휘해 아름다운 작품을 만드는 것이다. 세상으로부터 박수받을 수도 있고 보상받을 수도 있지만 그렇지 못할 때도 있다. 사람들이 무엇을 좋아할지 예측하려고 내적 지식을 의심하면, 절대로 최고의 작품이 나오지 않을 것이다.

⊙

상업적인 성공은 작품의 가치를 재는 형편없는 지표이다. 상업적으로 성공을 거두려면 여러 조건이 맞아떨어져야 하는데 그 조건 중 무엇도 프로젝트가 얼마나 훌륭한지와는 상관이 없다. 타이밍, 유통 방식, 문화적 분위기, 시사적 관련성 등이 영향을 끼칠 수 있을 것이다.

만약 작품이 공개되는 날 세계적인 대참사가 발생한다면 그 작품은 묻힐 수밖에 없다. 기존의 스타일에 변화를 주었다면 처음에는 팬들의 반응이 별로일 수 있다. 다른 아티스트의 기대작이 같은 날 공개된다면 분명 영향을 받을 것이다. 대부분의 변수는 우리의 통제를 완전히 벗어난다. 우리가 통제할 수 있는 것은 최선을 다해 작품을 만들고, 세상에 내놓고, 후회 없이 다음 작품을 시작하는 것뿐이다.

⊙

　내면의 공허를 채워주기를 바라며 외적인 성공을 갈망하는 것은 드문 일이 아니다. 성공이 스스로 부족한 사람이라는 생각을 고치거나 치유해주리라 기대하는 이들도 있다.

　그런데 성공을 위해 노력하는 예술가들 대부분은 성공이 주는 현실을 받아들일 준비가 되어 있지 못하다. 사실 인기라는 것은 세상이 떠들어대는 것처럼 그렇게 굉장하지는 않다. 인기를 얻어도 허전함은 그대로일 수 있다. 오히려 예전보다 공허함이 더 커시기도 한다.

　성공하면 고통이 치유될 것이라고 믿었는데 막상 효과가 없다는 사실을 알게 되면 절망감으로 이어질 수 있다. 철석같은 믿음으로 오로지 성공을 좇아 달려왔는데, 성공도 불안함과 연약함을 없애주지 못한다는 사실을 깨닫는 순간 우울에 빠진다. 오히려 성공 후에는 잃을 것이 많아져서 압박감만 더 커질 것이다. 우리는 이 거대한 실망감을 이겨내는 법을 배운 적이 없다.

　한결같은 팬들이 마음을 옥죄는 감옥처럼 느껴질 수도 있다. 뮤지션이 특정 장르를 시작한 것은 그들이 그 장르를 사랑해서였을 수 있다. 그 장르의 음악으로 큰 성공을 거둔 후 취향이 바뀌어도 좀처럼 변화를 시도하지 못하고 예전 스타일에 계속 묶여 있는 경우가 많다. 이제 소속사, 매니저, 홍

보 담당자 등 그들의 상업적인 성공에 의존하는 이들이 너무 많아졌기 때문이다. 좀 더 개인적으로는, 자신의 정체성을 그동안 추구해온 음악적 스타일에 고착시켜 생각할 수도 있다.

움직임과 진화에 대한 본능이 꿈틀거리면 귀를 기울이는 편이 현명하다. 지금의 자리를 잃을지도 모른다는 두려움에 사로잡히면 막다른 골목이 기다릴 뿐이다. 지금의 예술이 더 이상 진정한 나를 표현해주지 않으므로 작업에 대한 즐거움과 믿음이 사라질 수도 있다. 결과적으로 작품이 진정성을 잃고 관객들을 사로잡는 데 실패할 것이다.

당신을 성공으로 이끈 것은 기존의 스타일 자체가 아니라 당신이 그 스타일로 보여준 열정인지도 모른다. 그러니 열정의 방향이 바뀌거든 새로운 길을 따라가라. 결국 사람들의 마음을 울리는 것은 본능에 대한 당신의 믿음과 열정이니까.

똑같은 결과라도 관점에 따라 큰 성공으로 보일 수도, 끔찍한 실패로 보일 수도 있다. 이런 인식이 작가의 경력을 앞으로 나아가게 하는 모멘텀이 될 수 있다. 일반적인 측정 기준으로 보면 성공한 작품에 실패라는 이름표를 붙인다면 앞으로 나아가는 것이 훨씬 힘들 수 있다.

그래서 예술가는 성공에 대한 자신만의 확고한 기준이 있어야 한다. 세상의 잣대로 볼 때 성공이든 실패든 상관없이, 잃을 게 없는 것처럼 후회 없이 작품을 만들어야 한다.

결과에 연연하지 않고

작품을 만들고 공유해야 한다는

생각을 받아들일 수 있으면,

작품이 가장 진실한 형태로 다가오기 쉽다.

연결된 거리 두기(가능성)

마치 유체 이탈을 하듯 여러분의 인생 이야기에서 벗어나보자.

수년간 작업한 소설 원고가 화재로 타버린다. 아무 문제가 없다고 생각했던 연인과 깨진다. 사랑하는 직장을 잃는다. 쉽지 않아 보이겠지만, 마치 영화를 보듯 인생의 사건들을 바라보라. 당신은 주인공이 도저히 극복할 수 없을 것처럼 보이는 도전을 마주하는 긴장감 넘치는 장면을 보고 있다.

그 사람은 나지만 내가 아니다.

실연의 고통이나 해고의 스트레스, 상실의 슬픔에 빠지는 대신 제3자의 눈으로 바라보면 반응이 어떨지 생각해보자. '저런 상황이 벌어지다니 예상하지 못했는걸. 주인공이 앞으로 어떻게 할까?'

언제나 다음 장면이 있다. 그리고 다음 장면은 가장 아름답고 뿌듯한 장면일지 모른다. 시련은 새로운 가능성이 실현되기 위해 꼭 필요한 설정이었다.

결과는 끝이 아니다. 어둠도 빛도 종착역이 아니다. 빛과 어둠은 서로에게 의존하는 끊임없는 순환 속에 자리한다. 나쁘지도 좋지도 않다. 그저 존재할 뿐이다.

당신이 겪는 하나의 경험이 전부라고 생각하지 않는 연습은 열린 가능성과 평온이 있는 삶을 살도록 도와줄 것이다. 사건들 자체에 집착하면 재앙처럼 보일 수 있다. 하지만 그것은 더 거대한 삶의 작은 측면일 뿐이고 멀리서 볼수록 더 작아진다. 줌인하면 집착하게 되고 줌아웃하면 관찰할 수 있다. 우리가 선택할 수 있다.

교착 상태에 빠지면 절망감을 느낄 것이다. 눈앞의 이야기에서 물러나라. 거리를 두면 도전과 그 주변의 새로운 길이 보인다. 그 쓸모는 무한하다.

이 원리를 우리 자신에게도 적용하자. 우리를 집어삼킨 거미줄과도 같은 개인적, 문화적 이야기로부터 자유로워질 것이다. 예술은 우리를 마비 상태에서 끄집어내서 가능성에 마음을 열고 만물을 누비는 영겁의 에너지와 다시 연결시킬 힘을 갖고 있다.

황홀경

⊙

음악을 들을 때 무아지경에 빠진 것처럼 끌려들어가는 느낌을 받은 적이 있는가? 책을 읽거나 그림을 감상할 때는 어떤가?

이것은 당신이 창조적인 일에 끌리는 한 이유일 것이다. 감각적인 기쁨의 반복되는 경험과 기억에 끌리는 것이다. 그것은 완벽하게 익은 과일을 한 입 베어 무는 것과 같다.

이제 작품에 담긴 완벽한 균형의 순간 이전에 무슨 일이 있었을지 생각해보자. 빗나간 실험. 아무 진전도 없는 아이디어. 어려운 결정. 모든 것을 바꾸는 듯한 아주 작은 수정.

창조 과정의 중요한 순간에 예술가가 활용하는 테스트는 무엇인가? 작품과 작업이 훌륭한지 어떻게 아는가? 올바른 방향으로 나아가고 있음을 어떻게 알 수 있는가? 앞으로

나아가고 있다는 건 어떤 모습일까?

느낌이라고 할 수 있다. 내면의 목소리. 당신을 웃음 짓게 만드는 조용한 속삭임. 방으로 들어와 우리 몸을 사로잡는 에너지. 기쁨, 경외심, 고양감이라고 부를 수 있을까. 갑자기 조화로움과 성취감으로 충만해질 때, 황홀감이 솟아난다.

황홀감은 진실된 방향을 가리키는 나침반이다. 그것은 창조의 과정에서 순수하게 솟아난다. 잘 풀리지 않던 작업에 갑자기 변화가 일어난다. 계시를 얻는다. 작은 부분을 수정하자 새로운 시각이 드러나며 숨이 턱 멎는다.

황홀감은 지극히 평범해 보이는 디테일에서도 나올 수 있다. 문장의 단어 하나만 바꿔도 헛소리 같던 구절이 시로 변한다. 단어 하나 덕분에 모든 조각이 맞아떨어진다.

예술가가 창작의 고통에 놓여 있을 때는 한동안 작품이 전혀 특별해 보이지 않을 것이다. 그러다 갑자기 변화가 일어나거나 어떤 순간이 드러난다. 그러면 똑같은 작품이 특별해 보인다.

평범함에서 위대함으로의 도약에는 많은 것이 필요하지 않다. 그것이 어떻게 가능했는지 이해할 수 없을 때도 있지만, 일단 도약이 이루어지면 그렇게 명확할 수가 없고 활기가 넘친다.

도약은 프로젝트의 어느 시점에서든지 일어날 수 있다. 한동안 아무런 색깔도 활력도 없는 중립 지대를 지나다가 갑

자기 새로운 음을 하나 눌렀을 뿐인데 빨려드는 기분이 든다. 작품과 연결된다. 마치 기도가 응답받은 것처럼 몸이 앞으로 기울고 솟구치는 에너지를 느낀다.

이 느낌은 당신이 올바른 길을 가고 있음을 확인시켜준다. 계속 가라고 쿡쿡 찌른다. 위대함으로 나아가고 있다는, 작업에 심오한 진실이 담겼다는 신호. 무언가 가치 있는 것을 두 발로 딛고 있다는 뜻이다.

이 황홀한 깨달음이 창의성의 핵심이다. 그것은 온몸으로 느껴진다. 갑자기 관심이 쏠리고 심장이 빨라지고 놀라움에 웃음이 터진다. 그것은 더 높은 이상을 엿보게 하고 우리가 미처 알지 못했던 새로운 가능성을 열어준다. 재미없고 힘들기만 한 작업의 모든 단계마저 가치 있게 만들 정도로 엄청난 활력을 돋워준다.

우리는 점들이 연결되는 이러한 순간들을 모으려고 노력한다. 작품의 전체적인 선명한 모습을 보며 만족감을 즐긴다.

⊙

황홀감은 동물적이다. 머리가 아니라 몸과 가슴으로 느끼는 본능적인 반응이다. 그렇기에 논리적으로 말이 안 되어도 상관없다. 그건 이해하기 위한 것이 아니다. 다만 길을 찾

아주는 등대로 삼을 뿐이다.

지성은 작품의 완성에 도움을 줄 수 있고 기쁨의 원동력이 무엇인지 뒤늦게 이해하게 해줄 수도 있지만, 예술을 만들 때 우리는 머릿속에서 나와야만 한다. 창조의 묘미는 우리가 우리 자신을 놀래킬 수 있다는 점이다. 우리 자신도 이해할 수 없고 어쩌면 영원히 이해되지 않을 위대한 작품을 만드는 것이다.

마음속 깊이 숨겨져 있던 생각과 감정이 가사와 장면, 캔버스에 모습을 드러낸다. 예술가들은 시간이 많이 흐른 후 예전 작품을 돌아볼 때 그것이 사실은 연약하고 은밀한 속내의 공개적 고백이었음을 깨닫고 충격을 받기도 한다. 결단력이나 목소리를 찾으려는 무의식적인 시도였던 것이다.

작품의 깊이가 꼭 중요한 것은 아니지만, 머리가 아닌 몸으로 느껴지는 본능을 따르면 더 심오한 장소에 도착할 수 있다.

황홀감은 다른 식으로 경험되기도 한다. 때로 그것은 편안한 흥분감일 수 있다. 질문의 답을 모른다고 생각했는데 사실은 마음속 깊은 곳에서 알고 있었고 완벽하게 대답했을 때처럼 말이다. 몸속에서 솟아난 에너지가 조용하면서도 활기 넘치는 자신감을 만들어낸다.

때로 황홀감은 놀라움의 순간이다. 느껴지는 감정이 너무 강력해서 그런 일이 벌어졌다고 믿기지가 않는다. 현실이

요동치고 도무지 실감이 나지 않는다. 마치 맞은편에서 달려오는 자동차를 향해 그대로 질주하는 기분이다.

그리고 때로 황홀감은 자신도 모르게 천천히 현실 밖으로 내보내지는 경험이다. 노래를 들을 때 자신도 모르게 눈을 감고 다른 곳에 가 있다는 느낌을 받을 수 있다. 노래가 끝나고 다시 지금 여기로 돌아온 것을 깨닫는 순간 어리둥절하기까지 하다. 그새 꿈을 꾸다가 깨어난 것처럼.

창조 작업을 할 때 이런 느낌을 주목하라. 몸속에서 일어나는 반응에 주의를 기울여라. 황홀감을 만나고 그것이 이끄는 대로 따라가는 것은 창조 과정에서 일어나는 가장 귀하고 심오한 경험이다.

참조

한동안 좋아했던 아티스트가 낯설게만 느껴지는 새로운 영역을 개척하는 앨범을 내놓는 경우가 종종 있다.

처음 그 음악을 들으면 이상하다. 낯설다. 비교할 맥락이 전혀 없다. 마음에 드는지도 잘 모르겠고, 거부감이 들 수도 있다.

그런데도 이상하게 자꾸만 듣게 된다. 머릿속에 새로운 회로가 만들어지기 시작한다. 이상하고 낯설기만 했던 것이 조금씩 익숙해진다. 이전 음악과의 연결 고리가 보이기 시작하면서 어느 순간 갑자기 분명해진다.

그리고 어느날 그것 없는 삶을 상상할 수도 없게 된다.

이미 사랑받는 예술가가 기대를 거스르거나, 새로운 예술가가 기존 관행을 뒤엎을 때 우리는 혼란스럽다. 처음에

는 그 작품이 만족스럽지 않고 전혀 흥미를 끌지 않을 수도 있다. 하지만 새로운 팔레트에 적응하는 힘든 고비를 넘기고 나면 그 무엇보다 좋아하는 작품이 될 수 있다. 반대로 첫눈에 반한 어떤 작품은 시간이 지나면서 힘을 잃는다.

우리가 작품을 만들 때도 똑같은 현상이 일어날 수 있다.

문제에 대한 해결책을 찾거나 새로운 프로젝트를 시작하려고 할 때, 돌발적인 옵션이 등장하면 엄청나게 부정적으로 반응할지 모른다. 너무 새로운 아이디어라 전후 맥락이 없어서일 수 있다. 맥락이 없으면 새로운 생각은 이질적이고 불편하게 느껴진다.

기대에 가장 부합하지 않는 아이디어가 가장 혁신적인 아이디어일 수 있다. 혁신적인이라는 말 자체가 맥락이 없다는 뜻이니까. 혁신은 스스로 맥락을 만든다.

매우 새로운 것을 처음 경험하는 순간 '나에게는 맞지 않아' 하고 밀어내는 것은 가장 자연스러운 반응일 것이다. 물론 정말 안 맞을 수도 있다. 하지만 그 새로움이 우리를 가장 생명력 강하고 가장 중요한 작품으로 인도할 수도 있다.

강렬한 반응에 주의를 기울이자. 무언가에 즉시 거부감이 든다면 그 이유를 알아봐야 한다. 강렬한 반응은 의미로 가득한 더 깊은 샘과 같다. 그것을 탐구하다보면 창조적 여정에서 우리가 다음에 내디뎌야 할 발걸음을 알게 될 것이다.

예술은 경쟁이 아니다

예술의 핵심은 예술을 만드는 사람이다.

자기표현이 예술의 목적이다.

그렇기에 경쟁은 터무니없다. 모든 예술가에게는 그만의 경기장이 있기 때문이다. 당신은 당신을 가장 잘 표현하는 작품을 만든다. 다른 예술가는 그를 가장 잘 나타내주는 작품을 만든다. 둘은 비교 대상이 아니다. 예술의 핵심은 그것을 만드는 예술가, 그리고 그 사람만이 더할 수 있는 고유한 문화적 공헌에 있다.

경쟁이 위대함을 낳는다는 주장도 있을 것이다. 실제로 다른 사람보다 더 대단한 것을 해내려는 도전이 창조의 한계를 밀어붙이는 자극제가 될 수도 있다. 하지만 대체로 경쟁은 그다지 강력한 진동을 일으키지 못한다.

다른 예술가들을 능가하거나 그들보다 더 나은 작품을 만들고 싶은 마음이 진정한 위대함으로 이어지는 경우는 거의 없다. 우리 인생에 바람직한 영향을 주는 사고방식도 아니고. 시어도어 루스벨트Theodore Roosevelt가 말했듯이 비교는 기쁨을 도둑질한다. 게다가 다른 사람을 폄하할 목적으로 예술을 창조하고 싶어 할 이유가 없지 않을까?

하지만 위대한 작품에서 얻은 영감으로 자신의 작품도 드높이고 싶어진다면 사뭇 다른 에너지가 만들어진다. 자신의 예술 분야에서 누군가가 끌어올린 수준을 보면 더 높은 수준에 이르고 싶은 의욕이 샘솟을 수 있다. '수준을 높이고 싶다'와 '이기고 싶다'는 완전히 다른 에너지를 만든다.

비치 보이스의 멤버 브라이언 윌슨Brian Wilson은 비틀즈의 앨범《Rubber Soul》을 처음 듣고 큰 충격을 받았다. 그는 "나도 저렇게 위대한 앨범을 만들고 싶다"고 생각했다. 그는 말한다. "그 앨범을 듣고 너무 행복해져서 〈God Only Knows〉(대중음악사를 통틀어 손꼽히는 명반으로 평가받는 비치 보이스의 앨범《Pet Sounds》의 수록곡 – 옮긴이주)를 작업하기 시작했다."

다른 사람이 만든 최고의 작품을 보며 행복을 느끼고, 그만큼 잘하고 싶다고 자극받는 것은 경쟁심이 아니다. 협업이다.

비틀즈의 폴 매카트니Paul McCartney도 비틀즈의 앨범을

듣고 만들어진 비치 보이스의 앨범《Pet Sounds》를 듣고 깜짝 놀라 눈물까지 흘렸고 〈God Only Knows〉가 지금까지 나온 가장 훌륭한 노래라고 했다. 비틀즈는《Pet Sounds》 앨범을 반복해서 들으며 작업했고《Sgt. Pepper's Lonely Hearts Club Band》라는 또 다른 걸작 앨범을 내놓았다. 비틀즈의 프로듀서 조지 마틴George Martin은 말했다. "《Pet Sounds》가 없었다면《Sgt. Pepper's Lonely Hearts Club Band》는 세상에 나오지 못했을 것이다. 그건 비치 보이스의 《Pet Sounds》만큼 훌륭한 앨범을 만들려는 시도였기 때문이다."

이렇듯 창의성을 주고 받는 것은 상업적 경쟁이 아니라 서로에 대한 애정에 바탕을 둔 행위다. 누구나 이러한 위대함을 향한 상승 곡선의 수혜자가 될 수 있다.

창조자를 가장 잘 반영하는 작품이 무엇인지 평가해주는 시스템 같은 것은 존재하지 않는다. 위대한 예술은 초대장이다. 온 세상의 창조자들을 더 높고 더 깊은 수준에 닿도록 자극하는 초대장 말이다.

⊙

무한한 이득을 가져다주는 또 다른 유형의 경쟁이 있다. 예술가의 평생에 걸쳐 펼쳐지는 이야기인데, 바로 자신과의

경쟁이다.

자신과의 경쟁을 진화의 사명이라고 생각하자. 내가 만든 다른 작품을 이기는 것이 목적이 아니다. 상황을 움직여서 진전이 있다는 느낌을 만드는 것이 목표다. 우월감이 아니라 성장이 중요하다.

시간이 지남에 따라 우리의 능력과 취향도 발전하고 여러 작품들을 만들겠지만 더 훌륭한 작품도 더 못한 작품도 없다. 작품은 그때의 나와 지금의 나를 담아낸 서로 다른 스냅숏일 뿐이다. 우리의 모든 작품은 그것이 만들어진 순간의 최고 작품이다.

새로운 프로젝트가 시작될 때마다 우리는 바로 지금 우리 안에 든 것을 가장 훌륭하게 반영하는 작품을 만들기 위해 도전한다.

이러한 자신과의 경쟁을 바탕으로, 더 멀리 예상 밖의 장소로 나아가라. 위대함에 이르러도 멈추지 말라. 그 너머까지 모험하라.

본질

⊙

우리가 하는 작업이 얼마나 복잡하든 모두의 밑바탕을 이루는 본질이 있다. 피부를 받쳐주는 골격 같은 핵심 정체성 또는 기본 구조가 그것이다. 어떤 사람들은 이것을 '존재성(is-ness)'이라 부를 만하다.

아이가 그린 집 그림에는 창문, 지붕, 문이 있을 것이다. 창문을 없애고 보아도 여전히 집이다. 문이 없어도 집이다. 하지만 지붕과 외벽을 없애고 문과 창문만 놔두면 집인지 확실히 알 수 없게 되어버린다.

마찬가지로 모든 예술 작품에는 그 작품에 생명을 불어넣는 고유한 특징이 있다. 그것은 주제일 수도 있고 구성 원리나 예술가의 관점, 퍼포먼스의 특징, 재료, 전달되는 분위기일 수도 있고 요소들의 조합일 수도 있다. 이런 것들이 작

품의 본질을 만드는 역할을 한다.

조각가가 작업에 각각 돌과 점토를 이용할 때 그 경험은 서로 크게 다를 것이다. 하지만 돌로 만든 작품과 점토로 만든 작품의 본질은 같을 수 있다.

본질은 언제나 존재한다. 크래프팅 단계에서 우리는 작품의 본질이 모호해지지 않도록 해야 한다. 작품의 본질은 작업이 시작되어서 끝날 때까지 바뀔 수도 있다. 다듬고, 요소를 추가하고, 이리저리 위치를 바꿔보기도 하면서 새로운 본질이 나타날 수 있다.

작업이 시작된 후에도 아직 본질을 알지 못할 수도 있다. 그저 실험하고 이것저것 가지고 놀 뿐이다. 그러다가 마음에 드는 아이디어가 나오면 작품의 본질이 무엇인지 깨닫게 된다.

작품을 본질에 가장 가깝게 압축하는 것은 유용하고 유익한 연습이다. 불필요한 부분을 얼마나 많이 제거해야 작품이 더이상 내가 만들던 작품이 아니게 되는지 시험해보라.

장식적인 요소가 없으면서도 본질이 손상되지 않는 선에서 더 이상 뺄 것이 없는 상태로 다듬어라. 장식은 유용할 수도 있지만 그렇지 않을 때가 많다. 보통은 '적을수록 많은 것이다'라는 말이 맞다.

문장이든 노래든 두 파트를 하나로 합친다고 가정해보자. 그 과정에서 변화를 주지 않고도 매우 강력한 에너지를

경험할 수 있다. 최소한의 정보로 핵심을 전달할 수 있는 가장 간단하고도 우아한 방법을 찾아보자.

어떤 요소가 작품에 꼭 필요한지 조금이라도 의문이 든다면 그냥 빼버리는 것이 좋을 수 있다. 어떤 예술가들은 마치 눈앞에서 작품이 증발하기라도 할 것처럼 작품에서 뭔가를 빼는 것을 극도로 꺼린다. 필요하면 언제든 도로 넣을 수 있다는 사실을 기억하면 도움이 될 것이다.

완벽이란 더 이상 보탤 것이 없는 상태가 아니다. 더 이상 뺄 것이 없는 상태를 말한다.
— 앙투안 드 생텍쥐페리Antoine de Saint-Exupéry, 『바람과 모래와 별들』

결국,

개별적인 작품들의 본질의 총합은

거울 역할을 한다.

우리가 작품의 진정한 본질에 가까워질수록

작품은 어떻게든, 그리고 언제든,

우리 자신에 대한 단서를 더 빠르게 제공할 것이다.

영웅 외전

모든 예술가에게는 영웅이 있다.

우리가 교감하는 작품, 동경하는 방식, 애정하는 언어의 창조자. 독보적인 재능을 가진 그는 우리에게 인간이 아니라 신화 속 인물처럼 보이기도 한다.

하지만 멀리에서 우리가 알 수 있는 진실은 과연 뭘까?

우리가 사랑하는 작품의 실제 창조 과정이 어땠는지, 직접 보지 않고는 알 수가 없다. 하지만 설사 직접 본다 해도 우리의 설명은 기껏해야 외부의 해석에 불과할 것이다.

작품이 어떻게 만들어지는지, 또 그것을 만드는 예술가들이 치르는 의식에 대한 이야기는 허구라고 할 만큼 과장될 때가 많다.

예술 작품은 저절로, 자연스럽게 일어난다. 근본적인 아

이디어가 어디에서 나왔는지, 각각의 개별적인 요소가 어떻게 합쳐져서 그 걸작을 만들어냈는지 궁금할 것이다. 하지만 그런 일들이 어떻게 또는 왜 일어나는지 아무도 모른다. 작품을 만든 사람조차 모를 수 있다.

안다고 생각하는 경우에도 해석이 정확하지 않거나 전체 이야기가 아닐 수 있다.

우리는 불확실함으로 가득한 미스터리한 세상에서 살아간다. 미스터리를 설명하기 위해 우리는 가정을 한다. 인간 경험의 복잡성을 받아들이는 법을 배우면 자연적인 혼란 상태에서 벗어날 수 있다. 생존할 수 있다.

우리의 설명은 대개 추측이다. 모호한 가설이 마음속에서 사실로 굳어진다. 인간은 마치 해석 기계처럼 모르는 모든 것에 이름표를 달아 분리하는데 그 과정은 효율적이지만 정확하지는 않다. 한마디로 우리는 우리의 경험에 대한 믿을 수 없는 화자인 것이다.

그러므로 예술가가 작품을 완성하기까지는 보이지 않는 손의 힘이 작용하는 듯하다. 그래서 나중에 작업 과정을 분석할 때 더 많은 이야깃거리가 생긴다. 이것이 예술사다. 예술의 진실은 언제까지나 알 수 없다.

이 이야기는 흥미롭고 재미있을 수 있다. 그러나 작품의 탁월함을 만든 것이 특정한 방법이라는 생각은 올바르지 않다. 비슷한 결과를 기대하며 그 방법을 똑같이 반복한다면

더더욱 실망할 것이다.

　예술과 역사의 전설적인 인물들은 신으로 추앙받기도 한다. 하지만 그들을 신적인 존재로 보고 자신과 비교하면 안 된다. 애초에 그들은 신이 아니었다. 우리처럼 약점과 결함을 가진 평범한 인간일 뿐이다.

　모든 예술가는 강점과 약점이 저마다 균형을 이룬다. 칭찬할 만한 강점이나 낭만적으로 묘사되곤 하는 자기 파괴가 반드시 더 나은 작품을 만든다는 보장은 없다. 나를 표현하는 것이 가장 중요하다.

　모든 예술은 시의 형태이다. 질대 고정되어 있지 않으며 항상 변한다. 우리는 우리가 만든 작품이 무엇을 의미하는지 안다고 생각한다. 그러나 시간이 지나면서 해석은 바뀔 수 있다. 작품이 완성되면 창조자는 더 이상 창조자가 아니다. 관객이 된다. 그리고 관객은 창조자만큼이나 작품에 고유한 의미를 많이 더할 수 있다.

　우리는 작품의 진정한 의미를 결코 알 수 없을 것이다. 우리의 이해를 넘어선 힘이 작용한다는 사실을 기억해야 한다. 그냥 작품을 만들자. 그리고 그 작품에 대한 이야기는 다른 이들에게 맡기자.

예술가는 마법의 영역을 다룬다.

아무도 작동 원리를 알지 못하는 영역을.

(예술을 해치는 목소리) 듣지 말기

첫 번째 작품을 완성하기까지 몇 년, 심지어 수십 년이 걸릴 수도 있다. 일반적으로 그 작품은 진공 상태에서, 대부분 자신과의 대화 속에서 발달한다.

첫 작품을 세상에 내놓은 후에는 외부의 영향력이 들어오기 시작한다. 친구들이든 대규모의 모르는 사람들이든 관객이 생긴다. 상업적인 이해관계로 얽힌 개인이나 회사와 계약을 맺을 수도 있다. 새로운 프로젝트를 시작할 때 외부의 시끄러운 목소리가 옆에서 말을 걸고 다른 방향으로 영향을 미치기도 한다. 품질은 생각하지 말고 지금 당장 작품을 내놓으라고 요구한다.

마감일에 대한 걱정, 계약, 매출, 언론의 관심, 대중적인 이미지, 스태프, 간접비, 관객을 늘리고 기존 팬을 지켜야 한

다는 생각. 이런 목소리가 예술가의 머릿속으로 들어오면 집중력이 떨어진다. 예술의 의도가 자기표현에서 자급자족으로 바뀔 수 있다. 창조를 위한 선택이 비즈니스를 위한 의사결정으로 변한다.

예술의 여정에서 이 단계를 잘 헤쳐가는 열쇠는 '듣지 않기'에 있다. 외부의 압력이 내적인 작업 과정으로 들어와 순수한 창조 상태를 방해하는 것을 막기 위함이다.

첫 작품을 만들고 성공을 가능하게 했던 마인드셋을 떠올려보면 도움이 된다.

비즈니스적 걱정뿐만 아니라, 외부에서 들리는 요구와 생각의 목소리들을 제쳐두자. 그것들을 의식에서 내보낸 상태로 최고의 작품을 만드는 데 몰두한다.

예술가가 순수하게 창의성에 초점을 맞추고 신성한 마음가짐으로 작품에 몰두해야 결국 모두에게 이익이다. 그리고 다른 모든 우선순위에도 이롭다.

⊙

커리어의 어느 단계에서든 내면의 비판자가 목소리를 높일 것이다. 그 목소리는 당신에게 반복해서 말할 것이다. 재능이 부족하다고, 아이디어가 별로라고, 예술은 시간을 투자할 가치가 없다고, 결과물이 별다른 반응을 얻지 못할 것

이라고. 너는 실패자라고.

정반대의 목소리도 있을 수 있다. 모든 작업이 완벽하고 당신이 세상을 뒤흔드는 위대한 예술가가 될 것이라고 말하는 목소리다.

이것들은 대부분 어린 시절에 흡수된 외부의 목소리들이다. 비판적이거나 헌신적인 부모, 선생님, 멘토의 목소리일 것이다. 우리의 목소리가 아니다. 다른 사람의 판단을 내면화한 것일 뿐이다. 그러므로 아무 의미 없는 수다처럼 무심하게 대할 수 있다.

내부에서 오든 외부에서 오든 작업에 대한 압박감은 자기 진단이 필요하다는 신호다. 예술가의 목표는 그 무엇에도 집착하지 않는 순수한 상태를 유지하는 것이다. 스트레스나 책임감, 두려움, 특정한 결과에 대한 집착 때문에 주의가 흐트러지는 것을 막기 위해서다. 하지만 주의가 흐트러져도 다시 리셋하면 된다. 늦지 않았다.

마음을 비우는 첫 번째 단계는 인정이다. 자기비판의 무게나 기대에 부응해야 한다는 압박감을 느끼는 자신을 인정하라. 그리고 상업적인 성공은 내가 통제할 수 없는 일이라는 사실을 떠올려라. 지금 여기에서 내가 사랑하는 무언가를 최선을 다해 만들고 있다는 사실이 중요하다.

내면의 목소리로부터 자신을 해방시키려는 노력은 명상과 비슷하다. 모든 걱정을 잠시 접어두고 스스로 되새기자.

'나는 훌륭한 작품을 만드는 것 하나에만 집중할 거야.'

주의가 흐트러지면 무시하지도 말고 관심을 기울이지도 마라. 아무런 에너지도 주지 마라. 구름이 산을 지나듯 그저 흘러가게 두어라.

이러한 연습을 규칙적으로 실천하면 의도에 집중하는 힘이 길러지고, 어떤 일에서든 사용할 수 있다. 결국, 해로운 목소리를 듣지 않고 작품에 몰입하는 것은 의지의 문제가 아니다. 그것은 연습을 통해 기를 수 있는 하나의 능력이다.

자기 인식

어릴 때 자기 감정을 이해하고 특별히 여기라고 배운 사람은 많지 않다.

우리는 교육 시스템 안에서 자신의 민감성에 귀 기울이는 것이 아니라 그저 순종하라고 요구받는다. 세상의 기대를 따르라고 배운다. 우리의 타고난 독립심은 길들여지고, 자유로운 생각은 억압받는다. 내가 누구이고 무엇을 할 수 있는지를 탐구하는 것과는 전혀 관계없는 일련의 규칙과 기대가 주어진다.

이 시스템은 우리에게 전혀 이롭지 않다. 시스템은 우리 개개인을 억압함으로써 그 존재를 유지한다. 특히 독립적인 사고와 자유로운 표현을 방해한다. 예술가의 임무는 남들에게 맞추거나 일반적인 생각을 따르는 것이 아니다. 우리의

목적은 자신과 주변 세계에 대한 우리의 이해를 중요하게 여기고 발전시키는 것이다.

자기 인식이란 자신이 무엇을 생각하는지, 무엇을 얼마나 강렬하게 느끼는지 아무 방해도 받지 않고 귀 기울이는 것이다. 내가 바깥세상을 어떻게 알아차리는지를 알아차리는 것이다.

자기 인식을 확장하고 정제할 수 있는 능력은 새로운 통찰이 담긴 작품을 만드는 열쇠가 된다. 작품을 만들다보면 이 정도면 꽤 괜찮다고 여겨지는 버전이 많이 생긴다. 그렇다면 작품이 위대함에 이르렀을 때 어떻게 알 수 있을까?

자기 인식은 몸에서 일어나는 일에 주의를 기울임으로써 우리를 앞으로 잡아당기거나 밀쳐내는 에너지의 변화를 알아차리게 해준다. 그 변화는 미묘할 때도 있고 강렬할 때도 있다.

예술가의 자기 인식은 외적으로 자신이 어떻게 인식되느냐가 아니라 내적인 경험에 귀 기울이는 것과 직접적인 관련이 있다. 다른 사람들의 시선을 통해 자신을 규정할수록 단절감이 커지고 끌어낼 에너지도 적어진다.

우리는 더 높은 수준의 의식에 도달하기 위해 우리의 영역을 확장한다. 인식된 자아와 한계에 대한 집착을 내려놓는다. 자신을 정의하는 것이 아니라 확장하기 위해, 우리가 가진 무한함의 본질과 모든 것과의 연결을 알아차리려 애쓴다.

자기 인식은 초월이다. 자아를 버리는 것, 놓아주는 것이다.

이 개념이 모호하게 느껴질 수도 있다. 자아에 집중하는 동시에 내려놓기도 해야 하기 때문이다. 모순적인 것 같지만 그렇지 않다. 예술가는 자신에게 다가감으로써 우주에 더 가까워지는 끝없는 임무를 수행한다. 내가 어디에서 끝나고 우주가 어디에서 시작되는지 구분할 수 없을 정도로 가까워지는 것이다. 그럼으로써 우리는 여기로부터 지금으로 가는 머나먼 형이상학적인 여정을 수행하는 것이다.

작품이 나를 초월하는 거대한 것이라고 생각하라.

바로 눈앞에

예술가들은 이따금 정체감을 느낀다. 앞뒤로 꽉 막힌 것 같은 느낌을. 하지만 창의성의 흐름이 멈춘 것은 아니다. 그럴 수가 없다. 창조의 에너지는 절대로 멈추지 않으니까. 단지 우리가 에너지에 개입하지 않기로 선택한 것일 뿐이다.

예술의 교착 상태를 하나의 창조물로 생각하라. 내가 만든 막힘이다. 우리는 항상 열려 있는 생산적인 에너지의 흐름에 참여하지 않기로 의식적이든 무의식적이든 결정한다.

흐름의 막힘이 느껴질 때는 내어줌surrender을 통해 틈을 만들 수 있다. 분석적 사고를 버리면 우리 안의 창의성이 더 쉽게 길을 찾을 수 있다. 의도적으로 뭔가를 시도하는 게 아니라, 그저 자연스럽게 존재하면서 할 일을 한다. 미래를 생각하지 말고 현재에 머무르면서 창조하라.

내어줌을 행할 때마다 우리가 찾는 답이 바로 눈앞에 있다는 것을 알게 될 것이다. 새로운 아이디어가 떠오른다. 방 안에 있는 물건이 영감을 준다. 몸 안의 감정이 강렬해진다.

막히거나 길을 잃거나 더 이상 내놓을 것이 없다고 느껴지는 힘든 순간마다 이 사실을 떠올리자.

이 모든 게 머릿속 이야기에 불과하다면 어떨까?

성공 아니면 실패라는 이분법적 사고 때문에 프로젝트를 너무 일찍 포기하는 일이 없어야 한다. 나는 바로 이러한 이유에서 프로젝트를 시작하고 내다 버리는 아티스트들을 종종 보았다. 작품을 만들다가 결함이 하나 발견되면 그냥 폐기해버리고 싶은 마음이 들기 쉽다. 삶의 모든 영역에서 일어나는 자동 반응이다.

작품을 볼 때, 부정적인 편견 없이 있는 그대로 바라보는 연습을 하라. 약점에만 초점을 맞춰 강점이 파묻혀버리게 하지 말고 마음을 열어 강점과 약점을 모두 본다. 현재 작품이 80퍼센트만 좋을 수 있다. 그렇다면 나머지 20퍼센트의 방향만 잘 맞추면 대단히 훌륭한 작품이 될 것이다. 작은 부분이 완벽하지 않다고 작품을 아예 폐기하는 것보다 이편이 훨씬 낫다. 약점이 발견되면 작품을 버리기 전에 그 부분을 제거하거나 개선할 방법을 찾자.

창의성의 원천은 항상 그 자리에 있다. 우리의 인식의

문을 끈질기게 두드리며, 우리가 자물쇠를 열어주기만을 기다리고 있다.

마음을 열고
주변에서 일어나는 일에 집중한다면
답은 저절로 나타난다.

시간을 초월한 속삭임

예술가가 자기 아이디어의 무게를 확신하지 못하는 것은 흔한 일이다.

5년 동안 이어진 작업이 꿈속의 한 장면이나 주차장에서 우연히 들은 말에서 시작되었을 수 있다. 돌이켜 생각해보면 우리를 구불구불한 길로 이끈 작은 씨앗은 전혀 별것 아니었을 수 있다. 과연 아이디어가 충분히 큰지, 그 방향이 계속 나아갈 정도로 중요한지 의심이 드는 것도 당연하다.

작품을 시작하기 위해 씨앗을 모을 때, 헌신할 가치가 있는 아이디어가 무엇인지 알려주는 거대한 표지판을 확인하고 싶을 수 있다. 혹은 올바른 길을 찾았다고 확신하게 해주는 천둥소리라든지. 결국 별로 중요하거나 거대해 보이지 않아서 아이디어를 버리게 된다.

하지만 크기는 중요하지 않다. 가치를 의미하지 않는다.

예술의 원재료는 그것이 우리에게 다가온 순간의 충격으로 가치를 측정하면 안 된다. 가장 작은 씨앗이 가장 큰 나무로 자라기도 한다. 때로 가장 순수한 생각이 가장 중대한 글로 이어진다. 사소한 통찰이 광활한 세계로 이어지는 문을 열 수 있다. 여린 아이디어가 힘 있는 메시지가 될 수 있다.

씨앗이 우리가 파악한 그대로(순간적 인식, 예상치 못한 생각, 기억의 메아리)일 뿐, 더 크지 않다고 해도 그걸로 충분하다.

원천에서 나오는 영감과 방향의 힌트는 사소한 경우가 대부분이다. 마치 속삭임처럼 조용하고 미묘하게 허공을 떠다니는 작은 신호와도 같다.

⊙

그 속삭임을 들으려면 마음 또한 조용해야 한다. 모든 경계면에 세심한 주의를 기울여야 한다. 민감하게 맞춰진 안테나처럼.

속삭임을 잘 들으려면 조금 덜 애써야 할 필요가 있을지도 모른다. 문제의 해결책을 찾으려고 애쓰는 것이 오히려 방해만 될 수 있다.

연못에 들어가서 마구 휘저으면 맑은 물이 흙탕물로 변

한다. 마음의 긴장을 풀어야만 속삭임이 다가올 때 더 분명하게 들을 수 있다.

명상도 좋은 방법이지만, 풀리지 않는 문제를 그냥 마음 속에 가볍게 담아두고 산책이나 수영, 드라이브를 하러 가도 좋다. 답을 찾으려 애쓰지 않고 의식 속에 느슨하게 담아두기만 한다. 우주에 부드럽게 질문을 제시하고 답을 받을 수 있도록 마음을 열어두는 것이다.

답은 밖에서 오는 것 같을 때도 있고 안에서 샘솟는 것 같을 때도 있다. 정보의 속삭임이 어떤 경로를 통해 우리에게 오든 노력이 아닌 은총에 의한 것이어야 한다. 속삭임은 결코 억지로 만들어낼 수 없다. 열린 마음으로 환영할 수 있을 뿐이다.

예상치 못한 것을 예상하라

주의를 기울여보면 작품에 관한 우리의 가장 흥미로운 선택이 우연히 일어나기도 한다는 것을 알아차릴 수 있다. 그건 자아가 사라지고 작품과 교감하는 순간에 일어난다. 그래서 올바른 선택이 아니라 실수처럼 느껴지기도 한다.

이런 실수는 문제 해결에 관여하는 잠재의식이다. 은연중에 속마음이 드러나듯, 깊은 내면의 일부분이 의식적인 의도보다 커져서 멋진 해결책을 제공하는 것이다. 어떻게 된 일인지 묻는다면 우리는 모른다고 답할 것이다. 정말 순간적으로 그냥 떠올랐으니까.

우리는 시간이 지날수록 설명하기 어려운 순간을 경험하는 데 익숙해진다. 의도하지 않았는데 때마침 필요했던 바로 그것이 눈앞에 모습을 드러낸다. 내가 개입하지 않았는데

해결책이 나타난다.

시간이 지날수록 우리는 알지 못하는 손에 의지하는 법을 배운다.

이런 예상치 못한 놀라움을 자주 만나지 못할 수도 있다. 하지만 초대를 통해 이 선물을 북돋우고 키우는 것도 가능하다.

통제를 포기하는 것이 한 방법이다. 작업에 대한 모든 기대를 내려놓는 것이다. 작업 과정에 겸허하면 예상치 못한 것이 더 자주 방문할 것이다. 순전히 의지로 창조 작업에 임해야 한다고 배우는 사람들이 많다. 그러나 내어줌을 선택하면 우리를 통과하려는 아이디어가 막힘이 없게 된다.

상세한 개요에 따라 책을 쓰는 것과 비슷하다. 개요를 제쳐놓자. 지도가 없는 상태로 글을 써보고 어떤 일이 일어나는지 보자. 처음 설정이 더 훌륭한 뭔가로 발전할 수 있다. 정해진 대본을 따라가는 고정된 방향에서는 절대로 일어나지 못했을, 계획으로는 불가능한 일이 생길지 모른다.

의도는 있지만 목적지를 모르는 상태로 마음을 비워라. 창조적 에너지의 격렬한 흐름에 뛰어들어 예상치 못한 일이 몇 번이고 계속 일어나는 것을 지켜보라.

작은 놀라움은 또 다른 작은 놀라움으로 우리를 인도하고, 우리는 머지않아 가장 거대한 놀라움을 발견할 것이다.

이렇게 우리는 우리 자신을 믿는 법을 배운다. 우주 속

에서, 우주와 함께, 더 고귀한 지혜로 이어지는 특별한 통로로서 우리를 믿게 된다.

이 사실은 우리의 이해를 벗어난다. 그러나 은총을 통해 누구나 접근할 수 있다.

예상 속에서 살기보다

새로운 발견 속에 사는 것이 언제나 더 낫다.

위대한 기대

새로운 프로젝트를 시작할 때 우리는 불안감을 마주하곤 한다. 아무리 경험이 많고 아무리 성공하고 아무리 준비가 잘 되어 있어도 거의 예외는 없다.

공허함을 마주할 때는 서로 반대되는 감정이 팽팽하게 긴장감을 이룬다. 위대한 작품이 될지도 모른다는 흥분감과 그러지 못할 것이라는 두려움이. 하지만 결과는 우리가 통제할 수 없다.

기대감의 무게가 커질 수도 있다. 과제를 감당하지 못할 거라는 두려움도 마찬가지다. '이번에 해내지 못하면 어떻게 하지?'

이런 걱정을 저지하고 우리를 앞으로 나아가게 돕는 것이 바로 작업에 대한 믿음이다.

작업하려고 앉으면 결과를 통제할 수 없다는 사실을 떠올리자. 지금까지 모은 모든 지식을 바탕으로 인내심과 결단력을 갖고 미지의 세계로 한 걸음씩 발을 내딛는다면 결국 우리는 우리가 가야 할 곳에 닿을 수 있을 것이다. 도착지는 미리 선택한 곳이 아닐 수도 있다. 그러나 분명 더 흥미로울 것이다.

자신을 맹목적으로 믿으라는 말이 아니다. 실험에 대한 믿음을 말하는 것이다.

복음 전도사처럼 기적을 기대하면서 작업하는 것이 아니라, 과학자처럼 시험하고 조정하고 다시 시험한다. 실험 결과를 쌓아나간다. 믿음은 재능이나 능력보다 더 많은 보상을 가져다줄 수 있다.

맹목적인 믿음이 없다면 예술에 어떻게 필요한 것을 줄 수 있을까? 존재하지 않는 것을 믿어야만 존재하게 만들 수 있다.

⊙

어디로 가는지 아직 몰라도 그냥 기다리면 안 된다. 어둠 속에서도 앞으로 나아가야 한다. 무엇을 시도해봐도 진전

239

이 없다면 믿음과 의지에 기대야 한다. 몇 걸음 뒤로 물러나야만 앞으로 나아갈 수 있을 때도 있다.

열 가지를 실험했는데 그중에서 하나도 성공하지 못했을 때 우리는 둘 중 하나를 선택할 수 있다. 실패를 개인적으로 받아들여 스스로를 실패자로 여기고 우리의 문제 해결 능력에 의문을 제기하거나, 효과 없는 방법 열 가지가 밝혀졌으니 해결책에 훨씬 더 가까워졌다고 생각하거나. 예술가는 가능성을 테스트하는 직업이다. 효과적인 해결책을 찾는 것만큼이나 효과적이지 못한 해결책을 제거하는 것이 성공을 좌우한다.

실험 과정에서 우리는 실수를 허락해야 한다. 너무 멀리 가거나, 더 멀리 가거나, 서툴러도 된다고 허락해야 한다. 실패는 없다. 목적지에 도착하려면 실수를 포함해 우리가 내딛는 모든 발걸음이 필요하다. 모든 실험은 배우는 것이 있다면 나름대로 가치가 있다. 비록 그 가치를 이해할 수 없더라도. 실험은 작업을 포기하지 않고 계속한다는 뜻이므로 숙달에 훨씬 더 가까워진다.

흔들리지 않는 믿음이 있으면 문제가 이미 해결되었다고 가정하고 작업할 수 있다. 답은 어딘가에 있다. 아직 맞닥뜨리지 못했을 뿐.

시간이 지나면서 더 많은 작품을 완성할수록 실험에 대한 믿음도 커진다. 큰 기대와 인내심과 앞으로 펼쳐질 불가

사의한 섭리에 대한 믿음을 갖고 계속 앞으로 나아갈 수 있다. 이 작업이 우리를 우리가 가야 할 곳으로 데려다줄 것임을 알게 된다. 언젠가 모두 드러날 것이다. 그 신비로운 펼쳐짐의 섭리에 언제까지나 숨이 턱 막히리라.

때로 실수가 위대한 작품을 만든다.

인간은 실수로 숨 쉬는 존재이다.

개방성

마음은 규칙과 제약을 추구한다. 거대하고 불확실한 영역을 탐구할 때 우리는 일관적인 틀과 거짓된 확신, 선택지를 줄여주는 믿음을 만들어낸다.

문명이 만들어지기 전의 자연 세계는 매우 위험했다. 생존을 위해 인류는 빠른 상황 평가와 정보 분석을 필요로 했다.

이러한 생존 본능이 오늘날에도 그대로 남아 있다. 이용할 수 있는 정보의 양이 엄청나므로 우리는 분류, 이름표 붙이기, 지름길에 그 어느 때보다 더 의존하고 있다. 편견 없는 완전히 열린 마음으로 모든 새로운 선택지를 평가할 시간과 전문성을 가진 사람은 거의 없다. 쉽게 관리가 가능하도록 세상을 축소하면 안정감을 느낄 수도 있다.

그러나 예술가에게는 안정감과 작은 세계가 중요하지 않다. 제한된 믿음의 테두리로 팔레트를 줄이면 작업이 억압된다. 창조의 새로운 가능성과 영감의 원천이 시야에서 차단된다. 아티스트가 계속 똑같은 음을 연주한다면 관객은 결국 흥미를 잃는다.

똑같은 것은 지루하다. 창조자의 마음은 어느 시점에 이르면 새로운 스타일이나 새로운 표현 방법에 대한 저항심이 커진다. 한때 유용했던 루틴이 시간이 지나면서 편협하고 고정된 작업 방식이 되어버린다. 그런 마인드셋에서 벗어나려면 힘을 풀고 틈새를 만들어서 더 많은 빛이 들어오게 해야 한다.

마음의 그릇을 계속 새롭게 해야만 거기에서 나오는 예술의 아웃풋도 성장한다. 적극적으로 관점을 넓혀야 한다.

나와는 다른 관점을 불러들여서 내 필터 너머를 보려고 노력하라. 의도적으로 취향의 한계를 넘는 실험을 하자. 너무 점잖아서 또는 너무 파격적이어서 퇴짜 놓았을 접근법을 한 번 고려해보라. 이러한 극단에서 무엇을 배울 수 있을까? 예상치 못한 놀라움이 있는가? 닫힌 문을 열어줄 수 있을까?

이 방법을 인간관계에도 적용할 수 있다. 협업자의 피드백이나 방식이 의문스럽고, 당신의 기본적인 접근법과 충돌한다면 흥미로운 기회로 생각하자. 자신의 관점만 방어하지 말고 어떻게 해서든 그들의 관점에서 보고 그들의 관점을 이

해하려고 해보자. 당장의 문제를 해결하는 것뿐만 아니라, 자신에 대한 새로운 무언가를 보거나 자신을 가둔 한계가 발견될 수도 있다.

열린 마음의 핵심은 호기심이다. 호기심은 편들지도 않고 한 가지 방식을 고집하지도 않는다. 호기심은 모든 관점을 탐구한다. 언제나 새로운 방법에 열려 있고 항상 독창적인 통찰을 얻으려고 한다. 호기심은 끝없는 성장을 갈망하고 마음의 한계 너머를 경이에 찬 눈으로 바라본다. 잘못 설정된 한계를 드러내서 더 먼 곳을 향해 밀어붙인다.

⊙

예술 작품을 만드는 과정에서 마주하는 모든 문제가 문제인 이유는 그것이 가능한 것과 가능하지 않은 것에 대한 우리의 기존 믿음 체계와 충돌하기 때문이다. 혹은 우리의 기대를 거스르기 때문이기도 하다.

노래가 처음에 생각했던 장르를 벗어나기 시작한다. 특정 색깔의 물감이 떨어져버렸다. 영화 촬영 장비가 고장 났다.

일이 계획한 대로 진행되지 않을 때 두 가지 선택권이 있다. 상황을 거부하거나 받아들이거나.

작업을 포기하거나 좌절하는 대신 주어진 재료로 무엇을 할 수 있을지 생각해볼 수 있다. 어떤 임시방편이 있을까?

물줄기를 어떻게 바꿀 수 있을까?

　문제에 이로운 목적이 숨어 있을 수도 있다. 우주가 우리를 훨씬 나은 해결책으로 이끌어주려는 것이다.

　모를 일이다.

　난관에 부딪히면 그저 흐르는 대로 따라가라. 마음을 열고, 반드시 맞춰야 하는 기대치나 빚진 마음 따위는 버린다. 어느 편에도 치우치지 않는 마음으로 그저 자연스럽게 일이 진행되도록 하라. 변화의 바람을 두 팔 벌려 환영하고 이끄는 대로 따라가라.

자기 주변에 벽을 세우는 사람들이 많다.
하지만 벽은 때로 세상을 보는 다른 방식을 제공한다.
장애물을 넘어, 혹은 둘러 보게 함으로써.

번개에 둘러싸여

영감의 순간에 폭발적인 정보가 도착한다. 어떻게 하면 이 번개에 집착하지 않을 수 있을까? 어떤 예술가들은 폭풍을 쫓는 사람들처럼 스릴을 갈망하며 언제 다가올지 모를 영감의 순간을 기다린다.

번개에 집착하지 않고 번개를 둘러싼 공간에 집중하는 것이 더 건설적인 전략이다. 올바른 사전 조건이 충족되지 않으면 번개가 치지 않고, 그 전기를 포착해 사용하지 않으면 소멸해버리기 때문에 공간이 중요하다. 깨달음의 번개가 칠 때 가능성에 대한 우리의 경험은 확장된다. 그 순간 문이 부서질 듯 활짝 열리고 우리는 새로운 현실로 들어간다. 그 고양된 순간이 지나간 후에도 경험은 우리 안에 남는다. 때로는 덧없이 지나가기도 하지만.

만약 번개가 치고 이 정보가 에테르를 통해 우리에게 전달되면 그 뒤에 이어지는 것은 다량의 실질적인 작업이다. 우리는 번개의 도착을 명령할 수 없지만 주변 공간을 통제할 수 있다. 사전에 준비하고 이후에 의무를 충실히 이행함으로써 그렇게 한다.

만약 번개가 치지 않아도 작업을 지체할 필요는 없다. 폭풍을 쫓는 사람들은 영감이 창조보다 앞선다고 믿는다. 하지만 항상 그런 것은 아니다. 번개가 없는 작업도 똑같이 효과적이다. 목수처럼 그저 매일 묵묵히 모습을 드러내고 할 일을 하면 된다. 조각가들은 점토를 반죽하고 작업실 바닥을 쓸고 밤에 문을 잠근다. 그래픽 디자이너는 워크스테이션에 앉아 이미지를 선택하고 글꼴을 선택하고 레이아웃을 만들고 저장을 누른다.

예술가는 궁극적으로 공예가다. 때로 우리의 아이디어는 번개를 통해 나온다. 그런가 하면 오직 노력과 실험, 만들기를 통해서만 가능할 때도 있다. 우리는 일하면서 연결을 알아차리고 작업 그 자체를 통해 드러난 경이로움에 놀랄지 모른다. 어떤 면에서 이런 작은 깨달음의 순간도 번개나 마찬가지다. 강렬함은 덜할지라도 여전히 길을 비춰준다.

⊙

번개는 우주의 잠재력이 순간적으로 표현되는 일시적인 현상일 수 있다. 영감을 받은 모든 아이디어가 위대한 예술이 될 운명인 것은 아니다. 번개가 쳐도 번개를 사용할 데가 없을 수도 있다. 영감의 순간이 우리를 흥분시켜 그 실제적인 형태를 발견하는 긴 탐험의 길에 오르게 하더라도 결국 다다른 곳은 막다른 골목일 수도 있다.

영감이 어디로 이어질지 아는 유일한 방법은 작업에 전심전력으로 임하는 것뿐이다. 성실함 없이 영감만으로는 큰 성과를 거두지 못한다. 어떤 프로젝트에서는 영감은 최소한이고 노력이 대부분이다. 또는 영감의 번개가 쳐도 그 잠재력을 드러내는 데 필요한 노력을 끌어내지 못할 수도 있다.

위대한 예술을 만들기 위해 항상 큰 노력이 필요하지는 않을지 몰라도, 노력이 없다면 절대로 위대한 예술이 나올 수 없다. 영감이 부르거든 기력이 다 소진될 때까지 번개를 타라.

번개를 타는 건 오래 못할 수도 있다. 하지만 기회에 감사해야 한다. 영감이 찾아와 길을 안내해주지 않으면 우리가 직접 나서야 하니까.

당신이 가진 것으로
할 수 있는 것을 해라.
더는 필요하지 않다.

24시간 내내

예술가의 일은 절대로 끝나지 않는다.

보통 다른 직업은 퇴근하면서 일을 사무실에 두고 간다. 하지만 예술가는 항상 대기 중이다. 몇 시간이나 작업에 몰두하다가 일어난 후에도 일은 계속된다.

이것은 예술가의 일이 두 종류이기 때문이다.

행동하기.

그리고 존재하기.

창조는 행동일 뿐 아니라 존재이기도 하다. 그것은 세상을 매 순간, 매일 헤쳐나가는 방법이다. 만약 비현실적인 수준의 헌신에 이끌리지 않는다면 예술은 당신의 길이 아닐 수 있다. 예술가의 일에는 균형이 중요한 부분을 차지하지만, 아이러니하게도 예술가의 삶의 방식 자체는 균형을 위한 공

간을 거의 남기지 않는다.

당신이 창조하는 삶의 요구 사항을 묵묵히 따르면 창조는 삶의 일부가 된다. 프로젝트가 진행되는 동안에도 당신은 매일 새로운 아이디어를 찾는다. 언제든 하던 일을 멈추고 메모하거나 그림을 그리거나 흘러가는 생각을 포착할 준비가 되어 있다. 그것이 제2의 본성이 된다. 예술가는 하루의 모든 순간에 머무른다.

순간에 머무른다는 것은 우리 주변에 마음을 열고 있는다는 약속을 뜻한다. 집중하고 귀 기울이는 것. 외부 세계에서 연결 고리와 관계를 찾는 것. 아름다움을 찾는 것. 이야기를 찾는 것. 가까이 몸을 숙이게 만드는 흥미로운 무언가를 알아차리는 것. 그리고 이 모든 것을 다음 작업에서 사용할 수 있으며, 그때 원료가 형태를 갖추어 나타나리라는 것을 아는 것이다.

다음의 위대한 이야기, 그림, 요리법, 사업 아이디어가 어디서 나올지는 알 수 없다. 서퍼가 파도를 통제하지 못하는 것처럼 예술가들은 자연의 창조적인 리듬에 휘둘릴 뿐이다. 그래서 매순간 인식하고 현재에 머무르는 것이 매우 중요하다. 지켜보고 기다리는 것이다.

아마도 가장 좋은 아이디어는

당신이 오늘 저녁에

떠올릴 아이디어일 것이다.

즉흥성(특별한 순간)

완성된 상태로 마음속에 떠오르는 노래.

잭슨 폴록Jackson Pollock의 충동적인 선들.

무대를 채우는 즉흥적 춤사위.

예술가들은 신중하게 계획된 것보다 즉흥적인 작품을 더 높이 평가하기 쉽다. 거기에 더 높은 순수성이나 특별함이 담겨 있다고 생각하기 때문이다.

하지만 당신은 갑자기 떠오른 예술과 미리 생각해서 만들어진 예술을 구별할 수 있는가? 그리고 그 차이가 어떤 점에서 중요할까?

우연히 만들어진 예술은 땀과 투쟁으로 만들어진 예술보다 더 중요하지도 덜 중요하지도 않다.

만드는 데 걸린 시간이 몇 달이든 몇 분이든 중요하지 않다. 작품의 질은 투자한 시간의 양으로 결정되지 않는다. 그것이 우리에게 즐거움을 주는 한 작품은 본연의 목적을 다하는 것이다.

즉흥성에 관한 이야기는 오해의 소지가 있을 수 있다. 즉흥적인 사건이 일어날 수 있게 되기까지 예술가가 준비하고 연습한 시간이 우리 눈에는 보이지 않기 때문이다. 모든 작품은 평생의 경험을 담고 있다.

위대한 예술가들은 종종 작품에 큰 노력이 들어가지 않은 것처럼 보이게 하려고 애쓴다. 마치 하루 만에 또는 순식간에 만들어진 것처럼 보이도록 꼼꼼하게 만들고 다듬는 데 수년을 보내기도 한다.

계획과 준비를 이상화하는 사람들도 있다. 그들에게 즉흥적인 작업은 덜 정당하다. 재능이라기보다는 행운의 결과에 가깝다고 여긴다.

중립을 고려하라. 그냥 작업을 하고 무슨 일이 일어나는지 보라. 만약 결과물이 마음에 들면 그저 감사하게 받아들여라. 갑작스럽게 휙 떠오른 것이든, 오랫동안 힘들고 정교한 노동을 쏟아부어서 나온 것이든.

어떤 예술가들에게는 아이디어가 쉽게 떠오른다. 밥 딜런Bob Dylan은 몇 분 만에 곡을 쓸 수 있었던 반면, 레너드 코헨Leonard Cohen은 몇 년이 걸리기도 했다. 우리는 그렇게 만

들어진 노래들을 똑같이 사랑한다.

이 수수께끼 같은 과정에는 패턴이나 논리가 없다. 모든 프로젝트는 똑같지 않고, 그건 사람도 마찬가지다. 프로젝트는 우리가 따르는 지침이다. 그리고 모든 프로젝트에는 각각의 상황과 조건이 있다.

⊙

만약 당신이 지적인 과정에 기반을 둔 예술가라면 즉흥성을 하나의 도구이자 발견의 창, 자아의 새로운 부분에 접촉하는 지점으로 활용하면 도움이 될 수 있다.

특정한 창조 과정에 집착하면 즉흥성이 들어오는 문이 막혀버릴 수 있다. 잠시라도 문을 활짝 열어두는 것이 좋다. 내어줌을 실험함으로써 발견의 놀라움을 허락하자.

아무 준비나 생각 없이 글을 쓰려고 하면 의식적인 마음을 우회해 무의식에서 뭔가를 끌어낼 수 있을지 모른다. 이성적인 수단을 통해서는 흉내 낼 수 없는 힘을 가진 무언가가 나올 수 있다.

이런 접근법은 특정 재즈 장르의 핵심이기도 하다. 즉흥 연주를 할 때, 무엇을 연주할지 미리 생각해두면 소리가 달아나버리게 할 수 있다. 목표는 순간에 머무르고 위험을 감수하면서 본질적으로 음악이 *스스*로 연주하도록 하는 것이

다. 연주가 잘 되는 날도 있고 그렇지 않은 날도 있을 것이다. 최고의 재즈 뮤지션이란 특별한 순간을 꽤 일관성 있게 만들어내는 능력을 가진 이들을 말한다. 즉흥성도 연습으로 나아질 수 있다.

순간의 즉흥성 속에서 훌륭한 아이디어가 길을 잃거나 간과될까봐 걱정스러울 수 있다. 나는 아티스트들과 작업할 때 그런 일을 막기 위해 메모를 많이 한다. 스튜디오를 찾는 외부인들은 너무도 간단한 작업 과정을 보고 놀라움을 금치 못한다. 보통 그들은 요란한 음악 파티를 상상하는데, 우리는 초점을 맞춰야 할 부분과 테스트해보아야 할 실험에 대해 자세하게 메모하는 일을 끝없이 하고 있을 뿐이다. 스튜디오 안에서 무슨 말이 나오든 누군가는 그것을 메모하고 있다. 2주 후 누군가가 이런 질문을 할 때가 온다. "그때 우리가 마음에 든다고 했던 가사가 뭐였지?" "그 부분의 이전 버전이 뭐였지?" "두 번째 코러스에 들어가는 필링은 몇 번째 테이크가 가장 좋았지?" 메모를 확인하면 된다.

많은 양의 소재가 끝임없이 만들어지므로 그 순간에는 모든 것을 다 기억할 수가 없다. 몇 초 전에 일어난 일이라도 말이다. 노래의 끝부분에 다다를 때쯤이면 나는 완전히 심취해서 듣고 있고, 모든 생각이 사라진다. 순간과 연결된 관찰자의 충실한 메모는 흥분의 소용돌이 속에서 특별한 순간이 사라지는 것을 막아준다.

때때로

가장 평범한 순간에

가장 특별한 예술 작품이 탄생한다.

선택하는 법

모든 예술 작품은 수많은 가지가 달린 나무처럼 수많은 선택으로 이루어진다.

우리의 작업은 핵심 아이디어라는 나무 기둥으로 자라나는 씨앗에서 시작된다. 씨앗이 커가면서 우리가 내리는 모든 결정은 새로운 방향으로 갈라지는 가지가 되고, 작업이 앞으로 나아갈수록 더 촘촘하게 성장한다.

나뭇가지마다 나아갈 수 있는 방향이 무수히 많다. 우리의 선택에 따라 최종 결과가 바뀔 것이다. 때로는 급격하게 바뀐다.

어느 방향으로 가야 할지 어떻게 결정할까? 최고의 작품으로 이끌어줄 선택이 무엇인지 어떻게 알 수 있을까?

그 답은 관계라는 보편적인 원리에 뿌리를 두고 있다.

우리는 다른 것과의 관계 속에서만 어떤 사물에 대해 말할 수 있다. 비교하고 대조할 무언가가 있어야만 물체나 원리를 평가할 수 있다. 그렇지 않으면 평가가 절대적으로 불가능해진다.

이 원리를 이용해 A/B 테스트를 통하여 우리의 작품을 개선할 수 있다. 참고 기준이 없으면 작품이나 선택을 평가하기가 어렵다. 두 가지 옵션을 나란히 놓고 직접 비교하면 선호도가 명확해진다.

가능하면 테스트할 옵션을 두 가지로 제한하는 것이 좋다. 개수가 그보다 많아지면 판단이 흐려진다. 요리할 때는 같은 재료를 두 가지 방법으로 다르게 사용해서 맛본 후에 어떤 방법을 쓸지 결정할 수 있다. 똑같은 독백 대사를 읽는 두 명의 배우, 두 개의 색조, 같은 아파트의 두 개의 평면도를 비교한다.

서로 나란히 놓고 한 발짝 뒤로 물러서서 직접 비교한다. 보통은 확실하게 끌리는 쪽이 있기 마련이다.

만약 확실하게 끌리는 쪽이 없다면 미묘하게라도 잡아당기는 쪽이 어디인지 조용히 바라본다. 자연스러운 신체 반응을 따라가 황홀감이 살며시 느껴지는 쪽을 선택한다.

가능하면 A/B 테스트를 블라인드로 실시한다. 편견 때문에 공정한 비교가 어려워지지 않도록 각 옵션의 자세한 정보를 숨긴다. 예를 들어, 어떤 음악가들은 아날로그 혹은 디

지털 녹음 둘 중 하나를 선호한다. 하지만 두 가지 녹음법을 모두 사용하고 아무런 표시 없이 각각의 소리를 들어보면 흥미롭다. 아티스트들은 둘 중에서 더 마음을 끈 것이 무엇인지 듣고 놀라기도 한다.

만약 A/B 테스트에서도 교착 상태에 놓이면 동전 던지기를 고려하자. 앞면과 뒷면을 각각 어느 쪽으로 할지 정하고 동전을 던진다. 동전을 던지는 순간, 미묘하게 더 마음에 드는 쪽을 알아차리거나 동전의 어느 면이 나오기를 바라는 자신을 발견할 것이다. 어느 쪽을 응원하는가? 그쪽이 바로 당신이 선택해야 할 쪽이다. 마음이 원하는 쪽이니까. 동전이 떨어지기도 전에 테스트가 끝난다.

테스트할 때 선택의 기준을 너무 합리적으로 분석하려고 하지 마라. 생각 전에 가장 첫 번째 본능, 자동 반응을 찾아야 한다. 본능적인 당김은 가장 순수한 반면, 그다음에 오는 이성적인 생각은 분석되고 왜곡되는 경향이 있다.

의식적인 마음의 스위치를 끄고 충동을 따르는 것이 목표다. 아이들은 유난히 이것을 잘한다. 판단이나 집착 없이 순식간에 여러 감정을 다양하게 표현한다. 나이가 들면서 우리는 그런 반응을 숨기거나 덮는 방법을 배운다. 그렇게 내면의 민감성이 약해진다.

우리가 무언가를 배운다고 한다면, 그것은 우리의 본성에 따라 행동하는 것을 방해하는 어떤 믿음이나 짐이나 교리

로부터 우리 자신을 해방시키는 것이다. 아이처럼 자유롭게 자신을 표현하는 상태에 가까워질수록, 테스트가 더 순수해지고 우리의 예술도 향상된다.

⊙

일단 작품이 완성되면, 어떤 테스트도 우리가 최고 버전의 작품을 만들었다는 걸 보장할 수 없다. 그런 것은 측정이 불가능하다. 테스트는 가능한 옵션 중에 어떤 버전이 가장 좋은지를 확인하기 위한 것이다.

어떤 경로를 택하든 여정이 끝나고 도착하는 곳은 똑같다. 그 도착지는 바로 우리에게 세상과 공유하고 싶은 의지를 주는 작품이다. 뒤돌아보았을 때 내게서 이런 작품이 나왔다는 것 자체가 놀랍고 감탄하게 되는 그런 작품 말이다.

음영과 정도

예술의 창조에서 비율은 기만적일 수 있다.

영감의 씨앗 두 개가 서로 다르지 않아 보여도 하나는 커다란 수확을 가져오고 다른 하나는 수확이 거의 없을 수 있다. 번개에서 시작되었지만 처음의 규모에 부합하는 작품을 만들어내지 못할 수도 있고, 미약한 불꽃이 거대한 걸작으로 성장할 수도 있다.

크래프팅에서 우리가 투입하는 시간과 얻는 결과가 균형을 이루는 경우는 거의 없다. 큰 움직임이 한 번에 실현될 수도 있고, 작은 디테일에 며칠이나 걸릴 수도 있다. 그것들이 최종 결과에서 어느 정도의 역할을 할지도 예측할 수 없다.

창조 과정의 또 다른 놀라운 측면은 너무도 작은 디테일이 작품을 분명하게 정의해줄 수 있다는 점이다. 그 작은 디

테일이 작품이 자극적인지, 지루한지, 완성되었는지, 완성되지 않았는지를 결정한다. 붓을 한번 찍고 아주 작은 부분을 수정했을 뿐인데도 반쯤 진행된 작품이 점프라도 하듯 갑자기 완성되어버린다. 이런 일이 일어나면 그저 기적처럼 느껴진다.

궁극적으로 작품을 위대하게 만드는 것은 아주 작은 디테일의 총합이다. 처음부터 끝까지 모든 것에는 음영과 정도가 있다. 고정된 척도는 없다. 있을 수가 없다. 가끔은 가장 작은 요소가 가장 무거울 수도 있기 때문에.

실수가 다섯 개 있을 때는
아직 작품이 완성되지 않았다.
하지만 실수가 여덟 개일 때는
완성된 것일 수 있다.

함축적 의미(목적)

가끔 이런 의문이 들 수 있다. 내가 이걸 왜 하는 거지? 이게 다 무엇을 위한 것인가?

이런 질문들이 유난히 일찍 그리고 자주 떠오르는 사람들이 있다. 그런가 하면 어떤 사람들은 평생 이런 생각으로 고민하는 일이 없는 듯하다. 아마도 그들은 만드는 사람과 설명하는 사람이 언제나 다른 사람임을 아는 것 같다. 설사 그들이 한 사람 안에 있다 해도 말이다.

결국 이 질문들은 별로 중요하지 않다. 무엇을 만들지 우리의 선택을 이끌어주는 목적이 꼭 있어야 할 필요는 없다. 좀 더 자세히 들여다보면 이 거창한 생각이 사실은 쓸모없다는 것을 알게 된다. 이것은 우리가 알 수 있는 것보다 더 많은 것을 안다는 것을 암시한다.

만들고 있는 작품이 마음에 든다면 굳이 그 이유를 알 필요가 없다. 이유가 분명할 때도 있고 그렇지 않을 때도 있다. 게다가 시간이 지남에 따라 변할 수도 있다. 작품이 마음에 드는 수천 가지 다른 이유가 있을 수 있다. 우리가 사랑하는 작품을 만들 때 우리의 임무는 완수된다. 그 밖에 더 알아내야 할 것은 없다.

다시 한번 명심하자.

우리는 그저 창조하기 위해 존재한다.

자유

⊙

예술가에게 사회적 책임이 있는가?

어떤 사람들은 그렇다고 생각하고 예술가들이 창조할 때 책임을 고려하도록 장려하고 싶을 수도 있다.

이러한 믿음을 가진 사람들은 사회에서 예술이 수행하는 기능과 예술의 필수적인 사회적 가치를 분명하게 이해하지 못한 것일 수 있다.

예술 작품은 사회적 책임에 대한 창조자의 관심과 무관하게 목적을 수행한다. 만약 작품으로 어떤 문제에 대한 사람들의 생각을 바꾸거나 사회에 영향을 미치기를 원한다면 작품의 질과 순수성에 방해가 될 수 있다.

작품이 그런 특징을 가질 수 없다는 뜻이 아니다. 다만 일반적으로 계획을 통해 달성되는 일이 아니라는 뜻이다. 창

조 과정에서는 어떤 목표를 겨냥할수록 오히려 이루기가 더 힘들어질 때가 많다.

무슨 말을 해야 할지 미리 결정한다고 해서 가장 좋은 말이 나오지 않는다. 일단 영감에서 나온 아이디어가 실행되어야만 의미가 부여된다.

작품이 완료될 때까지 기다렸다가 작품이 무슨 말을 하는지 알아보는 것이 가장 좋다. 처음부터 작품을 의미의 인질로 삼으면 잠재력이 제한된다.

작품으로 공공연하게 어떤 메시지를 전달하려고 하면 예상한 대로 연결되지 않는 경우가 많다. 반면 사회적 병폐를 지적하려는 의도로 만들어지지 않은 작품이 혁명적 대의를 위한 찬가가 될 수도 있다.

예술은 예술가의 계획보다 훨씬 더 강력하다.

⊙

예술은 무책임하면 안 된다. 예술은 인간 경험의 모든 측면에 호소한다.

사람의 어떤 측면은 고상한 사회에서 환영받지 못하고, 주변에 드러내기에 너무 어두운 생각과 감정도 있다. 그런 것들이 예술로 표현된 것을 볼 때 우리는 외로움을 덜 느낀다.

그런 작품은 더 현실적이고, 더 인간적이다.

이것이 예술의 창조와 소비에 담긴 치유의 힘이다.

예술은 판단을 넘어선다. 예술 작품은 개인에게 닿거나 닿지 않거나 둘 중 하나다.

예술가는 작품 자체에만 책임이 있을 뿐이다. 다른 요구사항은 전혀 없다. 예술가는 무엇이든 원하는 것을 자유롭게 만들 수 있다.

예술가는 작품을 옹호할 필요가 없고, 작품은 작품 그자체가 아닌 다른 무엇도 옹호할 필요가 없다. 당신은 당신작품의 표상이 아니다. 작품 역시 반드시 당신을 상징하지 않는다. 작품은 당신에 대해서 거의 아무것도 모르는 사람들의 눈과 귀로 해석되고 재해석된다.

예술가가 옹호해야 할 것이 있다면 바로 창조의 자율성을 지키는 것이다. 외부의 검열로부터도 지켜야 하지만, 무엇보다 자신의 머릿속에 새겨진 사회적으로 수용 가능한 기준을 말해주는 목소리로부터도 지켜야 한다. 세상은 예술가가 자유로워질 수 있는 만큼 자유롭다.

무엇을 말하고
무엇을 노래하고
무엇을 그릴지
우리가 선택할 수 있다.

우리는 예술 자체 말고는
그 어떤 것에도 책임이 없다.
작품이 예술가의 최종 변론이다.

열정 vs 고통

영화나 책에서 예술가들은 극심한 고통에 시달리는 천재로 묘사되곤 한다. 무언가에 잔뜩 굶주려 있고, 자기 파괴적이며, 제정신과 광기 사이를 오가는 모습이다.

이러한 묘사는 예술을 만들려면 사람이 망가져야 한다는 믿음을 심어주었다. 혹은 예술의 힘이 너무 강력해서 그것을 만드는 사람을 무너뜨린다거나.

둘 다 일반화이며 사실이 아니다. 이러한 오해들이 예술가가 되고 싶어 하는 사람들의 마음을 꺾는다. 어떤 창조자는 깊은 어둠 속에서 산다. 또 다른 창조자는 편안하고 활기차게 앞으로 걸어간다. 그리고 이 둘 사이에 엄청나게 다양한 예술적 기질이 자리한다.

지나친 감수성으로 힘들어하는 예술에 부름받은 사람들

274

에게 창조 과정은 치유일 수 있다. 그것은 깊은 연결감을 준다. 말할 수 없는 것들에 목소리를 부여하고 영혼을 드러낼 수 있는 안전한 장소를 제공한다. 이 경우 예술은 창조자를 부수는 것이 아니라 오히려 온전하게 만든다.

극심한 고통 속에서 살아가는 예술가 캐릭터는 현실보다 신화 속에서 더 많이 발견되는 것이 사실이지만, 그렇다고 예술이 만들기 쉽다는 뜻은 아니다. 위대한 것을 창조하려면 강박적인 욕망이 필요하다. 하지만 예술의 추구가 꼭 고통스러워야 할 필요는 없다. 오히려 생기 넘칠 수도 있다. 당신에게 달렸다.

당신이 가진 것이 강력한 열정이든 고통에 휩싸인 강박이든, 둘 중 무엇도 예술을 더 좋게 만들거나 더 나쁘게 만들지 않는다. 만약 두 경로 중 하나를 선택할 수 있다면 지속 가능한 쪽을 선택하는 게 좋다. 예술가는 자신의 속도에 맞춰 자신만의 방식으로 작업하면서, 순전히 자기표현을 통해 이름을 얻는다.

나에게 맞는 방법(믿음)

오래된 오피스 건물의 너저분한 방에서 모든 작품을 쓴 작곡가가 있다. 30년 동안 아무것도 손대지 않았고 그녀는 여전히 청소를 거부한다. 그 방에 비밀이 있다고, 그녀는 말한다.

그녀는 그렇게 믿는다. 그 믿음은 그녀에게 효과적이다.

찰스 디킨스Charles Dickens는 항상 나침반을 가지고 다니면서 북쪽을 향하고 잤다. 그는 지구 전류에 정렬하면 창의성이 올라간다고 믿었다.

닥터 수스Dr. Seuss는 수백 개의 특이한 모자가 숨겨진 가짜 문이 달린 책장을 가지고 있었다. 그와 그의 편집자는 모자를 골라 들고 영감이 떠오를 때까지 서로를 쳐다보곤 했다.

이 이야기들은 사실일 수도 있고 아닐 수도 있다. 하지

만 중요하지 않다. 의식이든 미신이든 예술가의 작품에 긍정적인 영향을 준다면 그건 추구할 가치가 있다.

예술가들은 온갖 다양한 방식으로 창조해왔다. 극도의 혼란이나 질서 속에서, 서로 다른 방법들이 만나는 지점에서. 올바른 시간도 올바른 전략도 올바른 도구도 없다.

경험이 풍부한 예술가에게 조언을 받으면 도움이 될 수도 있다. 그러나 절대적인 처방으로 여기지 말고 그저 참고만 해야 한다. 그 조언이 다른 관점을 열어주고 무엇이 가능한지에 대한 생각을 넓혀줄 수 있다.

자리가 잡힌 기성 예술가들은 개인적인 경험에 기대며 자신에게 효과적이었던 방법을 추천한다. 그렇기에 그 효과는 당신의 여정이 아닌 그들의 여정에 특수하다. 그들의 길이 옳은 길은 아님을 기억해야 한다.

당신의 길은 당신만이 따를 수 있으므로 고유하다. 위대한 예술로 가는 길은 절대로 하나가 아니다.

다른 사람들의 지혜를 무시하라는 말이 아니다. 지혜를 요령 있게 받아들이라는 뜻이다. 옷 사이즈가 잘 맞는지 입어보듯 한번 시도해보고 자신에게 잘 맞는지 확인하자. 유용한 부분은 내 것에 합치고 나머지는 버린다. 출처가 아무리 믿을 만해도 반드시 직접 시험하고 조율하면서 자신에게 효과적인 부분을 찾아야 한다.

다른 예술가의 방식이 아니라 내가 꾸준히 실천하는 방

식이 중요하다. 자신에게 가장 생산적인 방법을 찾아서 적용하고 더 이상 사용하지 않을 때는 내려놓자. 예술을 만드는 방법에 틀린 방법이란 없다.

적응

⊙

연습할 때 특이한 일이 일어난다.

예를 들어, 악보를 암기할 때 계속 반복해서 연주할 것이다. 쉬워지는가 싶더니 더 어려워지고 또 좀 더 쉬워진다. 멈추었다가 하루나 이틀 후에 다시 쳐보면 갑자기 훨씬 더 자연스러워져 있다. 손가락의 움직임이 더 날렵해진 것 같다. 복잡한 매듭이 저절로 풀렸다.

이 현상은 다른 대부분의 학습 형태와 다르다. 정보를 읽고 기억하는 것과는 다르다. 뭔가 더 신비롭다. 마치 새로운 현실로 들어가기라도 한 것처럼, 아침에 일어났더니 갑자기 어젯밤 잠자리에 들기 전보다 실력이 좋아진 것이다. 우리 몸이 눈앞에 놓인 도전 과제를 받아들이고 실행하면서 적응하고 변했다.

연습은 목적지까지 어느 정도 데려다준다. 연습한 것이 몸에 흡수되기까지는 시간이 좀 걸린다. 이것을 회복 단계라고 부를 수 있다. 역도에서 연습을 할 때 근육이 손상되고 회복을 통해 이전보다 더 강해진다. 연습의 이 수동적인 요소도 능동적인 요소만큼이나 중요하다.

일반적으로 쉬지 않고 열심히 연습해야만 기술에 통달할 수 있다고 생각한다. 물론 사실이지만 그게 전부는 아니다. 휴식을 취하면서 잠시 물러났다가 나중에 돌아오는 것이 도움될 수도 있다. 악기 연습이든 필생의 작품이든 적절한 시기에 갖는 회복은 큰 도약을 가져다준다.

연습과 적응의 순환 과정은 다면적인 성장을 가져온다. 초점을 맞추고 집중력을 높여서 더 쉽고 효과적으로 배우도록 뇌를 훈련한다.

결과적으로 다른 기술들도 향상된다. 피아노를 배우면 청각이 향상된다. 수학을 더 잘하게 될 수도 있다.

⊙

적응 과정은 배움을 넘어 더 큰 역할도 한다. 적응은 우리를 통해 드러나는 우주의 한 측면이다. 즉, 삶에 대한 의지이다.

아이디어는 받아들여지기를 갈망하며 에너지를 모으고

전류를 쌓는다. 우리는 그것을 들을 수 있고 볼 수 있고 상상할 수 있지만 손 내밀면 닿을 듯 말 듯한 거리에 떨어져 있다. 우리가 그것을 몇 번이고 되짚어봄에 따라, 작은 부분들이 점점 더 또렷해지고 끝내 우리를 완전히 에워싼다.

우리의 역량이 점점 커지고 확장되어 원천이 제공하는 아이디어에 가 닿는다. 우리는 이 책무를 감사한 마음으로 받아들이고 소중히 여기고 지킨다. 원재료가 나를 초월하는 거대한 무언가에서 왔음을 겸허히 받아들인다. 나보다 더 중요한 무언가. 우리는 그것을 섬길 뿐이다.

우리가 지금 여기 있는 것도 그 때문이다. 인류는 이 본능을 통해 진화해왔다. 우리는 받기 위해 적응하고 성장한다. 이 본질적인 능력이 무구한 세월 동안 인간과 모든 생명체가 끊임없이 변화하는 세상에서 생존하고 번영할 수 있게 해주었다. 또 창조의 주기를 앞당기는 데 있어서 우리가 정해진 역할을 수행하게 한다. 새롭고 더 복잡한 다른 형태의 탄생을 지원한다. 우리가 참여하기로 결정하기만 한다면 말이다.

예술은 번역이다

예술은 해독解讀 행위다. 우리는 원천으로부터 정보를 받아 우리가 선택한 기술의 언어로 해석한다.

모든 분야에서 유창함의 정도는 다 다르다. 어휘가 의사소통에 영향을 미치는 것처럼 우리의 기술 수준은 이 번역을 잘 표현하는 능력에 영향을 미친다.

이것은 직접적인 상관성이 아니라 유동적인 관계다. 새로운 언어를 배울 때 우리는 질문을 할 수도 있고 아름다운 구절을 암기해서 말할 수도 있고 실수로 우스꽝스러운 말을 할 수도 있다. 그러나 동시에 더 큰 생각이나 더 미묘한 감정을 공유할 수 없고, 자신의 모습을 온전히 표현할 수 없다는 느낌이 들기도 한다.

기술을 개발하고 확장하고 연마할수록 우리는 더 유창

해진다. 창조 과정에서 자유는 커지고 식상함은 적어진다. 우리 아이디어의 최선의 버전을 물리적인 세계에 표현할 수 있는 능력도 크게 향상된다.

우리의 작품과 우리가 느끼는 즐거움을 위해, 기술을 계속 연마하는 것은 매우 큰 가치가 있다. 모든 예술가는 창조 과정의 모든 시점에서 연습, 공부, 연구를 통해 더 나아질 수 있다. 예술의 재능은 타고나는 것보다 배우고 발전시키는 것이 더 크다. 우리는 항상 발전할 수 있다.

프로 레슬러 안 앤더슨Arn Anderson은 언젠가 이렇게 말했다. "나는 스승이기도 하고 학생이기도 하다. 더 이상 학생이 아니라면 스스로를 스승이라고 부를 권리도 없기 때문이다."

건반을 치거나 그림을 그릴 수 없을 것만 같을 때 이 사실을 기억하라. 내 앞에 놓인 도전은 내가 할 수 없는 것이 아니라 아직 하지 않은 것이라는 사실을. 불가능에 대해 생각하지 마라. 어떤 프로젝트에 필요한 기술이나 지식은 시간을 들여 충실하게 준비하고 노력하면 얻을 수 있다. 무엇이든 훈련할 수 있다.

이 기본적인 토대는 당신의 능력을 넓혀줄 테지만 위대한 예술가가 되도록 보장해주지는 않는다. 대단히 정교한 솔로를 연주할 수 있고 기술적으로는 탁월해도 가슴에 와닿지 않을 수 있다. 반면 아마추어의 단순한 쓰리 코드 연주가 눈물샘을 자극할 수도 있다.

너무 많은 이론을 배우는 것을 두려워할 필요도 없다. 그런다고 당신의 목소리가 순수하게 표현되는 것을 방해하지 않는다. 당신이 그렇게 되도록 놔두지 않는다면, 지식은 작품을 해치지 않는다. 지식을 어떻게 사용하는지가 작품을 해칠 수 있다. 새로운 도구가 생겼다고 꼭 사용할 필요는 없다.

배움은 아이디어를 확실하게 전달할 많은 방법을 제공한다. 메뉴가 아무리 늘어나도 가장 단순하고 우아한 옵션을 선택할 수 있다. 바넷 뉴먼Barnett Newman, 피에트 몬드리안Piet Mondrian, 요제프 알베르스Joseph Albers 같은 화가들은 전통적인 미술 교육을 받았지만, 단색의 단순하고 기하학적인 모양을 탐구하는 쪽을 선택했다.

기술을 내 안에 살아 있는 에너지라고 생각하라. 그것은 생명체와 마찬가지로 진화 주기의 한 부분이다. 그것은 성장을 원한다. 꽃 피우고 싶어 한다.

기술을 연마하는 것은 창조를 존중하는 것과 같다. 자기 분야에서 최고가 되는 것은 중요하지 않다. 개선을 위한 실천만이 이 지구별에서 당신이 맡은 궁극적인 목적을 이루게 한다.

백지 상태

작품에 수많은 시간을 들인 상태에서는 그것에 대해 객관적으로 판단하기가 어렵다. 작품을 처음으로 접한 사람이 단 2분만 경험하고도 당신보다 더 명확하게 볼 수도 있다.

거의 모든 예술가는 시간이 지날수록 자신이 창조하는 것과 너무 가까워진다. 한 작품에 끝없이 몰두하다 보면 원근감이 사라진다. 실명 상태와 비슷해진다. 의심과 혼란이 슬며시 다가온다. 판단력이 흐릿해진다.

만약 작품에서 한걸음 물러나서(혹은 완전히 떨어져나와서) 전혀 다른 무언가에 뛰어들어 주의를 돌리는 훈련을 한다면….

충분히 오랫동안 떨어져 있다가 다시 작품으로 돌아가면 마치 그것을 처음 보는 것처럼 느낄 수 있을지 모른다.

이것이 백지화 연습이다. 예술가로서 작품을 창조하고, 그 작품에 대해 품었던 생각의 짐을 전부 내려놓고 처음 보는 사람처럼 바라볼 수 있는 능력을 기르는 것이다. 작품과 함께 지금 여기에 머무르는 것이 목적이다.

백지 상태를 유지하는 구체적인 예가 있다. 녹음 과정의 마지막 단계는 믹싱이다. 사운드 엔지니어가 재료를 가장 잘 표현하기 위해 여러 악기의 레벨을 균형 있게 조정하는 단계다.

믹싱이 진행 중일 때 나는 들으면서 메모를 한다. 브릿지에서 보컬이 너무 작은 것 같다. 마지막 코러스로 넘어가는 과정의 공백 부분에서 연주되는 드럼의 존재감이 더 컸으면 좋겠다. 혹은 도입부에 다른 사건이 들어갈 공간을 만들기 위해 특정 악기를 빼야 할지도 모른다.

이렇게 수정할 부분을 수정한 후 체크리스트를 염두에 두고 노래를 다시 들어보는 것이 일반적인 방법이다. '좋아, 내가 요청한 대로 브릿지의 보컬이 더 커졌나? 체크. 코러스로 넘어가는 부분의 드럼 연주의 존재감이 커졌나? 체크.'

각 파트를 예상하면서, 선택적으로 주의를 기울여 수정이 제대로 이루어졌는지 확인하는 것이다. 노래를 전체적으로 듣고 이전보다 실제로 더 좋아졌는지 확인하는 일은 뒤로 밀린다.

자아가 깨어나 이렇게 말한다. '내가 원했던 일이야. 원

한 대로 됐어. 문제가 해결됐어.'

하지만 이것이 꼭 진실은 아니다. 물론 수정은 이루어졌지만 과연 그것이 작품을 개선시켰을까? 아니면 도미노처럼 다른 문제들이 생겼는가?

이 단계에서 작품의 모든 요소는 상호 의존적이다. 그래서 아무리 작은 변화라도 예상치 못한 영향을 끼칠 수 있다. 물론 당신은 체크리스트에 따라 변경이 이루어졌으니 당연히 개선되었다고 착각할 수 있다.

가능하다면 당신의 메모 목록을 다른 사람에게 실행하게 하고 다시는 참조하지 않는 것이 좋다. 수정된 버진을 처음 듣는 것처럼 듣고 새로운 메모를 작성한다. 이렇게 하면 있는 그대로 들을 수 있어서 작품을 최상의 버전으로 안내할 수 있다.

백지 상태를 유지하는 연습을 하려면 작업물을 너무 자주 들여다보지 말아야 한다. 섹션이 끝났는데 난제에 봉착했다면 프로젝트를 제쳐두고 한동안 건드리지 말아보자. 일분, 일주일 혹은 그 이상 그냥 놓아두고 신경을 끈다.

명상은 재설정 버튼을 누르는 것과 같은 소중한 도구이다. 격렬한 운동이나 경치 좋은 곳에서의 산책, 별개의 창작 행위에 몰입해보는 것도 좋다.

그러다가 다시 프로젝트로 돌아오면 관점이 더 명확해져서 프로젝트가 무엇을 원하고 필요로 하는지 볼 안목이 생

겼을 것이다.

시간의 흐름이 이것을 가능하게 해준다. 시간 속에서 배움이 일어난다. 배움을 잊는 것도 마찬가지다.

맥락

⊙

탁 트인 초원에 핀 꽃을 떠올려보라.

그 꽃을 소총의 총구에 넣는다. 아니면 묘비 위에 올려놓거나. 각각의 경우 어떤 느낌이 드는가. 의미가 바뀐다. 같은 물체라도 새로운 환경에서는 의미가 크게 달라질 수 있다.

맥락은 내용을 바꾼다.

당신의 작업에서도 이 원칙의 실행을 고려해보라. 초상화를 그릴 때 배경은 맥락의 일부분이다. 배경을 바꾸면 전경도 새로워진다. 어두운 배경은 밝은 배경과는 다른 메시지를 준다. 빽빽하게 들어찬 환경은 드문드문한 환경과 느낌이 다르다. 액자, 그림이 걸려 있는 장소, 옆에 걸린 그림. 이 모든 요소가 작품에 대한 인식에 영향을 미친다.

어떤 예술가들은 이 모든 요소를 철저히 통제하려고 한

289

다. 그냥 운에 맡기는 사람들도 있다. 또 어떤 사람들은 완전히 맥락에 의존한 예술을 만든다. 예를 들어, 앤디 워홀의 브릴로 상자가 있다. 식료품점에서 그 상자는 주방용품을 위한 일회용 포장이다. 하지만 박물관에서는 보기 드문 흥미로운 물건이다.

노래의 순서를 정할 때 조용한 노래를 시끄러운 노래 옆에 배치하면 두 노래가 어떻게 들리는지에 영향을 미친다. 조용한 노래 다음에 나오는 시끄러운 노래는 더 요란하게 들린다.

나는 어떤 뮤지션이 자기 최신곡을 역대 가장 사랑받는 곡들과 함께 플레이리스트에 넣고 재생해서 자기 노래가 두드러지는지 확인한다는 이야기를 들었다. 만약 두드러지지 않으면 한쪽에 치워두고 위대함에 이르기 위해 좀 더 노력한다.

시간과 장소에 관한 사회적 규범은 예술이 살아가는 또다른 맥락의 상자이다. 두 사람의 관계에 대한 똑같은 이야기가 디트로이트나 발리, 고대 로마 또는 다른 차원을 배경으로 펼쳐질 수 있다. 저마다의 배경에서 이야기는 새로운 의미를 띨 것이다.

똑같은 작품이 어느 해에 공개되었는가에 따라서도 의미가 바뀔 수 있다. 시사, 문화 트렌드, 동시에 발표된 다른 작품들 모두 작품이 어떻게 받아들여지는지에 영향을 미친

다. 시간은 또 다른 형태의 맥락이다.

　작품이 기대에 부응하지 못하면 맥락을 한번 바꿔보라. 기본 요소는 무시하고 주변의 변수를 살펴본다. 다양한 조합을 시도해보자. 다른 작품 옆에 나란히 두어도 보고, 자신을 놀라게 하라.

　일반적인 옵션을 몇 가지 소개한다.

　작게 – 시끄럽게

　빠름 – 느림

　높음 – 낮음

　가까이 – 멀리

　밝음 – 어두움

　크게 – 작게

　곡선 – 직선

　거칠게 – 부드럽게

　전 – 후

　안 – 밖

　똑같이 – 다르게

　새로운 맥락은 작품을 예상보다 더 강력하게 만들어줄 수 있다. 겉보기에 전혀 중요하지 않은 요소를 바꿨다가 완전히 예상 밖의 결과물이 나오기도 한다.

(작품 속의) 에너지

무엇이 우리를 부지런히 일하도록 동기를 부여하는가? 어떤 작품은 끝내고 다른 작품은 끝내지 못하게 하는 원동력은 무엇인가?

우리는 그것을 열정이라고 생각하고 싶어 한다. 힘겨운 자기표현의 와중에 솟아나는 느낌 말이다.

이 에너지는 우리가 만들어낸 것이 아니다. 에너지가 우리를 포착한다. 우리는 그것을 작품에서 얻는다. 거기에는 전류가 들어 있다. 우리를 앞으로 끌어당기는 전염성 있는 활력이.

위대함을 암시하는 작품은 번개가 치기 전의 정전기처럼 우리가 느낄 수 있는 전하를 담고 있다. 그런 작품은 생각과 꿈을 차지함으로써 예술가를 소진시킨다. 그것은 예술가

가 살아가야 할 이유가 되기도 한다.

그 에너지는 세상에 존재하는 다른 창조의 힘과 비슷하게 느껴진다.

그건 사랑이다.

논리적인 이해를 넘어서는 역동적인 당김이다.

프로젝트의 초기 단계에서 흥분감은 어떤 씨앗을 개발할지 선택하는 데 도움을 주는 내부 전압계와 같다. 씨앗을 다룰 때 바늘이 훅 올라가면 관심을 기울이고 헌신할 가치가 있다는 것을 나타낸다. 당신의 흥미를 유지하고 노력을 가치 있게 해줄 잠재력을 가지고 있다는 뜻이다.

실험과 크래프팅 과정에서 추가적인 결정이 내려짐에 따라 더욱더 강력한 전하가 생성된다. 시간 가는 줄 모르고, 먹는 것도 잊어버리고, 바깥세상을 등지고서 그 전하에 휘말린다.

그 과정이 고되고 따분할 때도 있다. 작품이 완성되기까지 몇 분이 더디게 지나고 하루하루 날짜를 세게 된다. 죄수가 벽에 하루하루 날짜를 표시하는 것처럼.

작품 속의 에너지에 항상 접근할 수 있는 것은 아님을 기억하라. 방향을 잘못 틀어서 전하가 사라질 때도 있다. 세부적인 것에 너무 집중하느라 더 큰 그림을 보지 못할 수도 있다. 아무리 훌륭한 작품이라도, 흥분감은 차오를 때가 있으면 기울 때도 있다.

어느 날 작품이 황홀해 보이지만 이후 오랫동안 그렇지 않아 보인다면 가짜 표지판을 만난 것일 수 있다. 기쁨의 순간이 머나먼 기억처럼 보이고 작품이 과거의 아이디어에 대한 의무처럼 느껴진다면, 너무 멀리 왔거나 그 씨앗이 아직 발아할 준비가 되지 않았거나 둘 중 하나다.

에너지가 고갈되면 몇 걸음 뒤로 물러나 전하를 다시 이용하거나 흥분을 주는 새로운 씨앗을 찾자. 예술가는 자신이든 작품이든 서로에게 줄 것이 하나도 남아 있지 않은 때를 알아차리는 능력도 키워야 한다.

모든 생명체는 연결되어 있어서 생존을 위해 서로 의지한다. 예술 작품도 다르지 않다. 작품은 예술가에게 흥분을 일으킨다. 이것이 당신의 관심을 끈다. 그리고 예술가의 관심이 작품을 자라게 만든다. 이것은 상호 의존적이고 조화로운 관계다. 창조자와 피조물은 서로에게 의존하면서 번영한다.

흥분감을 따라가는 것은 예술가의 소명이다. 흥분감이 있는 곳에 에너지가 있다. 그리고 에너지가 있는 곳에 빛이 있다.

최고의 작품은
당신을 흥분시키는 작품이다.

시작을 위한 끝(재생)

칼 융Carl Jung은 심혈을 기울여 둥근 돌탑을 지었다. 그곳은 그가 살고 생각하고 창조할 공간이었다. 그에게는 둥근 모양이 중요했다. "동그라미 안의 삶은 영원히 존재하고 전달되는 것"으로 보았기 때문이다.

우리는 탄생과 죽음, 재생이라는 상호 연결된 지속적인 순환의 일부이다. 우리 몸은 썩어서 흙으로 돌아가 새로운 생명을 가져오고, 우리의 에너지가 담긴 영혼은 용도 변경을 위해 우주로 돌아간다.

예술도 죽음과 재탄생의 순환 속에 존재한다. 우리는 하나의 프로젝트를 완료하고 다시 시작함으로써 이 순환에 참여한다. 삶에서와 마찬가지로, 각각의 결말은 새로운 시작을 초대한다. 일생의 임무라고 믿을 정도로 한 작품에 모든 것

을 쏟을 때는 다른 작품이 싹틀 공간이 없다.

예술가의 목표는 위대함이지만 앞으로 나아가는 것이기도 하다. 다음 프로젝트를 위해서는 현재 프로젝트를 완료해야 한다. 끝을 내는 것은 현재 프로젝트를 위해서기도 하다. 그래야 그것이 세상에 자유롭게 나올 수 있다.

공유는 예술을 만드는 데 지불하는 대가이다. 당신의 연약함을 드러내는 것은 그 수수료이다.

이 경험에서 재생이 일어난다. 당신의 내면에서 다음 프로섹트를 위한 새로운 재료를 발견한다. 이후에 나올 모든 작품을 위한 재료도.

모든 예술가는 역동적인 역사를 창조한다. 완성된 것들의 살아 있는 박물관을. 작품의 연속을. 시작, 완료, 공유. 시작, 완료, 공유. 끝없이 반복된다. 각각의 시간표가 순간을 기념한다. 영원히 작품 속에 새겨진, 에너지로 가득 채워졌던 바로 그 순간을.

예술 작품은 그 자체로 종점이 아니다.

여정의 정거장이다.

인생의 한 챕터이다.

우리는 이 모든 전환을

기록함으로써 알아차린다.

놀이

⊙

예술을 만드는 것은 진지한 일이다.

원천으로부터 창조적인 에너지를 활용하는 것.

아이디어를 물리적인 차원으로 몰아 가는 것.

우주의 창조 주기에 참여하는 것이다.

그리고 반대도 사실이다.

예술을 만드는 것은 순수한 놀이이다.

모든 예술가의 내면에는 크레용 상자를 바닥에 쏟아 하늘을 칠할 색깔을 찾는 아이가 있다. 그것은 보라색일 수도 있고 올리브색일 수도 있고 어두운 주황색일 수도 있다.

예술가는 진지한 작업 내내 이런 가벼움이 보존되도록 노력해야 한다. 진지한 헌신과 완전한 자유가 주는 장난스러

움을 모두 받아들여야 한다.

예술을 진지한 방식으로 수행하지 않으면서 진지하게 받아들여라.

진지함은 작업에 부담을 얹는다. 인간됨의 장난스러운 면을 놓친다. 존재의 혼란 가득한 활기를, 즐거움을 위한 순수한 즐거움의 가벼움을 잃는다.

놀이에는 위험 감수가 없다. 경계가 없다. 옳고 그름이 없다. 생산성에 대한 할당량이 없다. 영혼이 자유롭게 뛰놀 수 있는 자유로운 상태다.

최고의 아이디어는 바로 이 편안한 상태에서 가장 쉽게, 가장 자주 나온다.

작업에 너무 빨리 중요성을 보태면 경계 본능이 깨어난다. 대신 현실의 족쇄에서 벗어나 창조에 가해지는 모든 형태의 구속을 피해야 한다.

자유롭게 실험하라. 엉망으로 만들어라. 무작위성을 받아들여라. 놀이 시간이 끝나면 이제 내 안의 어른이 나와서 분석한다. '아이가 오늘 무엇을 만들었지?' '멋진 걸 만들었을지, 무슨 뜻인지 궁금한걸.'

매일매일 일단 작업을 시작하고 무언가를 만들고 부수고 실험하고 자신을 놀라게 해야 한다. 네 살짜리는 흥미를 잃는 순간 완성하지 않는다. 재미를 느끼려고 억지로 애쓰지도 않는다. 그저 다른 탐구 대상으로 넘어간다. 새로운 놀이다.

작업에는 지루한 부분이 있을 수 있다. 그럴 때 어떻게 시작할 때의 에너지를 다시 불러낼 수 있을까?

언젠가 스튜디오에서 아티스트와 함께 업 템포 트랙을 작업하고 있었다. 우리는 어쿠스틱을 시도해보기로 했는데 그러다가 흥미로운 녹음을 추가하게 되었다. 나머지를 모두 음소거하고 추가 녹음만 들었을 때 우리는 완전히 새로운 방향으로 나아가게 되었다. 서로 다른 반복구마다 새로운 버전을 만들어냈다. 그중에 미리 계획했거나 생각해둔 것은 하나도 없었다.

결국 오리지널 버전에서 완전히 달라진 훌륭한 곡이 나왔다. 이미 존재하는 것이 새로운 가능성을 제시하도록 허용함으로써 가능한 일이었다. 계획을 따르지 않고 맹목적으로 선택한 길이었다.

이런 일은 매일 일어날 수 있다. 단서를 찾고, 따라가라. 이미 있는 것에 얽매이지 마라. 5분 전에 내린 결정에 발목 잡히지 마라.

희망이 가득했던 초심자 시절을 기억해보라. 당신의 도구가 그저 새롭고 신기했던 시절을 떠올려보라. 배움의 매력을, 첫걸음의 기쁨을 기억하라.

작업을 추진하는 에너지를 유지하고 창조 과정과 계속 사랑에 빠지기 위해, 이것은 가장 좋은 방법일 것이다.

놀이를 통해 쉽게 나왔든

투쟁을 통해 힘들게 나왔든

완성된 작품의 질에는 영향을 주지 않는다.

예술 습관(승가)

작품이 생계를 책임져주기를 바란다면 너무 큰 바람일 수 있다. 우리는 무언가를 얻을 수 있어서가 아니라 예술 그 자체를 위해 창조한다.

당신은 만족스럽지 못한 직업을 그만두고 열정을 느끼는 일로 먹고 살기 위해 성공을 갈망할지도 모른다. 이것은 합리적인 목표다. 하지만 훌륭한 예술을 만드는 것과 자신을 부양하는 것 중 하나를 선택한다면 예술이 우선이다. 생계를 유지할 다른 방법을 찾아라. 생계가 달려 있으면 성공이 더 어려워진다.

예술은 대부분의 사람들에게 불안정한 직업이다. 금전적 보상이 일관적이지 못하다. 아예 없을 수도 있다. 어떤 예술가들은 만들고 싶은 것에 대한 분명한 비전이 있지만, 그

걸로 먹고 살 수 있을지에 대한 불확실함이 제약으로 작용한다. 예술 습관을 먹여 살릴 직업을 갖는 것은 괜찮다. 둘 다 하는 것이 작품의 순수성을 지키는 더 좋은 방법이다.

시간만 들이면 될 뿐 다른 무엇도 필요로 하지 않는 직업들이 있다. 세상에 대한 창의적인 시각을 형성하고 발전시킬 수 있도록 정신적 여유를 주는 직업을 선택함으로써 당신이 만드는 예술을 지킬 수 있다.

당신의 열정과 전혀 무관한 직업에서 콘텐츠가 나올 수도 있다. 위대한 아이디어는 종종 예상치 못한 장소에서 나온다. 우리가 기억할 만한 많은 노래들이 좋아하지 않는 직업을 가진 사람들에 의해 만들어졌다.

또 다른 선택은 열정을 가진 분야에서 생계를 추구하는 것이다. 갤러리, 서점, 음악 스튜디오, 영화 세트장 등이 그런 곳일 수 있다. 만약 그 활동에 가까운 일자리가 없다면 아르바이트라도 할 수 있는지 알아보라.

당신이 사랑하는 것 가까이에 있기로 선택함으로써, 그 예술이 만들어지는 이면을 살짝 엿볼 수 있다. 전문 창작자들의 일상을 관찰할 수 있고, 내부에서 업계와 그 인프라를 이해할 수 있다. 그 분야가 어떻게 돌아가는지 경험해보면 그 길이 과연 헌신할 가치가 있는지 알 수 있을 것이다.

처음에 돈을 많이 받지 못하더라도 이 선택이 나중에 예상치 못한 기회로 이어질 수 있다.

예술을 취미, 인생에서 가장 중요한 취미로 유지하면서 예술과 무관하지만 안정적인 직업을 가질 수도 있다. 모든 길은 똑같이 가치 있다.

⊙

무엇을 선택하든, 주변에 같은 여행자들이 있으면 도움이 된다. 완전히 똑같지 않아도 어느 정도 비슷한 마음을 가진 사람들이면 된다. 창의성은 전염성이 있다. 예술성이 풍부한 사람들과 함께 시간을 보낼 때, 우리는 생각의 방식과 세상을 바라보는 방식을 흡수하고 교환한다. 이 그룹을 승가(僧伽: sangha. 부처의 가르침을 믿고 불도를 실천하는 사람들의 집단을 말한다. 세 사람 이상의 화합된 무리라는 뜻이다 – 옮긴이 주)라 할 수 있다. 이 관계에 있는 사람들은 색다른 상상의 눈으로 보기 시작한다.

그들의 예술 형태가 당신과 같은지 다른지는 중요하지 않다. 예술에 열정적이고, 기나긴 토론을 벌일 수 있고, 작품에 대한 피드백을 교환할 수 있는 사람들의 공동체에 소속되는 것은 영양가 있는 일이다.

예술 공동체의 일원이 되는 것은 삶에서 하나의 큰 기쁨일 수 있다.

자아의 프리즘

진정한 자아를 정의하는 것은 그리 간단한 일이 아니다. 아니, 불가능할 수도 있다.

우리는 변화하는 자아의 여러 버전으로 살아간다. '진정한 자신이 되라'는 말은 너무 광범위해서 별로 쓸모가 없을 수 있다. 예술가인 나, 가족과 함께하는 나, 직장에서의 나, 친구들과 함께하는 나, 위기나 평화 시기의 나, 혼자 시간을 보낼 때의 내가 있을 수 있다.

환경에 따른 변화 외에도 우리는 내면에서도 항상 변하고 있다. 기분, 에너지 수준, 자신에게 하는 이야기, 이전의 경험, 배고픔이나 피곤함의 정도에 따라. 이 모든 변수가 모든 순간의 새로운 존재 방식을 만든다.

우리는 누구와 함께 있는지, 어디에 있는지, 얼마나 안

전하고 도전적이라고 느끼는지에 따라 항상 변화한다. 자아의 여러 다른 측면 사이를 왔다 갔다 한다.

우리에게 좀 더 대담해지거나 저항적이기를 원하는 측면이 있을 수도 있다. 이것이 갈등을 피하고자 하는 우리의 순응적인 측면과 씨름한다. 그런가 하면 광대하고 웅장한 세계에 살기를 열망하는 몽상가적인 측면의 내가 있고, 이것이 꿈을 실현시키는 나의 능력에 의문을 제기하는 현실적인 측면의 나와 갈등할 수 있다.

이러한 다양한 측면들 사이에는 끊임없는 협상이 이루어진다. 우리가 특정한 측면에 귀 기울일 때마다 선택이 달라지고 작업의 결과물도 바뀐다.

프리즘에는 한 줄기의 빛이 들어와 여러 색으로 부서진다. 자아도 프리즘이다. 중립적인 사건이 들어와서 다양한 느낌과 생각, 감각으로 변환된다. 이 모든 정보는 자아의 각 측면에 의해 저마다 다르게 처리되어 삶의 빛을 굴절시키고 예술의 여러 색조를 발산한다.

이러한 이유로 모든 작품이 우리의 모든 면을 반영하지는 못한다. 아무리 노력해도 절대로 불가능한 일이다. 대신 우리는 자아의 프리즘을 받아들여야 한다. 우리를 통해 현실이 독특하게 굴절되는 것을 허용할 수 있어야 한다.

만화경처럼, 우리는 시야의 조리개를 조절해서 결과를 바꿀 수 있다. 마치 특정 캐릭터를 연기하듯, 작업할 때 자아

의 특정한 측면을 선택하려고 해보자. 가장 어두운 자아 혹은 가장 영적인 자아로부터 무언가를 창조할 수 있을지 모른다. 그 작품들은 같지 않겠지만 둘 다 우리에게서 산란되어 나온 진짜 색일 것이다.

우리의 프리즘 같은 본성을 받아들일수록, 우리는 더 자유롭게 여러 색으로 창조할 수 있다. 그리고 예술을 만드는 동안 우리의 일관성 없는 본능을 더 신뢰할 수 있게 된다.

무엇이 왜 좋은지 알 필요도 없고, 그것이 옳은 결정인지 혹은 나를 정확하게 비추는지 궁금해할 필요도 없다. 그건 그저 지금 이 순간에 나의 프리즘이 자연스럽게 뿜어낸 빛일 뿐이니까.

스스로 부과하는

어떤 틀이나 방식, 이름표도

시작을 어렵게 만들 가능성이 크다.

렛 잇 비

⊙

첫째, 해를 끼치지 마라.

이것은 히포크라테스 선서에 포함된 내용으로 잘 알려져 있지만 보편적인 원칙으로 생각해보자. 다른 창조자의 프로 젝트에 참여해달라는 부탁을 받으면 조심스럽게 진행하라.

작품의 초기 버전은 비록 거친 형태지만 특별한 마법이 깃들어 있을 수 있다. 그 마법은 반드시 보존되어야 한다. 다른 사람들과 함께 일할 때는 이 선서의 내용을 명심하라.

장점을 인식하는 것만으로도 프로젝트를 진전시키기에 충분할 수 있다. 친구가 작업중인 곡을 연주해주며 피드백을 청한 적이 있다. 내가 듣기에는 더할 것도 바꿀 것도 없어 보였다. 나는 보통 마지막 믹스에서 하는 밸런싱과 음 정제 작업을 생략할 것을 제안했다. 그것이 걸작을 빛 바래게 할 뿐

이라는 생각이 들었기 때문이다. 때로 협업자가 더할 수 있는 가장 귀중한 손길은 아예 손을 대지 않는 것일 수 있다.

협력

⊙

자아의 프리즘은 우리 존재의 한 측면을 작업에 비춘다. 프리즘이 두 개 이상 적용되면 예상치 못한 가능성이 잠금 해제될 수 있다. 서로 모순되거나 보완하는 관점들이 만나서 새로운 비전을 만들어내기 때문이다.

이것을 협력이라고 부르자.

협력은 인식과 마찬가지로 수행이다. 그 과정에 능숙해질수록 편안함도 커진다.

협력은 재즈 앙상블이 펼치는 즉흥 연주와 비슷하다. 각자의 독창적인 관점을 가진 몇 명의 협력자들이 새로운 전체를 만들기 위해 매 순간 직관적으로 행동하고 반응함으로써 함께 일한다.

내가 연주를 이끌 수도 있고 다른 사람이 이끄는 대로 따

라가기도 하면서 예상치 못한 놀라움을 즐긴다. 우리는 혼자서 연주할 수도 있고, 처음부터 끝까지 철저한 설계를 따를 수도 있다. 작품에 최대한 도움되는 방향을 택한다.

우리는 협력할 때마다 다양한 작업 방식과 문제 해결 방법에 노출되고, 이 경험이 앞으로의 창조 과정에도 영향을 준다.

협력을 경쟁으로 착각하면 안 된다. 협력은 자기 방식을 고수하거나 자신이 옳음을 증명하기 위한 힘겨루기가 아니다. 경쟁은 자만심을 충족한다. 협력은 최고의 결과를 뒷받침한다.

협력을 높은 벽 너머를 볼 수 있도록 위로 밀어 올려주는 힘이라고 생각하자. 이 행위에는 힘겨루기가 없다. 그저 새로운 관점으로 가는 최선의 경로를 찾을 뿐이다.

자신의 기여도를 저울질하는 것은 프로젝트에 전혀 도움이 되지 않는다. 단순히 내 아이디어니까 최고라는 생각은 경험 부족에서 나오는 오류다.

자만은 작품에 대한 권리를 요구하고 예술을 희생해 스스로를 부풀린다. 직관에 반하는 것처럼 보이는 새로운 방법을 무조건 거부하고 익숙한 방법을 고수한다.

자신의 어젠다로부터 거리를 둬서 공정함을 추구할 때 최고의 결과가 나올 수 있다. 누가 낸 아이디어든 최고의 아이디어가 선택되어야 모두에게 이익이다.

⊙

내가 아티스트들과 일할 때 반드시 합의하는 사항이 하나 있다.

바로 모두가 만족하는 결과물이 나올 때까지 작업을 계속한다는 것이다. 이것이 협력의 궁극적인 목표다. 누구는 마음에 들어 하고 누구는 마음에 들어 하지 않는다면 근본적으로 문제가 있다는 뜻이므로 주의를 기울이는 것이 좋다. 보통은 우리가 충분히 멀리까지 밀어붙이지 않아서 작품이 최고의 잠재력을 발휘하지 못했다는 뜻이다.

한 사람은 선택 A를 마음에 들어 하고 다른 사람은 B를 선호한다면 해결책은 A나 B 중에 하나를 선택하지 않는 것이다. 두 아티스트 모두 A와 B보다 뛰어나다고 느끼는 선택지 C가 나올 때까지 작업을 계속해야 한다. C는 A 혹은 B, 또는 둘 다를 포함할 수도 있고 둘 중 무엇도 포함하지 않을 수 있다.

작업의 진전을 위하여 한 사람이 양보하고 그가 덜 선호하는 선택지를 택하면 결국 모두가 손해를 본다. 위대한 결정은 희생 정신으로 만들어지지 않는다. 그것은 최고의 솔루션이 존재한다는 사실을 모두가 인정함으로써 가능해진다.

만약 당신이 작품의 현재 버전이 마음에 든다면 모든 협력자가 그 버전을 마음에 들어 할 때까지 개선하려고 노력해

도 잃을 것이 없다. 그건 타협이 아니다. 현재를 초월하는 버전을 만들기 위해 함께 힘을 합치는 것이다.

<center>⊙</center>

협력자들의 창조 방식이 저마다 다를 수도 있다. 협력자들 가운데는 너무나 놀라운 재능을 가졌지만 어떤 이유에서든 서로 공명하지 못하는 사람들이 있을 수 있다. 그런가 하면 한 사람이 협력을 거부하고 경쟁과 강요의 분위기를 만들기도 한다.

만약 협력자와 계속 의견이 부딪히고 여러 버전을 내놓은 후에도 특별한 아이디어에 이르지 못한다면, 두 사람이 잘 맞지 않는다는 뜻일 수 있다.

협력자와 무조건 의견이 일치하는 경우에도 역시 잘 맞지 않는다는 뜻일 수 있다. 우리는 생각과 작업 방식, 취향이 전부 똑같은 사람을 찾는 게 아니다. 당신과 협력자가 모든 면에서 똑같이 생각한다면, 둘 중 한 명은 필요치 않다는 뜻이다.

똑같은 색의 필터 두 개에 빛을 비춘다고 생각해보라. 두 필터는 서로 떨어져 있든 함께 있든 똑같은 색조를 만들어낸다. 하지만 서로 다른 필터가 합쳐지면 새로운 색조가 탄생한다.

위대한 밴드와 집단, 협업에서는 구성원들 간의 어느 정도의 양극성이 위대함의 공식인 경우가 많다. 그 마법을 만들어내는 것은 바로 서로 다른 관점들 사이의 역동적인 긴장감이다. 그것이 나 홀로의 목소리보다 훨씬 더 독특한 작품을 만든다.

협업에서의 바람직한 긴장감은 드문 게 아니다. 마찰은 불꽃을 불러온다. 우리가 우리 방식에 집착하지 않으면 이 마찰을 환영할 수 있다. 작품의 가장 좋은 버전에 가까워질 수 있다.

민주주의가 아니라 독재에 가까운 방식으로 이루어지는 협력도 있다. 이 시스템도 효과적일 수 있다. 이 경우, 모두가 한 사람의 비전을 지지하고 그 비전이 제대로 구현되기 위해 최선을 다하기로 합의한다.

최종 결정이 한 명의 리더에 의해 이루어지든, 집단에 의해 이루어지든 어쨌든 협력이다. 협력의 정신으로 참가자들 각자가 자신의 최고 작품을 내놓는다.

⊙

의사소통은 매끄러운 협력의 핵심이다.

피드백을 줄 때는 개인적이어선 안 된다. 언제나 작품을 만든 사람이 아니라 작품 자체에 대해 평가해야 한다. 협력

자가 피드백을 개인적인 것으로 받아들이면 마음을 닫아버릴 수도 있다.

피드백은 가능한 한 구체적이어야 한다. 당신이 보고 느낀 세세한 부분에 대해 이야기한다. 피드백에 감정이 빠져 있을수록 상대방도 더 잘 받아들인다.

"색깔이 마음에 들지 않는다"보다 "이 두 군데의 색깔이 서로 잘 어울리지 않는 것 같다"고 말하는 편이 더 도움이 된다.

구체적인 해결책이 떠올라도 곧바로 제시하지 않는다. 피드백을 받은 사람이 스스로 더 좋은 해결책을 찾을 수 있을 것이다.

피드백을 받을 때는 자만심은 제쳐두고 제공된 평가를 완전히 이해하려고 노력해야 한다. 한 참가자가 개선 가능한 구체적인 세부 사항을 제안할 때 당신은 작업 전체에 대한 이의 제기라고 착각할 수도 있다. 자만심은 도움을 간섭으로 받아들이기 쉽다.

언어는 불완전한 의사소통 수단이라는 사실을 명심하자. 아이디어는 말로 옮겨지는 과정에서 변질되고 희석된다. 그리고 말은 듣는 사람의 필터를 거치면서 한층 더 왜곡되어서 우리를 모호함의 세계에 던져둔다.

말을 들을 때 억측하지 않고 이야기에 담긴 실제 의미에 가까워지려면 인내심과 성실함이 필요하다.

피드백을 받을 때는 정보를 반복해서 확인하면 매우 유용하다. 다시 확인한 결과 당신이 잘못 들었음을 알게 될 수 있다. 심지어 상대방이 한 말이 의도와 다르다는 사실을 알게 되기도 한다.

명확한 소통을 위해서는 질문을 해야 한다. 협력자들이 작업의 어떤 측면에 집중하고 있는지 자세한 실명을 들어보면 서로의 비전이 어긋나지 않는다는 사실을 알게 될 것이다. 그저 서로 다른 언어를 사용하거나, 서로 다른 요소를 인식하고 있을 뿐이다.

서로 의견을 공유할 때는 구체적일수록 여유가 생긴다. 이것이 긴장감을 누그러뜨려서 작품을 위해 서로 힘을 합칠 수 있게 만든다.

그룹의 시너지는 중요하다.

개인의 재능만큼이나.

아니, 그보다 더.

진정성 딜레마

대부분의 예술가들은 진정성을 과대평가한다.

그들은 자신의 진실을 표현하는 예술을 창조하기 위해 노력한다. 가장 진정한 버전의 나를 표현하는 것이다.

그러나 진정성은 좀처럼 손에 잡히지 않는 특징이다. 다른 목표들과는 다르다. 위대함은 추구할 가치가 있는 목표지만, 진정성을 목표로 하면 오히려 역효과를 낳을 수 있다. 다가가려고 손을 뻗을수록 그것은 더 멀어진다. 작품이 진정성을 나타낼 때 그것은 지나치게 달콤해 보일 수 있다. 인공적인 달콤함이다. 연하장의 공허한 문구처럼.

예술에서 성실은 부산물이다. 절대로 주된 목표가 될 수 없다.

우리는 자신을 특정한 성향을 지닌 일관되고 합리적인

존재로 생각하기를 좋아한다. 그러나 완전히 일관되고 아무 모순이 없는 사람은 현실적이지 않다. 나무나 플라스틱처럼 경직되고 뻣뻣하다.

우리의 가장 진실하고 비이성적인 측면은 대체로 숨겨져 있고, 예술 창조를 통해서만 접근할 수 있을 때가 많다. 모든 작품은 우리가 누구인지를 말해주는데, 우리보다 관객이 먼저 이해하게 될 때가 많다.

창의성은 숨겨진 재료를 찾는 탐구적 과정이다. 우리는 그것을 항상 발견하지는 못한다. 발견한다 해도 말이 안 될 수 있다.

우리는 우리가 이해하지 못하는 것을 담고 있는 씨앗에 끌리기도 한다. 그 씨앗에 대해 아무것도 모르는데도 막연히 끌린다.

자아의 어떤 측면은 정면으로 접근하는 것을 좋아하지 않는다. 각자 고유한 방식으로, 간접적으로 다가가는 것을 선호한다. 태양 빛이 파도의 표면에서 반짝거리듯, 우연한 순간 포착된 돌발적인 장면처럼.

이 환영幻影은 평범한 언어로 쉽게 표현되는 문구에는 들어맞지 않는다. 그것들은 특별하다. 평범함을 벗어난다. 시는 산문이나 대화를 통해서는 전달될 수 없는 정보를 전달할 수 있다.

모든 예술은 시다.

예술은 생각보다 깊이 파고든다. 당신에 대한 이야기보다 더 깊숙하게. 그것은 내부의 벽을 뚫고 그 뒤에 자리한 것에 다가간다.

우리가 옆으로 비켜서서 예술이 스스로 일하게 내버려둔다면 우리가 추구하는 진정성이 나올 수도 있다. 그러나 그 진정성은 우리의 기대와 전혀 다를 수 있다.

세상을 보는 당신의 관점에

관객이 다가가게 해주는 것이라면 무엇이든

정확하다.

설사 그 정보가 정확하지 않더라도.

문지기

⊙

당신의 아이디어가 어디에서 왔든, 어떻게 생겼든 결국은 당신의 특정한 측면을 통과해야 한다. 편집자, 문지기로서의 당신을.

얼마나 많은 자아가 아이디어의 구성에 관여했는지에 상관없이 당신 안의 문지기는 작품의 최종 표현을 결정하는 사람이다.

편집자의 역할은 모아서 거르는 것이다. 필수적인 것은 증폭시키고 과잉은 줄인다. 작품을 최고의 버전으로 추려내는 것이다.

때로 편집자는 구멍을 찾아내고 우리에게 그 구멍을 메우기 위한 데이터를 모으게 한다. 그런가 하면 정보가 너무 많아서 완성된 작품을 드러내기 위해 필요하지 않은 것들을

제거할 때도 있다.

편집은 취향을 드러내는 것이다. 하지만 이 취향은 귀를 즐겁게 하는 음악이나 몇 번이고 다시 보게 되는 영화처럼 우리가 좋아하는 것들을 가리킴으로써 표현되지 않는다. 우리의 취향은 작품이 어떻게 큐레이팅되는가에서 드러난다. 작품에 무엇이 포함되고, 포함되지 않고, 조각들이 어떻게 합쳐지는지에 따라 드러난다.

당신은 조화롭게 어우러지지 않는 서로 다른 리듬과 색깔, 패턴에 끌릴 수 있다. 그 조각들이 함께 그릇에 들어맞아야 한다.

그릇은 작품의 구성 원리다. 어떤 요소가 속하고 속하지 않는지를 지시한다. 궁전에 어울리는 가구가 수도원에서는 터무니없어 보일 수 있다.

편집자는 에고를 버려야 한다. 에고는 작품의 개별적인 요소들에 오만하게 들러붙는다. 편집자의 역할은 어디에도 소속되지 않고 에고를 초월해 통일성과 균형을 찾는 것이다. 재능 있는 예술가이지만 편집자로서 미숙하면 작품이 수준 이하로 떨어지고 재능과 가능성이 다 발휘되지 못할 수 있다.

편집자의 냉정한 거리 두기를 내면의 비판자와 혼동하면 안 된다. 비판자는 작품을 의심하고 훼손하고 확대해서 꼬투리를 잡는다. 편집자는 한발 물러나 작품을 전체적으로

보고 온전한 잠재력을 지원한다.

편집은 시인의 일이다.

⊙

프로젝트의 완성에 가까워질수록 작품을 필수적인 것으로만 대폭 축소하면 도움이 될 수 있다. 이른바 무자비한 편집이다.

지금까지의 창조 과정은 대부분 더하기였다. 지금부터는 프로젝트의 빼기 부분이라고 생각해보라. 편집은 일반적으로 모든 만들기가 완료되고 옵션을 다 쓴 후에 일어난다.

편집은 다듬기로 여겨지는 경우가 많다. 지방을 걷어내는 것이다. 무자비한 편집은 다듬기가 아니다. 작품이 그 작품이 되기 위해 반드시 있어야 할 것, 절대적으로 필요한 것이 무엇인지를 결정하는 것이다.

작품을 최종적인 분량으로 줄이는 것이 목표가 아니다. 최종 분량 이하로 줄이기 위해 노력한다. 5퍼센트를 잘라야 작품이 당신이 의도한 규모가 된다고 해도 더 깊이 잘라내 절반 또는 3분의 1만 남겨둘 수 있다.

만약 10곡이 들어가는 앨범을 작업하는데 20곡을 녹음했다면 10곡으로 줄이는 것을 목표로 하지 않는다. 5곡으로 줄여야 한다. 절대로 포기할 수 없는 곡들로만.

300페이지가 넘는 책을 썼다면 작품의 본질을 잃지 않는 선에서 100페이지 미만으로 줄여보라.

무자비한 편집을 통해 작품의 핵심에 도달할 뿐만 아니라, 작품과 우리의 관계도 바뀐다. 작품의 근본적인 구조를 이해하고 진정으로 중요한 것이 무엇인지 깨달음으로써 애착에서 벗어나 작품을 그 자체로만 볼 수 있게 된다.

각 구성 요소는 어떤 영향력을 미치는가? 본질을 강화하는가? 본질에서 벗어나는가? 균형에 보탬이 되는가? 구조에 보탬이 되는가? 절대적으로 필요한가?

여분의 층을 제거하고 뒤로 물러나 보면 가장 단순한 형태에서 그 작품이 성공적이라는 것을 알아차릴 수 있다. 특정 요소를 되살리고 싶을 수도 있다. 작품의 무결성이 유지되는 한에서 그것은 개인적인 취향의 문제다.

추가한 것이 실제로 작업을 향상시키는지 생각해보는 시간을 가져야 한다. 단순히 추가를 위한 추가는 안 된다. 더 나아지게 하기 위한 추가여야 한다.

작품을 볼 때 저렇게밖에 할 수 없었다는 느낌이 들어야 한다.

균형감이 있어야 한다.

우아함이 있어야 한다.

많은 시간과 정성을 들인 요소들을 그냥 버리는 것은 쉽지 않다. 어떤 예술가들은 자신이 만든 모든 것을 사랑하게

되어서 전체를 생각하면 없어야 더 좋을 요소마저 내려놓지 못한다.

베이시스트 찰스 밍거스Charles Mingus는 이렇게 말한 적이 있다. "단순한 것을 복잡하게 만드는 것은 흔한 일이다. 복잡한 것을 단순하게, 놀라울 정도로 단순하게 만드는 것이야말로 창의성이다."

예술가는 끊임없이 물어야 한다.

"어떻게 더 나아질 수 있을까?"

그것이 무엇이든.

예술이든,

자기 삶이든.

왜 예술을 만드는가?

창조 활동에 대한 참여가 깊어지면서 역설을 마주할 수
도 있다.

궁극적으로, 자기표현의 행위가 실제로는 당신에 관한
것이 아니라는 사실을.

예술가의 길을 선택하는 사람들은 대부분 선택의 여지
가 없다. 우리는 작품을 만들지 않으면 안 될 것처럼 느낀다.
모래 속에서 부화된 거북을 바다로 부르는 힘처럼 어떤 원시
적인 본능을 느낀다.
　우리는 이 본능을 따른다. 그것을 부정하면 마치 자연의
섭리를 거스르는 것처럼 기운이 꺾인다. 멀리서 보면 이 맹

목적인 충동이 우리의 목표를 우리보다 거대한 무언가로 인도하는 것을 볼 수 있다.

작품이 형태를 갖추기 시작하는 것을 느끼는 순간, 이 신비한 감정의 전류를 다른 사람들에게도 느끼게 하고 싶어서 작품을 세상에 공유하고 싶은 충동이 밀려온다.

이것이 자기표현의 부름, 창조의 목적이다. 꼭 자신을 이해하거나 이해받기 위한 것은 아니다. 우리는 다른 사람들에게 울림을 주기 위해 우리의 필터, 즉 세상을 보는 방법을 공유한다. 예술은 비영속적 삶의 반향이다.

인간은 세상에 태어나 짧게 머무르다가 가지만, 이곳에 머문 시간을 나타내는 기념물로서 작품을 만든다. 작품은 우리의 존재를 계속해서 확인시켜주는 무언가이다. 미켈란젤로의 다비드, 최초의 동굴 벽화, 아이가 손가락으로 그린 풍경에서도 공중화장실의 낙서처럼 똑같은 인간의 외침이 메아리친다.

'내가 여기 있었다.'

당신의 관점을 세상에 보태면 다른 사람들이 그것을 볼 수 있다. 그 관점은 그들의 필터를 통해 굴절되고 다시 분산된다. 이 과정은 쉬지 않고 계속된다. 이 모두가 합쳐져서 우리가 경험하는 것을 현실로 만든다.

모든 예술 작품은 아무리 사소해 보일지라도 커다란 순환 속에서 어떤 역할을 한다. 세상은 끊임없이 펼쳐진다. 자연은 스스로를 새롭게 한다. 예술은 진화한다.

사람은 각자 세상을 보는 방식이 있다. 그래서 고립감을 느끼기도 한다. 하지만 예술에는 언어의 한계를 넘어 우리를 연결시키는 힘이 있다.

그 연결을 통해 우리는 우리의 내면을 바깥으로 향하게 하고, 분리의 경계를 허물고, 우리가 알게 된 삶의 깨달음을 기념하는 위대한 작업에 참여한다. 그 깨달음이란 이것이다. 분리는 없다. 우리는 하나다.

우리가 살아가는 이유는
세상에 우리를 표현하기 위해서이다.
그 가장 효과적이고 아름다운 방법이
예술 작품을 만드는 것이다.

예술은 언어를 뛰어넘고, 삶을 뛰어넘는다.
그것은 우리가 서로에게, 그리고 시간을 초월해서
메시지를 보내는 보편적인 방법이다.

조화로움

자연의 아름다움에는 보이지 않는 수학의 실들이 엮여 있다.

조개껍데기와 은하계의 나선에서 똑같은 비율이 발견된다. 꽃잎, DNA 분자, 허리케인, 인간 얼굴의 디자인에서도.

어떤 비율은 신성한 균형감을 만든다.

아름다움에 대한 우리의 기준은 자연이다. 예술 작품을 만들 때 그런 비율을 만나면 마음이 차분해진다. 우리는 가장 경외하는 관계에서 영감을 얻어 창조한다.

파르테논 신전, 대피라미드, 다빈치의 「비트루비우스 인간」, 브랑쿠시의 「공간 속의 새」, 바흐의 〈골드버그 변주곡〉,

베토벤의 〈5번 교향곡〉. 이 작품들은 모두 자연에서 발견되는 기하학에 의존한다.

우주에는 대단히 깊은 상호 의존의 체계로서 조화감이 있다. 한동안 작업해온 프로젝트에서 한 발짝 물러서서 그동안 알아차리지 못했던 새로운 대칭의 가능성을 알아차릴 때, 당신은 평온한 만족감을 느낄 것이다. 평화가 핵심에 자리한 흥분감이다. 질서가 나타나고, 조화로운 공명이 뚜렷해진다. 이 복잡한 메커니즘에 당신이 참여한다.

음악에서 조화로움의 규칙은 공식으로 제시된다. 모든 음은 진동 파장을 가지며, 모든 파장은 다른 파장과 특정한 관계를 맺는다. 우리는 수학적 원리에 따라 이 파동들의 조화로운 쌍을 계산할 수 있다.

물체, 색, 아이디어 같은 모든 요소에도 파장이 있다. 우리가 그것들을 조합하면 새로운 진동이 발생한다. 그 진동이 조화로울 때도 있고 불협화음일 때도 있다.

진동을 통해 강력한 작품을 만들기 위해 꼭 수학을 이해할 필요는 없다. 어떤 사람들에게는 수학에 대한 이해가 오히려 자연스러운 직관을 약화시키기도 한다. 조화를 느끼기 위해 우리는 스스로에게 주파수를 맞춘다. 우리는 다만 이미 일어난 일을 설명하기 위한 시도로서 지성을 사용한다.

이런 앎이 자연스럽게 일어나지 않는 이들도 시간이 주어지면 성장할 수 있다. 조율을 연습함으로써 이러한 자연적

공명에 대한 기민함을 기를 수 있다. 균형 잡힌 것을 더 예리하게 감지하고, 황금률을 인식하는 것이다. 작품을 만들거나 완성할 때 더 명확한 인식, 조화로운 느낌이 든다. 조화와 일관성이 있다. 이 각각의 요소들이 합쳐져서 하나가 된다.

위대한 작품이 꼭 조화로울 필요는 없다. 때로는 불균형을 보여주거나 불편함을 느끼게 하는 것이 예술의 핵심일 때도 있다.

노래를 들을 때, 불협화음이 갑자기 조화를 이루면 순간 기분이 좋아지는 효과가 있다. 그래서 불협화음에 관심을 쏟는 경우도 있다. 다른 때 같으면 알아차리지 못했을 조화에 주의가 향하므로, 긴장감과 해방감을 만들어주기 때문이다.

작품을 만들 때 근본적인 조화의 원칙에 깊이 정렬하면 할수록 어디서나 그것을 알아차릴 수 있을 것이다. 특수한 작업을 통해 일반적인 안목도 더 다듬어지기 때문이다.

주변에서 우주의 조화를 인식할 수 없다면, 아마도 정보를 충분히 받고 있지 않기 때문일지 모른다. 충분히 줌인하거나 줌아웃하면 주변에 존재하는 모든 통합된 본질이 더 분명해질 수 있다.

캔버스에 세세한 붓터치를 더할 때마다 옆으로 물러나 전체 그림을 볼 수 없듯이, 우리는 우리를 둘러싼 모든 방향의 거대한 관계와 균형추 전체를 받아들일 수는 없다.

우주의 내적인 원리를 이해할 수 없는 우리의 불능이,

그 무궁무진함에 우리가 더 잘 조화되도록 만드는지도 모른다. 마법은 분석이나 이해에 있지 않다. 마법은 모르는 것에 대한 경이로움 속에 깃들어 있다.

예술가가 어떤 틀로 자신을 정의하든,

그 틀은 너무 작다.

우리가 스스로에게 말하는 것

우리는 자신에 대한 이야기를 가지고 있지만,
그것은 우리가 아니다.
우리는 작품에 대한 이야기를 가지고 있지만,
그것은 작품이 아니다.

자신과 자신의 예술을 이해하려는 우리의 시도는 연막이고 혼돈이다. 그것들은 있는 그대로를 비추지 않는다. 우리를 잘못된 길로 이끈다. 우리는 무엇이 중요하지 않은지, 무엇이 필수적인지, 우리의 기여가 무엇인지 알 방법이 없다.

우리는 자신이 누구인지, 작품이 어떻게 만들어지는지에 대해 변화무쌍한 이야기를 스스로에게 들려준다. 하지만 그 무엇도 중요하지 않다.

중요한 것은 작품 그 자체다. 실제로 만들어진 예술과 그것이 어떻게 인식되는가이다.

나는 나다.

작품은 작품이다.

관객은 저마다 그들 자신이다. 모두가 고유하다.

그 무엇도 단순한 방정식이나 공통의 언어로 증류되기는커녕 진정으로 이해될 수 없다.

모든 순간에 이용 가능한 정보는 수십억 개에 이르지만 우리가 수집하는 것은 소수일 뿐이다. 우리는 열쇠 구멍을 통해 해석을 수집하고 기존의 컬렉션에 또 다른 이야기를 추가한다.

자신에게 어떤 이야기를 할 때마다 우리는 가능성을 부정한다. 현실을 깎아내린다. 자아의 방에 벽을 친다. 우리가 채택한 허구에 불과한 구성 원칙에 맞추려고 진실을 허물어뜨린다.

예술가로서 우리는 이런 이야기들을 계속해서 내려놓고, 우리를 예술의 길로 끌어당기는 호기심 어린 에너지를 맹목적으로 믿어야만 한다.

예술 작품은 모든 요소, 즉 우주와 자아의 프리즘, 아이디어를 구체화하는 마법과 규율이 전부 다 모이는 지점이다. 만약 이것들이 당신을 모순으로 이끈다 해도, 즉 이을 수 없고 이해할 수 없는 영역으로 이끈다 해도 조화롭지 않다는

뜻은 아니다.

인식된 혼돈 속에도 질서와 패턴이 존재한다. 그 어떤 이야기도 담을 수 없을 만큼 거대한, 모든 것을 관통하는 우주의 전류가 흐르고 있다.

우주는

절대로 이유를 설명하지 않는다.

저자 소개
— 릭 루빈Rick Rubin

릭 루빈은 미국 대중음악 역사상 가장 뛰어난 프로듀서 중 하나로 손꼽힌다. 1984년 NYU를 다니던 중 앨범을 낸 것을 계기로 데프 잼 레코딩스를 설립했고, 뉴스쿨 힙합 뮤지션들을 프로듀싱하며 힙합 발전에 지대한 공헌을 했다. 힙합 장르를 마침내 메인스트림에 올려놓았다는 평가를 받는다.

1994년 사명을 아메리칸 레코딩으로 변경하고 컨트리, 펑크 록, 얼터너티브 록, 메탈 등으로까지 장르적 지평을 넓히며 그래미의 단골 손님이 된다. 지금까지 제너럴 필드 3번을 포함하여 9번의 그래미 어워드를 받았으며 18번 노미네이트되었다. 2007년에는 컬럼비아 레코드의 수장이 되어 2012년까지 이끌었다.

그는 톰 페티에서 아델까지, 조니 캐시에서 레드 핫 칠리 페퍼스까지, 비스티 보이즈에서 슬레이어까지, 카니에 웨스트에서 스트록스까지, 시스템 오브 어 다운에서 제이지까지 폭넓은 장르의 아티스트들과 협업했다.

지금까지 빌보드 앨범 차트 10위 안에 올린 앨범만 40장 이상이다. 미국음반산업협회(RIAA) 인증 플래티넘 앨범(1백만 장 이상)은 셀 수 없고, 특히 2012년 아델의 21은 2010년대 앨범으로는

최초로 다이아몬드 인증(1천만 장 이상)을 받았다. 가장 최근에는 2021년에 스트록스의 정규 6집으로 그래미 최우수 록 앨범상을 수상했다.

예술성과 상업성을 한꺼번에 움켜쥔 재능 넘치는 프로듀서이자 영감 넘치는 구루guru로서 널리 인정받고 있다.

그의 첫 책 『창조적 행위』는 2023년 1월에 미국과 영국에서 동시 출간되었다. 현재까지 미국에서 30만 부, 영국에서 10만 부 판매되었고, 22주 연속 뉴욕 타임스 베스트셀러이다. 전 세계 28개국에서 번역 출간될 예정이다.

릭 루빈의 주요 디스코그라피discography

1985 Radio (LL Cool J 1집) : Billboard 200 46위

1986 Raising Hell (Run-D.M.C. 3집) : Billboard 200 3위

1986 Reign in Blood (슬레이어 3집) : Billboard 200 94위

1986 Licensed To Ill (비스티 보이즈 1집) : Billboard 200 1위

1987 Yo! Bum Rush the Show (퍼블릭 에너미 1집) :
 Billboard 200 125위

1988 It Takes a Nation of Millions to Hold Us Back (퍼블릭 에너미
 2집) : Billboard 200 1위

1988 South of Heaven (슬레이어 4집) : Billboard 200 57위

1989 Walking With A Panther (LL Cool J 2집) : Billboard 200 6위

1990 Seasons In the Abyss (슬레이어 5집) . Billboard 200 40위

1991 Blood Sugar Sex Magik (레드 핫 칠리 페퍼스 5집) :
 Billboard 200 3위

1991 Decade of Aggression (슬레이어 라이브 앨범) :
 Billboard 200 55위

1993 Wandering Spirit (믹 재거 3집) : Billboard 200 11위

1994 American Recordings (조니 캐시 73집) : Billboard 200 110위

1994 Divine Intervention (슬레이어 6집) : Billboard 200 8위

1994 Wildflowers (톰 페티 9집) : Grammy Nominated

1995 Further Down the Spiral (나인 인치 네일스 리믹스 앨범) :
 Billboard 200 23위

1995 One Hot Minute (레드 핫 칠리 페퍼스 6집) : Billboard 200 4위

1995 Ballbreaker (AC/DC 14집) : Billboard 200 4위

1996 Undisputed Attitude (슬레이어 커버 앨범) : Billboard 200 34위

1996 Unchained : American Recordings II (조니 캐시 74집) :
 Billboard 200 170위; Grammy Best Country Album

1998 Diabolus In Musica (슬레이어 7집) : Billboard 200 31위

1998 System of A Down (시스템 오브 어 다운 1집) :
 Billboard 200 124위

1998 The Globe Sessions (쉐릴 크로우 3집) : Billboard 200 5위

1999 Echo (톰 페티 10집) : Billboard 200 10위; Grammy Nominated

1999 Californication (레드 핫 칠리 페퍼스 7집) : Billboard 200 3위;
 Grammy Nominated

2000 Solitary Man : American Recordings III (조니 캐시 76집) :
 Billboard 200 88위

2000 Renegades (레이지 어게인스트 더 머신 4집) : Billboard 200 14위

2001 Toxicity (시스템 오브 어 다운 2집) : Billboard 200 1위

2001 God Hates Us All (슬레이어 8집) : Billboard 200 28위

2001 The Id (메이시 그레이 2집) : Billboard 200 11위

2002 By the Way (레드 핫 칠리 페퍼스 8집) : Billboard 200 2위

2002 The Man Comes Around : American Recordings IV (조니 캐시
 78집) : Billboard 200 22위; Grammy Nominated

2002 Steal This Album! (시스템 오브 어 다운 3집) :
 Billboard 200 15위

2003 De-Loused in the Comatorium (마스 볼타 1집) :

Billboard 200 39위

2003 Results May Vary (림프 비즈킷 4집) : Billboard 200 3위

2003 The Black Album (Jay-Z 8집) : Billboard 200 1위;
Grammy Nominated

2003 Unearthed (조니 캐시 79집) : Billboard 200 33위;
Grammy Nominated

2004 Vol.3 (The Subliminal Verses) (슬립넛 4집) : Billboard 200 2위

2004 Crunk Juice (릴 존 5집) : Billboard 200 3위

2005 Make Believe (위저 5집) : Billboard 200 2위

2005 Mezmerize (시스템 오브 어 다운 4집) : Billboard 200 1위

2005 14 Songs (닐 다이아몬드 28집) : Billboard 2001 4위

2005 Hypnotize (시스템 오브 어 다운 5집) : Billboard 200 1위

2005 Oral Fixation Vol. 1 (샤키라 4집) : Billboard 200 4위

2005 Oral Fixation Vol. 2 (샤키라 4집) : Billboard 200 5위

2006 Stadium Arcadium (레드 핫 칠리 페퍼스 9집) :
Billboard 200 1위; Grammy Best Rock Album

2006 Taking the Long Way (딕시 칙스 7집) : Billboard 200 1위;
Grammy Best Country Album; Record of the Year;
Album of the Year

2006 A Hundred Highways : American Recordings V (조니 캐시
81집) : Billboard 200 1위

2006 Christ Illusion (슬레이어 9집) : Billboard 200 5위

2006 FutureSex/LoveSounds (저스틴 팀버레이크 2집) :
Billboard 200 5위; Grammy Nominated

2007 Minutes To Midnight (린킨 파크 3집) : Billboard 200 1위

2008 Home Before Dark (닐 다이아몬드 29집) : Billboard 200 1위

2008 Weezer (위저 6집) : Billboard 200 4위

2008 Death Magnetic (메탈리카 9집) : Billboard 200 1위

2009 Music for Men (가십 4집) : Billboard 200 164위

2010 Ain't No Grave : American Recordings VI (조니 캐시 83집) : Billboard 200 3위; Grammy Nominated

2010 A Thousand Suns (린킨 파크 4집) : Billboard 200 1위

2010 Born Free (키드락 8집) : Billboard 200 5위

2010 Illuminations (조쉬 그로반 5집) : Billboard 200 4위

2011 21 (아델 2집) : Billboard 200 1위; Grammy Album of the Year

2011 I'm with You (레드 핫 칠리 페퍼스 10집) : Billboard 200 2위

2012 Living Things (린킨 파크 5집) : Billboard 200 1위

2012 La Futura (지지 탑 15집) : Billboard 200 6위

2014 X (에드 시런 2집) : Billboard 200 5위; Grammy Nominated

2014 Tell 'Em I'm Gone (Yusuf 14집) : Billboard 200 24위

2014 My Favourite Faded Fantasy (데미언 라이스 3집) : Billboard 200 15위

2014 A Better Tomorrow (Wu-Tang Clan 6집) : Billboard 200 29위

2016 The Life of Pablo (카니예 웨스트 7집) : Billboard 200 1위

2016 The Colour in Anything (제임스 블레이크 3집) : Billboard 200 36위

2016 True Sadness (The Avett Brothers 9집) : Billboard 200 3위

2017 Revival (에미넴 9집) : Billboard 200 1위

2018 Shiny and Oh So Bright, Vol. 1/LP : No Past. No Future. No Sun. (산타나 25집) : Billboard 200 3위

2020 The New Abnormal (스트록스 6집) : Billboard 200 8위; Grammy Best Rock Album

2021 Mercury-Act 1 (이매진 드래곤스 5집) : Billboard 200 9위

2022 Unlimited Love (레드 핫 칠리 페퍼스 12집) : Billboard 200 1위

2022 Return of the Dream Canteen (레드 핫 칠리 페퍼스 13집) : Billboard 200 3위

2023 Gag Order (케샤 5집) : Billboard 200 187위

추천사
— 김하나 (작가, 팟캐스터)

릭 루빈이 프로듀스한 곡들을 통해 그 오랜 세월 동안 나에게, 그리고 세계의 리스너들에게 미친 영향은 얼마나 클까.

빠르게 변하는 대중예술계에서 매번 새로우면서도 영혼에까지 닿는 깊은 울림을 주는 그의 작업이 어떻게 이루어지는지 나는 정말로 궁금했다.

이 책에서 그는 우주적 스케일의 예술론에서부터 스튜디오에서 뮤지션과 협업하거나 작품의 마지막을 다듬는 꼼꼼하고 세세한 노하우까지 모든 것을 꺼내놓는다.

관찰하고 기다리는 법, 계절과 함께 호흡하는 법, 믿는 법, 순간에 주의를 기울이는 법, 창의성의 통로가 되는 법, 자기 의심을 다루는 법, 생산적인 리듬을 만드는 법, 장비와 형식을 쓰는 법, 에너지를 따라가는 법, 피드백을 주는 법, 선택하고 작업을 끝내는 법 등 창조성의 거의 모든 것을 다루고 있다.

음악 종사자가 아니더라도 우리 모두에게 커다란 영감을 주고 무언가를 이끌어내게끔 하는 책이다.

이 책은 그의 음악들만큼이나 오랫동안, 세계의 수많은 독자들에게 영향을 미칠 것이다.

추천사
― 오지은 (음악가, 작가)

릭 루빈은 전설의 프로듀서다. 세상에는 대단한 프로듀서가 많지만, 그의 특별한 점은 음악의 스펙트럼이 아델부터 에미넴, 레드 핫 칠리 페퍼스까지 넓다는 점, 그리고 1980년대부터 현재까지 그 자리를 계속 지키고 있다는 점이다.

그는 예술성의 불씨를 캐치하는 달인이자 꺼진 듯 보이는 불꽃을 다시 커다란 불로 키워내는 달인이기도 하다. 책을 읽다 보니 나 스스로가 'LA의 대저택에서 4집 앨범을 앞두고 슬럼프에 빠져 고뇌하는 그래미상 수상 뮤지션'처럼 느껴졌다. 실제로 그런 뮤지션에게 했을 법한 조언이 이 책에 담겨 있기 때문이다.

영감과 그것을 다듬는 과정의 지리함, 몰입하는 순간과 손을 떼야하는 순간, 고집과 포용력, 나 자신이 되는 것과 타인이 되는 것, 그리고 그 모든 것 위에 사랑이 있어야 한다는 것. 맞다, 맞아.

349

릭 루빈은 창의적 천재의 정의에 들어맞는다. 그런 그가 자신의 지혜를 한곳에 모아놓았고, 그것은 아마도 내가 읽은 창의성에 관한 책 중 가장 영감을 주는 책일 것이다. 앤 라모트의 『쓰기의 감각』과 스티븐 킹의 『유혹하는 글쓰기』와 함께 말이다. 자신의 창의적 뼈대에 새로운 생명력과 자신감을 불어넣고 싶은 사람들에게 이 책은 신이 내린 선물이다. ― 매트 헤이그 (소설가)

창조와 창의성, 예술가의 작품에 대한 멋지고 영감을 주는 예술 작품이다. 이 책은 모든 작가와 예술가들의 마음을 기쁘게 할 것이고, 그들이 새로운 의미와 방향성을 가지고 다시 일하게 만들 것이다. ― 앤 라모트 (소설가)

루빈이 수십 년 동안 축적해온 지혜가 마침내 결실을 맺었다. 자극이 필요한 창작자, 또는 마감이 임박한 누구에게라도, 이 책은 직면한 문제를 해결할 수 있는 유용한 방법과 도움을 제공한다. ― 『가디언』

여러분은 아마 이 비범한 책을 네 번 읽을 것이다. 처음에는 게걸스럽게 먹어치울 것이다. 두 번째에는 내용을 음미할 것이며, 세 번째에는 여백에 메모를 할 것이다. 그러나 네 번째, 네 번째에는 당신이 세상에 내보낼 작품을 만들 때 이 책이 여러분의 일부가 될 것이다. ― 세스 고딘 (작가, 기업가)

이 특별한 책에서, 릭은 신성하지만 보편적인 창조의 실천을 아름답게 포착한다. 나는 우리가 알고 있지만 이해하지는 못하는 뭔가에 누군가 목소리나 형태를 부여할 때 그것이 매우 강력해진다는

것을 발견했다. 모든 분야의 디자이너들은 릭의 글이 엄청난 용기와 영감을 준다는 사실을 깨닫게 될 것이다.

— 조너선 아이브 (전 애플 최고 디자인 책임자)

창조의 과정에 대한 멋지고, 즐겁고, 매우 실용적인 탐구이다. 음악의 대가인 루빈은 창조적인 삶을 위해 노력하는 모든 이에게 풍부한 통찰력, 건전한 조언, 도움되는 제안 및 최고의 위안을 제공한다.

— J.J. 에이브럼스 (영화 감독)

나는 릭의 책을 읽고 그것을 진심으로 사랑하게 되었다. 나는 이 책을 우리 아이들이 읽었으면 좋겠다. 모두가 읽었으면 좋겠다. 이 책은 창의성과 창의적 사고를 위한 매뉴얼이다. 비로 지금을 위한 참고서이며, 앞으로도 계속해서 도움이 될 책이다.

— 마이크 D (가수, 영화배우)

릭 루빈은 장르를 만들었다. 그는 마치 오펜하이머와 같다. 파괴자이자 창조자, 진정한 천재이다. 이 환상적인 책을 읽어야 한다.

— 러셀 브랜드 (영화배우)

이 전설적인 프로듀서는 자신의 빛나는 경력을 통해 얻어낸 통찰력을 증류함으로써 우리에게 유용한 교훈을 제공한다.

— 『파이낸셜 타임즈』

창의성, 예술, 그리고 인류의 일부가 되는 본질에 대한 실존적 탐구. 인간 충동의 가장 근본적인 부분에 대한 심오한 고찰이다.

— 『빅 이슈』

옮긴이 정지현

스무 살 때 남동생의 부탁으로 두툼한 신디사이저 사용설명서를 번역해준 것을 계기로 번역의 매력과 재미에 빠졌다. 대학 졸업 후 출판번역 에이전시 베네트랜스 전속 번역가로 활동 중이며 현재 미국에 거주하면서 책을 번역한다. 옮긴 책으로 『자신에게 너무 가혹한 당신에게』, 『5년 후 나에게』, 『자신에게 엄격한 사람들을 위한 심리책』, 『타인보다 민감한 사람의 사랑』, 『콜 미 바이 유어 네임』 등이 있다.

창조적 행위

초판 1쇄 발행 2023년 7월 10일
초판 10쇄 발행 2025년 1월 30일

지은이 릭 루빈
옮긴이 정지현

펴낸곳 코쿤북스
등록 제2019-000006호
주소 서울특별시 서대문구 증가로25길 22 401호
디자인 필요한 디자인

ISBN 979-11-978317-4-4 03600